MEXICO

UNA VISION DE SU PAISAJE
A LANDSCAPE REVISITED

MEXICO

UNA VISION DE SU PAISAJE
A LANDSCAPE REVISITED

Servicio de Exposiciones Itinerantes de la Institución Smithsonian
Washington, D.C.

y
el Instituto Cultural Mexicano
Washington, D.C.

conjuntamente con
Universe Publishing
New York

Smithsonian Institution Traveling Exhibition Service
Washington, D.C.

and
the Mexican Cultural Institute
Washington, D.C.

in association with
Universe Publishing
New York

Published on the occasion of an exhibition organized by the Smithsonian Institution Traveling Exhibition Service in association with the Mexican Cultural Institute, Washington, D.C., with the support of the Ministry of Foreign Affairs and the National Council for Culture and the Arts, Mexico, with additional funding provided by the US-Mexico Fund for Culture. The exhibition was made possible by the generous support of Vitro, Sociedad Anónima.

VITRO, SOCIEDAD ANONIMA

FIDEICOMISO PARA LA
CULTURA
MEXICO/USA
FUNDACION ROCKEFELLER • FUNDACION CULTURAL BANCOMER
FONDO NACIONAL PARA LA CULTURA Y LAS ARTES

First published in the United States of America in 1994

by UNIVERSE PUBLISHING
300 Park Avenue South
New York, New York 10010

94 95 96 97 98/10 9 8 7 6 5 4 3 2 1

Library of Congress Cataloging-in-Publication Data

Mexico: a landscape revisited = una visión de su paisaje /
 Smithsonian Institution Traveling Exhibition Service.
 p. cm.
English and Spanish.
Includes bibliographical references.
ISBN: 0-87663-617-2. ISBN: 0-86528-041-x (softbound)
1. Landscape painting, Mexican—Exhibitions.
2. Landscape painting—20th century—Mexico—
Exhibitions. I. Smithsonian Institution. Traveling
Exhibition Service.
ND1352.M66M49 1994
758′ . 172′097207473—dc20 94-32301
 CIP

Design by Ethel Kessler Design, Inc., Bethesda, Maryland.

All photographs by Gilberto Chen Charpentier except for those by Camilo Garza y Garza on pages 33, 34, 37, 43, 48, 63, 84, and 89-96. Photograph on page 68 courtesy Centro Cultural/Arte Contemporaneo.

Color separations by Gist Inc., New Haven, Connecticut.

Printed by R.R. Donnelley & Sons Co., Reynosa, Mexico.

SITES is grateful for permission to reprint the poem "Paisaje" from *Octavio Paz: Collected Poems 1957 - 1987* © 1981 by Octavio Paz and Charles Tomlinson.

Front cover: José Reyes Meza, *Cerro de la Silla*, 1962.

Back cover, left to right: "Dr. Atl," Gerardo Murillo, *Paisaje con Iztaccihuatl*, 1932. Rodolfo Morales, *Casa amarilla*, 1990. G. Morales, *Persecución de venado en la sierra por un grupo de chinacos*, nineteenth century.

ÍNDICE CONTENTS

La Embajada de México y el Instituto Cultural Mexicano se sienten particularmente complacidos de presentar junto con el Servicio de Exposiciones Itinerantes de la Institución Smithsonian la exposición *México: Una visión de su paisaje.*

La geografía de México es enormemente diversa. Ofrece todos los climas y paisajes, desde las selvas tropicales hasta los desiertos; desde los climas templados del altiplano hasta los volcanes y las cordilleras. La tierra y la luz de México han sido tradicionalmente fuente de inspiración para artistas de todas las disciplinas.

México: Una visión de su paisaje capta la más antigua e íntima relación en el arte: aquella que establece el hombre con el entorno en que vive. Al explorar el desarrollo de la pintura del paisaje en México y la transformación de su concepto de la naturaleza, esta exposición ofrece al público norteamericano no sólo una excelente colección de obras de arte, sino también le revela aspectos esenciales de su identidad nacional.

Jorge Montaño
Embajador de México

The Embassy of Mexico and the Mexican Cultural Institute are proud to present, with the Smithsonian Institution Traveling Exhibition Service, the exhibition *Mexico: A Landscape Revisited.*

Mexico's geography is infinitely rich. It encompasses every climate, every landscape: from the tropical rainforests to the deserts; from the temperate highlands to the snow-covered volcanoes. Mexico's land and light have been a source of inspiration for artists of every discipline.

Mexico: A Landscape Revisited captures the oldest and most intimate artistic relationship: that established between man and the environment in which he lives. By exploring the evolution of landscape painting in Mexico, and through it the changing nature and perceptions of the land, this exhibition not only introduces the viewer to an outstanding collection of art, it also reveals the essence of Mexico's national identity.

Jorge Montaño
Ambassador of Mexico

PAISAJE LANDSCAPE

por by
Octavio Paz Octavio Paz

Peña y precipicio, Rock and precipice,
más tiempo que piedra, more time than stone,
materia sin tiempo. this timeless matter.

Por sus cicatrices Through its cicatrices
sin moverse cae falls without moving
perpetua agua virgen. perpetual virgin water.

Reposa lo inmenso Immensity reposes here
piedra sobre piedra, rock on rock,
piedras sobre aire. rocks over air.

Se despliega el mundo The world's manifest
tal cual es, inmóvil as it is: a sun
sol en el abismo. immobile, in the abyss.

Balanza del vértigo: Scale of vertigo:
las rocas no pesan the crags weigh
más que nuestras sombras. no more than our shadows.

[C.T.]

Es muy honroso para Vitro, Sociedad Anónima, y sus compañías subsidiarias en los Estados Unidos de Norteamerica, presentar a través del Centro de Arte Vitro la exposición *México: Una visión de su paisaje.*

Este proyecto se ha realizado gracias a la colaboracíon del Instituto Cultural Mexicano en Washington, D.C., y el Servicio de Exposiciones Itinerantes de la Institución Smithsonian, con el apoyo de la Secretaría de Relaciones Exteriores de México, el Consejo Nacional para la Cultura y las Artes, y el Fondo Nacional para la Cultura y las Artes, brindándonos la oportunidad de contribuir en la difusión de una parte muy significativa del abundante patrimonio artístico de nuestro país.

México: Una visión de su paisaje nos muestra un recorrido por nuestra historia, a través de doscientos años, desde el siglo XVIII hasta nuestros días, donde podemos apreciar estilos, formas y conceptos inspirados por la belleza de la geografía de México.

La visión nos ofrecen estos grandes artistas, nos revelan la riqueza y la herencía de nuestro desarrollo cultural, el cual toma forma en la vida y costumbres de sus habitantes, desde su gestación como nación hasta la modernidad del México de hoy.

De esta manera Vitro, Sociedad Anónima, y sus subsidiarias en los Estados Unidos de Norteamérica: Anchor Glass Container Corporation, VVP America, Inc., Crisa Corporation y Vitro Packaging, Inc., agradecen al SITES la oportunidad brindada para mostrar *México: Una visión de su paisaje.*

Al adquirir el compromiso de una exposición tan importante como esta, sabemos también que podremos cumplir con éxito este reto; el cual asuminos con satisfacción al saber que somos la primera empresa mexicana que inicia con el SITES un programa de esta magnitud.

México: Una visión de su paisaje visitará durante dos años ciudades importantes de los Estados Unidos de Norteamérica y de México, para así disfrutar de una manifestación plástica que conjunta la interpretación del paisaje mexicano por sus propios artistas, y la belleza que caracteriza la geografía de México; dos aportaciones que son inspiración y baluarte de la cultura de la humanidad.

VITRO, SOCIEDAD ANONIMA

CENTRO DE ARTE VITRO

Vitro, Sociedad Anónima, along with its subsidiaries in the United States, is proud to sponsor the exhibition *Mexico: A Landscape Revisited* through the Vitro Art Center.

This project was the result of a collaboration between the Mexican Cultural Institute, Washington, D.C., and the Smithsonian Institution Traveling Exhibition Service, with the support of the Mexican Ministry of Foreign Affairs, the National Counsel for Culture and the Arts, and the National Fund for Culture and the Arts. It has given Vitro the opportunity to contribute to an exhibition that explores an important part of Mexico's vast artistic heritage.

Mexico: A Landscape Revisited takes us on a journey through 200 years of Mexico's history, from the eighteenth century to the present day, and enables us to appreciate styles, forms, and concepts inspired by Mexico's diverse and beautiful geography.

The visions shared by these prominent artists reveal the richness of Mexico's cultural development, through the lives and customs of its inhabitants, from Mexico's birth as a nation to the modern era.

Vitro, Sociedad Anónima, and its United States subsidiaries: Anchor Glass Container Corporation; VVP America, Inc.; Crisa Corporation; and Vitro Packaging, Inc., wish to thank SITES for the opportunity to share the beauty of *Mexico: A Landscape Revisited* with the public.

Honored to be the first Mexican enterprise invited by SITES to initiate a program of such magnitude, we look forward to successfully meeting the challenge of bringing this exhibition to audiences across the continent. On tour for two years throughout the United States and Mexico, *Mexico: A Landscape Revisited* will bring to life both the interpretation of Mexico's landscape by its own artists and the beauty that characterizes the geography of Mexico. Combined, these elements are the inspiration and preservation of human culture.

VITRO, SOCIEDAD ANONIMA

EL LEGADO DE LA PINTURA PAISAJÍSTICA EN MÉXICO

por Donald R. McClelland

A fines del siglo XV, la pintura europea alcanzó un momento decisivo en cuanto a la expresión artística. Como sus colegas eruditos, los artistas comenzaron a mirar introspectivamente, en busca de la esfera intelectual de la estética, el conocimiento y la perfección religiosa. La naturaleza y las funciones del mundo se convirtieron en temas que merecían profundo estudio. En esta era de exploradores, proliferaron las descripciones visuales de lugares remotos, a medida que éstos se volvieron cada vez más accesibles. Se comenzaron a trazar mapas de lugares exóticos y bosquejos de los productos y las poblaciones autóctonas, tanto por pura curiosidad como en busca de información.

Los dibujos y los mapas producidos por los numerosos exploradores y artistas/naturalistas que visitaron México por primera vez, despertaron el interés por las Américas. Comprensiblemente, sus transcripciones del carácter singular del paisaje mexicano concordaban con las normas artísticas europeas. Quizá una de las primeras vistas del México prehispánico que se haya conservado es un pequeño mapa de Tenochtitlan (actualmente la ciudad de México) que posiblemente fue realizado por Hernán Cortés (1485-1548) en algún momento entre su desembarco en México en marzo de 1519 y 1524, año en que se publicó como grabado en madera en una edición de las cartas de Cortés a Carlos V (fig. 1). La ciudad azteca, descrita con notable detalle, puede verse en todas sus formas naturales en un extendido terreno de lagos y montañas. En el centro están los templos piramidales y las torres alrededor de las cuales se construyó la ciudad, con pequeñas islas vinculadas a la tierra firme mediante un complejo sistema de vías de agua. En el propio lago, las embarcaciones de juncos transportan productos y pasajeros a Tenochtitlan.

Para Cortés y su público europeo, este pequeño mapa/paisaje introdujo un mundo natural nuevo e impresionante, una tierra a ser explorada y conquistada. Si bien estos primeros exploradores/artistas no eran necesariamente grandes dibujantes, sus observaciones de los fenómenos naturales atrajeron la atención de los artistas europeos. Lo que es más significativo aún, sus interpretaciones de la tierra crearon un legado estético que los artistas mexicanos siguieron durante mucho tiempo.

Con la conquista de México y el comienzo de la época colonial, los misioneros y otros eclesiásticos, y luego los colonos españoles, llevaron a México las convenciones europeas del arte religioso. El artista español

THE LEGACY OF MEXICAN LANDSCAPE PAINTING

by Donald R. McClelland

By the end of the fifteenth century, European painting reached a significant turning point in artistic expression. Like their fellow scholars, artists looked inward, pursuing the intellectual spheres of aesthetics, knowledge, and religious perfection. Nature and the functions of the world became topics worthy of prolonged study. In this age of exploration, visual descriptions of foreign locations proliferated as distant places became increasingly accessible. Maps of exotic locales and sketches of the land's indigenous peoples and products were collected out of curiosity and the quest for information.

Interest in the Americas was fed by the drawings and maps that were produced by the many explorers and artist/naturalists who first went to Mexico. Understandably, their transcriptions of the unique character of the Mexican landscape meshed with European standards in art. Perhaps one of the earliest extant views of pre-Hispanic Mexico is a small map of Tenochtitlan (present-day Mexico City) that may have been drawn by Hernán Cortés (1485-1548) some time between his landing in Mexico in March 1519 and the publication of the landscape as a woodcut engraving in a 1524 edition of Cortés' letters to Charles V (fig. 1). Described in remarkable detail, the Aztec city is seen with all its natural forms set in an expanding terrain of lakes and mountains. At the center stand the pyramidal temples and towers around which the city was built, with small islands linked to the mainland by a complex system of grand causeways. On the lake itself,

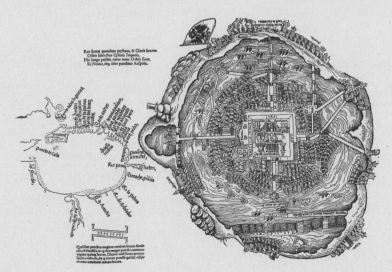

Fig. 1
Tertia Ferdinadi Cortesii (Map of Tenochtitlan)

William L. Clements Library, The University of Michigan, Ann Arbor

Rodrigo de Cifuentes (n. 1493) siguió inicialmente a los frailes franciscanos a México y luego acompañó a Cortés en su expedición a Honduras. En sus dibujos, el medio ambiente sólo figura en forma tentativa. Las características distintivas del paisaje mexicano se incorporaron en las obras de arte, pero su función fue apenas la de proporcionar detalles de fondo. Décadas después, los exvotos incluyeron ocasionalmente detalles de los verdaderos paisajes mexicanos, pero en su mayor parte la producción artística de la Nueva España siguió los estilos y los formatos heredados de Europa.

En el siglo XVIII apareció una categoría de producción artística que se fijó de modo especial en las características de la experiencia mexicana: las "pinturas de castas". En estos documentos visuales de la vida diaria se analizan las diferentes castas de individuos de raza mixta que integraban la rica diversidad de la sociedad mexicana. Los detalles específicos del paisaje, así como de la vestimenta y los jardines de los mexicanos, fueron intensamente observados y registrados, y de esta manera las pinturas ponen de relieve una conciencia de las características singulares del modo de vida mexicano.

Esta nueva conciencia de sí mismo se reflejó en el orgullo mexicano por la grandeza de sus tesoros arqueológicos, por sus maravillas botánicas y geológicas, y por sus excepcionales paisajes. Los artistas mexicanos también absorbieron estas nociones. Con la fundación de la Academia de San Carlos en 1785, los artistas mexicanos refinaron la teoría y la enseñanza del arte que se practicaba en su país. En el siglo XIX, la obra de la academia se vio fortalecida por el ejemplo del arte europeo y adoptó el interés en el género de la pintura paisajística. El artista italiano Eugenio Landesio (1810-1879) llevó a la Academia los principios europeos de la composición paisajística y revivió el interés por el paisaje como sujeto adecuado que demandaba la observación constante de la naturaleza. Como Landesio, José María Velasco (1840-1912) dedicó su talento artístico a las características de un país que estaba forjando su identidad política independiente. A través de sus vistas panorámicas y de su extraordinaria paleta, las numerosas vistas del valle de México pintadas por Velasco marcan el surgimiento de la pintura paisajística mexicana.

En los primeros años del siglo XX, el esfuerzo por convertirse en un estado moderno y unificado coincidió con la aparición de una escuela nacional de pintura que destacaba los elementos monumentales y heroicos de la vida y la historia de México. Los paisajistas respondieron con un marcado entusiasmo por los temas mexicanos y una efusión de formas vigorosas y elementales. Mientras que algunos de ellos desecharon cualquier indicio de influencia europea en su arte, muchos otros experimentaron con los preceptos del surrealismo, el cubismo y el expresionismo. En la actualidad, los artistas buscan los elementos visuales esenciales que mejor definen a su país y a su experiencia como mexicanos, fundiendo los colores intensos del mundo precolombino con los motivos mexicanos populares. El esplendor de la tradición paisajística mexicana reconoce el pasado en el presente y responde a los interrogantes de ayer y de hoy.

reed boats bring produce and passengers to Tenochtitlan.

For Cortés and his European audience, this small map/landscape introduced a new and impressive world of nature, a land to be explored and conquered. While these early explorer-artists were not necessarily great draftsmen, their observations of natural phenomena attracted the attention of European artists. More significantly, their interpretations of the land forged an aesthetic legacy to which Mexican artists long adhered.

With the conquest of Mexico and the beginning of the colonial age, European conventions of religious art were brought to Mexico by missionaries and other ecclesiastics, and eventually Spanish settlers. Spanish artist Rodrigo de Cifuentes (b. 1493) initially followed the Franciscan friars to Mexico and later accompanied Cortés on his expedition into Honduras. In his drawings the environment figured only tentatively. Distinctive features of the Mexican landscape were incorporated into works of art, but they served as little more than background details. Decades later *exvoto* paintings occasionally included details of actual Mexican landscapes, but for the most part the artistic production of New Spain followed styles and formats inherited from Europe.

In the eighteenth century, one category of artistic production emerged that paid close attention to distinctive features of the Mexican experience: *castas,* or caste paintings. The different castes of mixed-race individuals that composed the rich diversity of Mexican society were analyzed in these visual documents of everyday life. Specific details of the landscape, as well as of the Mexican people's clothing and gardens, were intensely observed and recorded, and as such signaled an awareness of the unique features of the Mexican way of life.

This emerging sense of self-awareness was reflected in Mexico's pride in its great antiquities, its astounding botanical and geological wonders, and its exceptional landscape. Mexican artists came to absorb these notions as well. With the founding of the Academy of San Carlos in 1785, Mexican artists refined art theory and instruction as practiced in their country. In the nineteenth century, work at the Academy derived strength from the example of European art and embraced its interest in the genre of landscape. Italian-born Eugenio Landesio (1810–1879) brought European principles of landscape composition to the Academy and revived interest in the landscape as a suitable subject matter that demanded the constant observation of nature.

Like Landesio, José María Velasco (1840–1912) turned his artistic talents to the distinctive features of a country that was forging an independent political identity. Through their panoramic scope and remarkable palette, Velasco's many views of the Valley of Mexico mark the emergence of a national focus in Mexican landscape painting.

In the early years of the twentieth century, Mexico's struggle to become a unified, modern state was met with the rise of a national school of painting that endorsed the monumental and heroic elements of Mexican life and history. Landscape painters responded with an enthusiasm for Mexican subject matter and an outpouring of strong, elemental forms. While some decried any hint of European influence in their art, many other Mexican artists experimented with the precepts of surrealism, cubism, and expressionism. Today, the intense color of the pre-Columbian world melds with popular Mexican motifs as artists search for the essential visual elements that best define their country and their experiences as Mexicans. The brilliance of the Mexican landscape tradition recognizes the past in the present and answers questions of both yesterday and today.

MÉXICO: UNA VISIÓN DE SU PAISAJE

por Esther Acevedo

Esther Acevedo, *historiadora del arte, se especializa en la producción artística mexicana del siglo XIX. Es investigadora en la Dirección de Estudios Históricos en el Instituto Nacional de Antropología e Historia en la ciudad de México.*

Visitando de nuevo el paisaje mexicano podemos apreciar las formas en que varias generaciones de artistas han representado la tierra mexicana, antes y después de consolidarse la tradición académica paisajística en el siglo XIX.

El México prehispánico

En el México prehispánico, la representación del espacio pertenecía al mundo de lo mítico y lo simbólico. En las pinturas murales que se encuentran en las pirámides y en los templos, así como en algunos códices, los lugares mitológicos estaban representados en pictografías.

En la cultura nahua se asignaban símbolos de este tipo a determinados lugares, dando a las pictografías un carácter toponímico. Se utilizaban diagramas para proporcionar un contexto geográfico a las historias, tanto ficticias como reales. En todos estos casos, las pictografías tenían por finalidad explicar el significado de la naturaleza, sin procurar representar los paisajes en forma realista.

Los mixtecas, que dejaron los *Códices Históricos Mixtecas*, empleaban convenciones similares. Uno de ellos es el *Codex Vindobonensis* (fig. 2), en el cual se hacen referencias a una serie de montañas caracterizadas cada una por su propio símbolo toponímico. La prominencia del Popocatepetl y el Iztaccihuatl, dos montañas del valle de México, representan lo que entonces constituía el centro de la civilización azteca. Las imágenes pictóricas de este códice están ordenadas verticalmente y sin perspectiva, en la forma característica del arte medieval europeo.

El período colonial

La conquista española (1519-1521) modificó la representación de la naturaleza en el arte mexicano. Durante el siglo XVI, los códices comenzaron gradual-

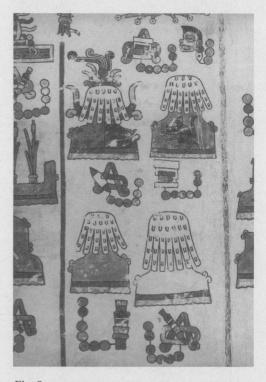

Fig. 2
Codex Vindobonensis Mexicanis 1 (page 39)
Akademische Druck- u. Verlagsanstalt, Graz
Facsimile edition within the series *Codices Selecti*

MEXICO: A LANDSCAPE REVISITED

by Esther Acevedo

Esther Acevedo *is an art historian specializing in nineteenth-century Mexican art. She is a researcher with the Directorate of Historic Studies at the National Institute of Anthropology and History in Mexico City.*

By revisiting the Mexican landscape, we can explore the ways in which several generations of artists have portrayed the Mexican terrain, both before and after an academic tradition of landscape painting was formed in the nineteenth century.

Pre-Hispanic Mexico

Spatial representation in pre-Hispanic Mexico belonged to the world of myth and symbol. On wall paintings on pyramids and temples, and in some codices, mythological landmarks were represented with pictographs.

In the Nahua culture, symbols of this type were assigned to specific landmarks, giving the pictographs toponymic importance. Diagrams were used to provide geographic context to stories, both fictional and historical. In all of these cases, pictographs were employed to explain the significance of nature; however, no attempt was made to represent the landscape realistically.

Similar conventions were used by the Mixtecs, who left behind the *Mixtec Historical Codices.* One of these is the *Vindobonensis Codex* (fig. 2), in which references are made to a series of mountains, each characterized by its own toponymic symbol. The prominence of Popocatepetl and Iztaccihuatl, two mountains in the Valley of Mexico, signifies what was then the center of Aztec civilization.

The pictorial images in this codex are organized vertically and without perspective, in a manner also characteristic of medieval European art.

The Colonial Period

The Spanish conquest (1519-1521) changed the representation of nature in Mexican art. During the sixteenth century, codices gradually began to reflect European influences, and Renaissance conventions were introduced. These included a shift from vertical to horizontal structure, the use of perspective, and the incorporation of a vanishing point on the horizon. *The Kingsborough Codex* (fig. 3) is a clear example of how the cartography of the pre-Hispanic era began its transformation into European-style landscape painting.

Mapmaking was a constant endeavor during the colonial period, as the new residents of New Spain attempted to document the country's topography and boundaries. The first geographic depiction of Tenochtitlan (now Mexico City) to be published in Europe appeared in a book containing two maps by Hernán Cortés. The book, printed in Nuremberg in 1524, included a bird's-eye view of the pre-Hispanic city (fig. 1, p. 11). Next to it, another drawing depicted the city within its larger geographic context, showing the Gulf of Mexico and the various inlets discovered up to that

mente a reflejar influencias europeas. Se introdujeron las convenciones del Renacimiento, que incluían estructuras horizontales en vez de verticales, el uso de la perspectiva y la incorporación del punto de la vista en el horizonte. *El Códice de Kingsborough* (fig. 3) constituye un claro ejemplo de la forma en que la cartografía de la época prehispánica comenzó a transformarse en la pintura paisajística de estilo europeo.

La cartografía constituyó una actividad constante en el período colonial, en la medida en que los nuevos residentes de la Nueva España procuraron documentar la topografía y los límites del país. La primera representación geográfica de Tenochtitlan (la actual ciudad de México) que se publicó en Europa apareció en un libro que contenía dos mapas confeccionados por Hernán Cortés. El libro, impreso en Nuremberg en 1524, incluía una vista a vuelo de pájaro de la ciudad prehispánica (fig. 1, p. 11). Al lado de esta vista de Tenochtitlan, otro dibujo representaba la ciudad en su contexto geográfico más amplio, mostrando el golfo de México y las diversas ensenadas que se habían descubierto hasta esa época. La perspectiva a vuelo de pájaro constituyó otro método de representación del paisaje que se utilizó con frecuencia durante el Renacimiento y en períodos posteriores.

Con regularidad se enviaban a Europa otras evidencias del esplendor de los nuevos territorios. Los virreyes de la Nueva España encargaron grandes biombos profusamente decorados con escenas urbanas, que se exportaban a España. De esta forma, las ciudades se convirtieron en el tema de muchas de las primeras pinturas mexicanas de paisajes, y con posterioridad los artistas comenzaron a representar la campiña desde esta perspectiva urbana.

En la época colonial, las obras de arte que perduraron fueron las que se conservaban en las iglesias y en otras instituciones. Los objetos decorativos fabricados para el uso diario en los palacios, ya sea para ser colgados de las paredes o utilizados para dividir grandes espacios, se deterioraron con el tiempo, y en la actualidad sólo subsisten unos pocos ejemplos. Entre las obras que han perdurado hasta nuestra época figura el biombo *Conquista de México* (fig. 4), un biombo decorativo que muestra la conquista de Tenochtitlan, en cuyo fondo pueden reconocerse fácilmente el

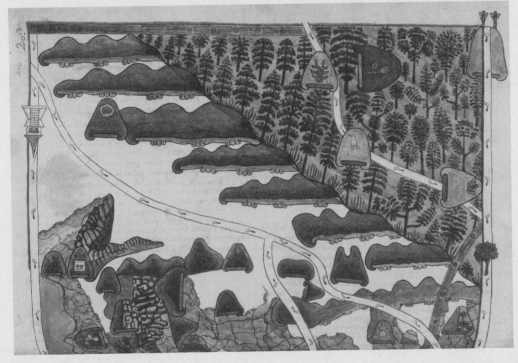

Fig. 3
Kingsborough Codex (Folio 204R, Map of Tepetlaoztoc District, Add Ms 13964)
British Museum, London

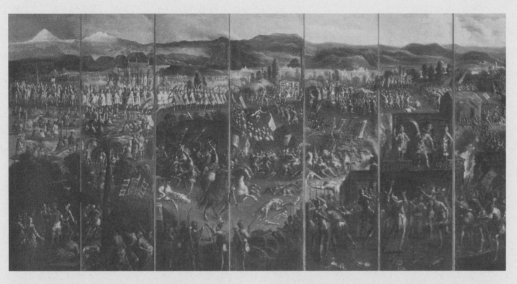

Fig. 4
Biombo: Conquista de México
Fomento Cultural Banamex, A.C., Mexico City
Photographer: Rafael Doniz

time. The bird's-eye-view perspective was another method of portraying the landscape that was utilized frequently during and after the Renaissance.

Other evidence of the splendor of the new territory was regularly sent back to Europe. The viceroys of New Spain commissioned large folding screens decorated with lavish city scenes, which were exported to Spain. In this manner, the urban center became the subject of many of Mexico's first landscape paintings. It was from this urban perspective that artists later began to view the countryside.

In colonial times the art kept in churches and other institutions endured. The decorations made for daily use in colonial palacios (mansions), whether hung on the walls or used to divide large spaces, were allowed to deteriorate, and only a few examples remain. Among the extant works is *Conquista de México* (Conquest of Mexico; fig. 4), a decorative folding screen that shows the conquest of Tenochtitlan, with Popocatepetl and Iztaccihuatl easily recognizable in the background. These mountains had been associated with the Valley of Mexico since the pre-Hispanic era and would come to symbolize it throughout the evolution of Mexican landscape painting.

The early religious paintings of the colonial period usually conformed to European conventions. It was not until the seventeenth century that a growing number of *criollo* artists, who were of Spanish descent and born in Mexico, began to formulate a new tradition distinct from that of European art. Juan Rodríguez Juárez' painting *San Francisco Javier bendiciendo a los nativos* (Saint Francis Xavier Blessing the Natives; p. 36) follows this new path, depicting a palm tree and other elements that place the religious scene within a Mexican setting.

In the early eighteenth century a new pictorial genre appeared in New Spain. Modern historiography refers to these paintings as *castas* (caste paintings), which portray the castes resulting from the union of different races (see pp. 34 and 37). The earliest known series of *castas* was painted in 1725 and established the characteristics of the genre, which were repeated in subsequent series throughout the century. These paintings expressed an appreciation of the land, the people, and their customs. They were not, however, accurate depictions of the landscape;

17

Popocatepetl y el Iztaccihuatl. Estas montañas habían identificado al valle de México desde las épocas prehispánicas, y pasarían a identificarlo a través de la evolución de la pintura paisajística mexicana.

Las primeras pinturas religiosas del período colonial se ajustaban por lo general a las convenciones artísticas europeas. Recién en el siglo XVII un creciente número de artistas criollos comenzaron a conformar una nueva tradición diferente del arte europeo. *San Francisco Javier bendiciendo a los nativos* (p. 36) de Juan Rodríguez Juárez refleja esta nueva tradición, mostrando una palmera y otros elementos que configuran la escena religiosa en un contexto mexicano.

A principios del siglo XVIII surgió un nuevo género pictórico en la Nueva España. La historiografía moderna se refiere a estas obras como "pinturas de castas", que representan las diferentes castas resultantes de la unión de distintas razas (véanse pp. 34 y 37). Las primeras series de castas que se conocen fueron pintadas en 1725 y en ellas se establecieron las características del género, que se repiten en las series posteriores realizadas a lo largo del siglo. Reflejan una apreciación de la tierra, las gentes y sus costumbres. No constituyen, sin embargo, representaciones fieles del paisaje, sino las observaciones puramente subjetivas de los artistas.

Existen varias teorías acerca de la función específica de estas pinturas. Una de ellas es que se hacían para la exportación, mostrando las maravillas de la Nueva España y la amplia variedad de sus habitantes y productos. Ilustran claramente las frutas y las hortalizas americanas, que estaban acompañadas de sus nombres, ya sea junto a ellas o en el margen. Como fondo mostraban jardines, que pueden identificarse como mexicanos por las frutas exóticas, las hierbas medicinales y los productos autóctonos representados. Estas pinturas, con su detallada representación de México y de sus habitantes, señalan el nacimiento de una singular conciencia americana.

Durante el mismo período, artistas europeos y estadounidenses comenzaron a realizar expediciones científicas—como las del Capitán Cook, Malaspina y Bougainville—a diversas partes del mundo. Con sus cuadernos de bocetos en mano, registraban sus descubrimientos con el afán científico característico de los europeos del siglo XVIII, midiendo y marcando los límites del mundo conocido.

Con ese espíritu, el naturalista alemán Alexander von Humboldt organizó una serie de expediciones a Venezuela, Colombia, Ecuador, Brasil, Cuba y México. Sus observaciones se publicaron en unos treinta volúmenes aparecidos entre 1804 y 1834. Sus trabajos difieren de los libros publicados anteriormente sobre América, en que las ilustraciones se basaban en la observación científica directa, enfoque que pronto se convirtió en un importante elemento de la tradición paisajística mexicana.

La república

Con la independencia de España en 1821, México abrió sus fronteras a los visitantes extranjeros, que antes habían estado excluidos por el gobierno español. En poco tiempo llegó una sucesión de pintores provenientes de Francia, Alemania, Inglaterra, Austria y los Estados Unidos. Invitados por asociaciones culturales, empresas mineras, expediciones arqueológicas y empresas financieras, crearon visiones del paisaje empleando diversos estilos y técnicas. Estos artistas, que actualmente se conocen como "pintores viajeros", registraron escenas de las ruinas prehispánicas, los diversos tipos de habitantes y la geografía y la naturaleza del país. En esa época, el resultado de sus agudas observaciones, representadas con fines científicos, pasó a definir lo mexicano.

Entre los pintores viajeros merece destacarse Johann Moritz Rugendas, que siguió los pasos de Humboldt e ilustró varios de sus libros. Otros via-

they instead represented the purely subjective observations of the artists.

Several theories address the specific function of these paintings. One is that they were made for export and served to illustrate the marvels of New Spain, showing the extensive variety of its residents and products. American fruits and vegetables were clearly illustrated and their names were recorded either next to them or in the margins. The landscapes in the background were gardens, identifiable as Mexican by the exotic fruits, indigenous vegetables, and medicinal herbs depicted. With their detailed portrayal of Mexico and its people, these paintings signaled the birth of a uniquely American artistic awareness.

During this same period, European and American artists began to travel with scientific expeditions—such as those of Captain Cook, Malaspina, and Bougainville—to various parts of the world. With sketchbook in hand, they recorded their discoveries with the scientific intent characteristic of eighteenth-century Europeans, measuring and marking the boundaries of the known world.

It was in this spirit that the German naturalist Alexander von Humboldt organized a series of expeditions to Venezuela, Columbia, Ecuador, Brazil, Cuba, and Mexico. His observations were published in some thirty volumes between 1804 and 1834. His work differs from previous books on America in that the illustrations were based on direct scientific observation, an approach that soon became an important part of the Mexican landscape tradition.

The Republic

With independence from Spain in 1821, Mexico opened its borders to foreign visitors, who had previously been excluded by the Spanish government. A succession of painters soon arrived from France, Germany, England, Austria, and the United States. Hired by cultural associations, mining companies, archeological expeditions, and financial companies, they created views of the landscape using various techniques and styles. These artists, now referred to as *pintores viajeros* (traveling painters), recorded scenes of pre-Hispanic ruins, various types of people, geography, and nature. What came to define Mexico at that time was the result of their acute observation, depicted with scientific intent.

Among the *pintores viajeros* was Johann Moritz Rugendas, who followed von Humboldt's footsteps closely and illustrated several of his books. Other *viajeros* included Edouard Pingret and Carlos Paris, both of whom arrived from Europe in the 1830s and worked in Mexico for several years. In his work *Paisaje* (Landscape; p. 39), Pingret painted a family group dressed in typical regional clothing. His reverence for local customs inspired both residents and foreigners to appreciate the color and beauty of Mexico's landscape and people.

Both Pingret and Paris exhibited their works at the Academy of San Carlos. The Academy was founded in 1785 and was restructured in 1843, when four new professors were brought in from Europe. The Catalonian artist Pelegrín Clavé was appointed director of painting; Manuel Vilar was put in charge of sculpture; architecture was supervised by Xavier Cavallari; and engraving was the responsibility of Agustín Periam. The landscape chair, the last to be filled, was assumed by the Italian master Eugenio Landesio in 1855.

Landscape painting became a dominant genre in Mexico in the mid-nineteenth century. This was almost 100 years after its formal recognition as a genre by Sir Joshua Reynolds at the Royal Academy of Arts in London. At the Academy of San Carlos, Landesio introduced the two approaches that had made landscape painting important in Europe: training based on written rules and the constant observation of nature. These are visible in his work *Hacienda de Colón* (Hacienda of Colón; p. 44), which was commissioned by Lorenzo de la Hidalga, the

jeros fueron Edouard Pingret y Carlos Paris, que llegaron de Europa en la década de 1830 y trabajaron durante varios años en México. En su obra *Paisaje* (p. 39), Pingret representó un grupo familiar vestido con trajes típicos regionales. El respeto por las costumbres locales llevó a los residentes y a los extranjeros a apreciar el color y la belleza del paisaje y el pueblo mexicano.

Pingret y Paris exhibieron sus obras en la Academia de San Carlos. Dicha institución fue fundada en 1785 y reestructurada en 1843 con la contratación de cuatro nuevos profesores en Europa. El artista catalán Pelegrín Clavé fue nombrado director de pintura; Manuel Vilar estuvo a cargo de la escultura; la arquitectura estuvo supervisada por Xavier Cavallari y el grabado quedó a cargo de Agustín Periam. La cátedra de paisaje, la última que se llenó, fue asignada al maestro italiano Eugenio Landesio en 1855.

La pintura paisajística pasó a ser el género dominante en México a mediados del siglo XIX. Ello ocurría casi cien años después de ser reconocido formalmente como género por Sir Joshua Reynolds en la Real Academia de Arte de Londres. En la Academia de San Carlos, Landesio introdujo los dos enfoques que habían generado la importancia de la pintura paisajística en Europa: el adiestramiento basado en reglas escritas y la constante observación de la naturaleza. Ambos elementos pueden apreciarse en su obra *Hacienda de Colón* (p. 44), encargada por Lorenzo de la Hidalga, rico propietario de una plantación azucarera. En ella se proyecta una visión romántica de la vida de la hacienda, mostrando un ambiente rural ordenado y placentero. Landesio pintó varios paisajes de esta hacienda, en todos los cuales se evidencia su aguda observación de la naturaleza y su sensibilidad frente a las variaciones de luz y de color.

Landesio también escribió varios libros, entre los que figura *Cimientos del artista, dibujante y pintor,* tratado académico ilustrado con 28 planchas litografiadas por sus discípulos Luis Coto, José María Velasco y Gregorio Dumaine. Estos jóvenes paisajistas iniciaron sus carreras durante el reinado del Emperador Maximiliano (1864-1867). La Emperatriz Carlota había admirado sus paisajes desde su primera visita a la Academia, al mes de haber llegado a la ciudad de México, y su propia colección incluía obras de Landesio, Coto y Velasco. El emperador encargó a Landesio la confección de seis frescos históricos en el castillo de Chapultepec, con temas mexicanos prehispánicos. Coto y Velasco presentaron obras con temas históricos de la antigüedad en la exposición realizada en 1865 en la Academia de San Carlos, que probablemente fueran estudios para los frescos de Chapultepec. Si bien los frescos nunca se completaron en la práctica, dicho encargo constituyó el primer intento del gobierno mexicano de utilizar la pintura paisajística como medio de presentar su visión sobre la historia.

Cuando el emperador fue depuesto y se restableció la república, la creación artística y la crítica de arte experimentaron una transformación. En 1874, el conocido escritor liberal Ignacio Manuel Altamirano escribió un artículo en la revista *El artista,* que fue fundamental para el desarrollo de la pintura mexicana. En este artículo, titulado "La pintura histórica en México", Altamirano plantea la siguiente pregunta: "¿Por qué los jóvenes no han acometido la empresa de crear una escuela pictórica esencialmente nacional, moderna y en armonía con los progresos incontrastibles del siglo XIX?" Después de Altamirano, otros críticos adoptaron la misma posición, insistiendo en que México necesitaba contar con su propio arte nacional, imbuido del alma y el espíritu mexicanos. En este llamado a la creación de una escuela mexicana, Altamirano forjó un vínculo permanente entre la pintura paisajística y el sentir nacional. Este sentimiento de nacionalismo asociado a la tierra ha

wealthy owner of a sugar plantation. It romanticizes hacienda life with its depiction of an orderly and pleasant rural environment. Landesio painted several landscapes of this particular hacienda, all of which are evidence of his acute observation of nature and his sensitivity to variations of light and color.

Landesio also wrote several books, including *Cimientos del artista, dibujante y pintor,* an academic treatise illustrated with 28 plates lithographed by his students Luis Coto, José María Velasco, and Gregorio Dumaine. These young landscape artists began their careers during the reign of Emperor Maximilian (1864-1867). Empress Carlotta had admired their landscapes ever since her first visit to the Academy, a month after her arrival in Mexico City. She included works by Landesio, Coto, and Velasco in her own collection. The emperor himself engaged Landesio to paint six historic frescoes in Chapultepec Castle that were to have pre-Hispanic Mexican themes. Coto and Velasco each submitted paintings with ancient historical subjects to the 1865 Exposition of the Academy of San Carlos; these were probably studies for the Chapultepec commission. Although the frescoes themselves were never actually completed, the commission represented the Mexican government's first

attempt to use landscape painting as a means of presenting its view of history.

After the emperor was deposed and the Republic was restored, art criticism and artistic creation were transformed. The well-known liberal writer Ignacio Manuel Altamirano included an article in the magazine *El artista* in 1874 that proved crucial to the development of Mexican painting. In this article, entitled "La pintura histórica en México," Altamirano asks, "Why have young people not attempted to create a school of painting and sculpture that is essentially national, modern, and in step with the unquestionable progress of the nineteenth century?" After Altamirano, other critics took this same view, insisting that Mexico needed to have its own individual art, one permeated with the Mexican spirit and soul. In his call for the creation of a Mexican school, Altamirano forged a lasting link between landscape painting and national sentiment. This sense of nationalism associated with the land has continued to cross the boundaries of time and culture.

The works of Coto and Velasco responded to the critics' appeals in different ways. The two students epitomized the two great divisions in landscape painting identified by their teacher Landesio in *La pintura general* (1866). Luis Coto closely adhered to the

tradition defined by Landesio as the *episodio* (episode), in which a specific historical or mythological event was depicted within a landscape. Velasco's work fell into the category Landesio termed *localidad* (locality), which concerned itself with the physical appearance of a place without the narrative aspects of episodic works. Neither artist was able to win the support of Altamirano, who championed Salvador Murillo to replace Landesio as the head of the Academy when he returned to Europe in 1874. Nevertheless, the Academy appointed Velasco to the directorship in 1877.

Velasco's greatest success came after his participation in the Philadelphia International Exposition of 1876. His painting *Valle de México* (Valley of Mexico) won an award, and he was praised for his ability to paint in an international language while still exemplifying the Mexican school. This painting was so successful that he made numerous copies; he acknowledged at least 14 of various sizes in his inventory. One of these, *Valle de México* (Valley of Mexico, p. 47), was completed in 1892. Like the original, it captures the grandeur of the valley as seen from the north, looking westward toward snow-capped mountains.

After 1876, Velasco's paintings were in greater demand than those of his former fellow student. Coto's allegori-

seguido trascendiendo los límites del tiempo y la cultura.

Las obras de Coto y Velasco responden a este llamado de los críticos en distintas formas. Ambos alumnos resumieron las dos grandes divisiones de la pintura paisajística identificadas por su maestro Landesio en *La pintura general* (1866). Luis Coto siguió estrechamente la tradición definida por Landesio como *episodio,* en la cual un determinado acontecimiento histórico o mitológico es representado dentro de un paisaje. La obra de Velasco corresponde a la categoría que Landesio califica de *localidad,* preocupada por la apariencia física de un lugar sin los aspectos narrativos de las obras episódicas. Ninguno de ellos logró el respaldo de Altamirano, que abogó por Salvador Murillo para reemplazar a Landesio como director de la Academia cuando éste regresó a Europa en 1874. No obstante, la Academia designó a Velasco en 1877.

Velasco obtuvo su mayor éxito después de su participación en la Exposición Internacional de Filadelfia de 1876, en la que su pintura *Valle de México* fue premiada y elogiada por su capacidad de pintar en un lenguaje internacional ejemplificando al mismo tiempo la escuela mexicana. Esta obra tuvo tanto éxito que Velasco hizo numerosas copias de ella, y en su propio inventario figuran por lo menos 14 de diversos tamaños. Una de ellas, *Valle de México* (p. 47) fue completada en 1892, y como el original, capta la grandeza del valle vista desde el norte, mirando hacia el oeste en dirección a las montañas cubiertas de nieve.

Después de 1876, las pinturas de Velasco contaron con una mayor demanda que las de su antiguo condiscípulo. Las obras alegóricas de Coto no eran populares con los terratenientes mexicanos, que preferían encargar pinturas de sus propias haciendas.

Para fines del siglo, muchos de los alumnos de Velasco se dedicaban al paisaje, y la mayoría pintaba exclusivamente temas mexicanos. La pintura paisajística floreció en la ciudad de México y en las provincias, donde la representación del campo no significaba un alejamiento de la vida cotidiana, sino una experiencia personal.

El siglo XX

En la primera década del siglo XX, el ideal mexicano estuvo representado por Fernando Best Pontones. Sus pinturas fueron enormemente populares, tanto con los compradores como entre los críticos, que vieron en él la largamente esperada concreción de la escuela mexicana. En su obra *Valle* (p. 49) muestra a América como una mujer indígena con un tocado de plumas. Esta imagen iconográfica se había utilizado con frequencia desde la época colonial, aunque Best Pontones le introdujo un elemento simbolista que hacía recordar el siglo anterior. Su tendencia hacia los temas folklóricos le permitió distanciarse de la realidad social de la revolución de 1910 y del controvertido tema de la reforma agraria. A pesar de la popularidad de la que gozó en los primeros años de este siglo, el concepto de una pintura mexicana auténtica de Best Pontones fue posteriormente cuestionado por los muralistas.

La innovación tecnológica de la fotografía marcó el comienzo del fin de la pintura paisajística tradicional, desde que ya no se requería que los artistas produjeran representaciones exactas y realistas de la tierra. La utilización de la fotografía para estos fines liberó a los artistas para expresar sus visiones subjetivamente y emplear enfoques expresionistas y abstractos.

El estilo de Gerardo Murillo, que utilizó el seudónimo de "Dr. Atl", refleja los cambios que estaban ocurriendo en la pintura paisajística a principios del siglo. El Dr. Atl era pintor, vulcanólogo, especialista en arte folklórico y activista. En 1907 denunció la escuela académica de Pelegrín Clavé, principalmente por su tratamiento de los temas religiosos, y propuso que la Academia eliminara todas las pinturas que Clavé había incluido en sus colecciones. En 1910 el Dr. Atl persuadió al

cal works were not popular with Mexican landowners, who preferred to commission paintings of their own estates.

By the close of the century many of Velasco's students were engaged in landscape painting, and most of them painted Mexican subjects exclusively. Landscape painting flourished both in Mexico City and in the provinces, where rendering the countryside on canvas represented not a withdrawal from daily life but a personal experience of it.

The Twentieth Century

In the first decade of the twentieth century, Fernando Best Pontones came to represent the Mexican ideal. His paintings were enormously popular, both with buyers and with the press, who saw in him the long-awaited embodiment of the Mexican school. In his work *Valle* (Valley; p. 49) he depicts America as an indigenous woman with feathers in her hair. This iconographic image had been in common use since colonial times, yet Best Pontones' work introduced a symbolist element reminiscent of the previous century. Best Pontones' tendency toward the folkloric allowed him to distance himself from the social realities of the Revolution of 1910 and the controversial issues of land reform. Despite his popularity in the early years of this century, Best Pontones'

concept of true Mexican painting was later challenged by the muralists.

The technological innovation of photography marked the beginning of the end for traditional landscape painting, since artists were no longer called upon to provide accurate, realistic renderings of the land. The use of photography for this purpose instead freed artists to portray their visions subjectively and to employ expressionist and abstract approaches in their art.

The style of Gerardo Murillo, who used the pseudonym "Dr. Atl," reflects the changes that were occurring in landscape painting at the beginning of the century. Dr. Atl was a painter, a volcanologist, a folk-art specialist, and an activist. In 1907 he denounced the academic school of Pelegrín Clavé, primarily for its treatment of religious subjects, and proposed the Academy remove all of the paintings Clavé had contributed to its collections. In 1910 Dr. Atl persuaded the government to let him paint murals on public buildings. The revolution in Mexico interrupted his plans, but in 1921 he finally completed a series of murals at the College of Saint Peter and Saint Paul. He destroyed these same murals in the 1950s because they did not conform to the ideology later developed by the Mexican muralist movement.

From the revolution until his death, Dr. Atl focused his attention on land-

scape and the popularization of folk art. Toward these ends, he invented techniques for creating new colors, which he called "atl-colors." He also studied volcanology, which led him to spend several months on the slopes of Popocatepetl and Iztaccihuatl. *Paisaje con Iztaccihuatl* (Landscape with Iztaccihuatl; p. 52) shows the mountain towering over the forest that surrounds it. Dr. Atl's use of circular perspective gives the viewer a feeling of proximity, as if standing at the base of the mountain. In 1943, the eruption of Paricutín in the state of Michoacán drew Dr. Atl's attention. The eruption, which continued for nine years, enabled him to paint and repaint the lava flow.

The eruption of Paricutín also attracted the attention of a new generation of artists, many of whom committed to canvas the landscape of San Juan Parangaricútiro. This entire village, with the exception of its church, was completely buried under the lava flow. Alfredo Zalce, a native of Michoacán, made this the subject of his work *Paricutín* (Paricutín; p. 60). By placing a car in the shadow of the smoldering volcano, he juxtaposes the progress of the twentieth century against the power of nature. The artist used this technique to demystify the phenomenon of the eruption by situating it in an everyday context.

gobierno de que le permitiera pintar murales en los edificios públicos. La revolución interrumpió sus planes, pero en 1921 finalmente pintó una serie de murales en el Colegio de San Pedro y San Pablo, que luego destruyó en los años cincuenta porque no se conformaban a la ideología desarrollada más tarde por el movimiento muralista mexicano.

Desde la revolución hasta su muerte, el Dr. Atl se concentró en el paisaje y la popularización del arte folklórico. Con ese fin, inventó técnicas para crear nuevos colores, que llamó "atlcolores". También estudió vulcanología, lo que lo llevó a pasar varios meses en las laderas del Popocatepetl y el Iztaccihuatl. *Paisaje con Iztaccihuatl* (p. 52) muestra a la montaña irguiéndose por encima de la selva que lo rodea. El empleo por parte del Dr. Atl de la perspectiva circular proporciona al espectador una sensación de proximidad, como si estuviera parado frente a la montaña. En 1943, la erupción del Paricutín, en el estado de Michoacán, atrajo la atención del Dr. Atl. La erupción, que continuó por espacio de nueve años, le permitió pintar repetidas veces el flujo de lava.

La erupción del Paricutín también atrajo a una nueva generación de artistas, muchos de los cuales llevaron a la tela los paisajes de San Juan Parangaricútiro. Toda la aldea, con la excepción de la iglesia, quedó totalmente enterrada debajo de la lava. Alfredo Zalce, nativo de Michoacán, utilizó este tema en su obra *Paricutín* (p. 60). Mediante la colocación de un automóvil a la sombra del humeante volcán, yuxtapone el progreso del siglo XX y el poder de la naturaleza. El artista empleó esta técnica para demistificar el fenómeno de la erupción situándolo en un contexto cotidiano.

Los años veinte trajeron nuevas formas y contenido a la escuela mexicana. Este cambio se debió al surgimiento de la vanguardia europea, la asimilación de las formas indígenas y la ruptura con el formalismo del siglo XIX. En Europa, el cubismo desafió los conceptos tradicionales: las reglas de la perspectiva desarrolladas durante el Renacimiento ya no se aceptaban como la única forma de representar el espacio. El arte moderno también requería la absorción de formas locales, por lo que los pintores mexicanos recurrieron a las obras prehispánicas, al arte folklórico y a los estilos desarrollados en las escuelas de pintura al aire libre.

Estas, que se iniciaron en 1913, asignaban énfasis a los modelos pedagógicos locales en vez de los clásicos. Proliferaron en los alrededores de la ciudad de México, y para mediados de los años veinte estos centros de educación artística habían logrado imponer el arte infantil. Las escuelas al aire libre adoptaban un enfoque ingenuo basado en el arte folklórico, la arquitectura vernácula y los ambientes rurales. Las pinturas que emanaron de estas escuelas eran generalmente de construcción vertical y propugnaban la libre aplicación del color.

La obra de Ramón Cano Manilla, alumno de la Escuela de Pintura al Aire Libre de Chimalistac, se concentra en la representación de espacios rurales. Fermín Revueltas, que enseñó en la Escuela de Pintura al Aire Libre del Pueblo de Guadalupe, fue posteriormente muralista y formó parte de varios otros movimientos en el curso de su carrera. Su pintura *Las bañistas* (p. 51), constituye un ejemplo de varias de las características de la técnica al aire libre, con una representación ingenua de mujeres indígenas en un ambiente rural. Recién con su participación en el movimiento estridentista, Revueltas se interesó por los paisajes industriales y urbanos.

Los estridentistas surgieron de las escuelas al aire libre alrededor de 1923. Junto con la vanguardia literaria, estos artistas se alejaron de los temas rurales y crearon una nueva estética del paisaje urbano que se relacionaba con la industrialización de México. La Liga de Escritores y Artistas

The 1920s brought new forms and content to the Mexican school. Factors responsible for this change were the rise of the European avant-garde, the assimilation of indigenous forms, and the break with nineteenth-century formalism. In Europe, cubism challenged traditional concepts; the rules of perspective developed during the Renaissance were no longer accepted as the only means of representing space. Modern art also called for the absorption of local forms, for which Mexican painters turned to pre-Hispanic works, folk art, and the styles developed in the open-air painting schools.

The open-air painting schools, which were begun in 1913, emphasized local, rather than classical, pedagogical models. The schools proliferated on the outskirts of Mexico City, and by the mid-1920s these centers of art education for children had succeeded in introducing children's art into the mainstream. The schools espoused a naive approach based on folk art, vernacular architecture, and rural locations. The paintings that emanated from the open-air schools were usually vertical in construction and featured the liberal application of color.

In his work, Ramón Cano Manilla, a pupil of the Open-Air Painting School of Chimalistac, focused on the representation of rural expanses. Fermín Revueltas, who taught at the Open-Air Painting School of the Town of Guadalupe, later became a muralist and joined several other movements during the course of his career. His painting *Las bañistas* (The Bathers; p. 51) demonstrates several characteristics of the open-air technique, with a naively rendered portrait of indigenous women in a rural setting. It was not until his involvement with the *estridentistas* (dissidents) that Revueltas became interested in urban and industrial landscapes.

The *estridentistas* began to emerge from the open-air schools around 1923. Along with the literary avant-garde, these artists moved away from rural subjects to construct a new aesthetic of urban landscape that addressed the industrialization of Mexico. Another collaboration between artistic and literary circles was the League of Revolutionary Writers and Artists, founded in 1928 with the central purpose of promoting political thought and activism. The People's Graphic Art Workshop, which opened its doors in 1937, also followed a political path, becoming a "factory" for posters, broadsheets, and portfolios that commented on the contemporary political scene. Gabriel Fernández Ledesma participated in all of these movements. *Paisaje industrial* (Industrial Landscape; p. 55) represents his work as an *estridentista* as it illustrates a utopian view of industrialization and progress.

The muralist movement burst onto the scene with great force and monopolized the efforts of many artists during the 1920s. Traditional landscape painters were overshadowed by the muralists and their social-realist themes. In response, landscape painting began to move away from accepted views of reality and instead became imbued with a subjective sensibility, one that was at times charged with a sense of humor and was increasingly divorced from the politicized rhetoric of the muralists.

A group opposing political involvement in art was formed by a circle of writers and artists associated with the literary magazine *Contemporáneos*. Taking the name of the magazine, a number of artists, including Rodríguez Lozano, Julio Castellanos, Rufino Tamayo, and Antonio Ruiz, held an exhibition in 1928. In their rejection of formal or political approaches to painting, they revealed a purely emotional treatment of a range of subject matter. Many of these artists subsequently became involved in other movements, such as surrealism and abstraction, but they always maintained the emotional approach of the *contemporáneos*.

Revolucionarios (LEAR) se fundó en 1928 con el objeto fundamental de promover el pensamiento y el activismo político. El Taller de Gráfica Popular, que abrió sus puertas en 1937, también siguió una línea política, convirtiéndose en una "fábrica" de afiches, panfletos y conjuntos de obras que se reflejaban los acontecimientos políticos contemporáneos. Gabriel Fernández Ledesma participó en todos estos movimientos, y su *Paisaje industrial* (p. 55) es representativa de su obra como estridentista, ya que ilustra un punto de vista utópico de la industrialización y el progreso.

El movimiento muralista irrumpió bruscamente en escena y monopolizó los esfuerzos de muchos artistas durante los años veinte. Los paisajistas tradicionales se vieron eclipsados por los muralistas y sus temas de realismo social. En respuesta, la pintura paisajística fue alejándose de los cánones aceptados de la realidad y se impregnó de una sensibilidad subjetiva, plena a la vez de un sentido del humor y cada vez más alejada de la retórica politizada de los muralistas.

Surgió un grupo opuesto a la participación política en el arte, formado por un círculo de escritores y pintores vinculados a la revista literaria *Contemporáneos*. Tomando el nombre de la revista, un círculo de artistas, que incluía a Rodríguez Lozano, Julio Castellanos, Rufino Tamayo y Antonio Ruiz, realizó una exposición en 1928. Al rechazar los enfoques formales o políticos, estos artistas revelaron un tratamiento puramente emocional acerca de una amplia gama de temas. Muchos de ellos posteriormente se incorporaron a otros movimientos como el surrealismo y la abstracción, aunque siempre mantuvieron el enfoque emocional de los contemporáneos.

Cementerio (p. 57) de Antonio Ruiz, paisaje emocionalmente evocativo, representa la muerte y la soledad en el camino hacia la industrialización. Rufino Tamayo, que en algún momento fue un contemporáneo, aplicó al paisaje el vocabulario de la abstracción en su *Paisaje serrano* (p. 71), en el que transmite su vinculación emocional con su patria a través del uso expresivo de las formas y los colores y de su selección de temas.

Como veremos, la pintura paisajística no permaneció estática en las manos de sus creadores. A fines de los años treinta fue vitalizada por el surrealismo y en los años sesenta por la abstracción. La nueva generación que ha retornado al paisaje desde los años ochenta lo ha hecho con la experiencia acumulada de décadas de pintura paisajística y con la libertad del fin del siglo.

Antonio Ruiz' *Cementerio* (Cemetery; p. 57), an emotionally evocative landscape, portrays death and solitude on the road to industrialization. Rufino Tamayo, who was also once a *contemporáneo,* applied the vocabulary of abstraction to the landscape in his painting *Paisaje serrano* (Mountain Landscape; p. 71). He conveys his emotional link to his homeland through the expressive use of form and color and his selection of subject matter.

As we shall see, landscape painting did not remain static in the hands of its creators. It was revitalized in the late 1930s by surrealism and in the 1960s by abstraction. The new generation that has revisited the landscape since the 1980s has done so with the cumulative experience of decades of landscape painting and the freedom of the century's end.

LA PINTURA CONTEMPORÁNEA DEL PAISAJE EN MÉXICO

por Mary Schneider Enriquez

Mary Schneider Enriquez obtuvo su bachillerato y su licenciatura en las bellas artes de la Universidad Harvard, donde concentró en el arte contemporaneo latinoamericano e internacional. Escribe sobre el arte mexicano para la revista ARTnews *y es crítica del arte para el periódico mexicano* Reforma.

La pintura paisajística mexicana contemporánea abarca un amplio espectro de visiones y estilos. Incluye extraordinarias vistas de México, en la tradición del paisajista del siglo XIX José María Velasco, así como panoramas abstractos de cambiantes espacios y campos de color. Los artistas describen un paisaje empleando diversos lenguajes visuales, desde el realismo al impresionismo y desde el surrealismo a la abstracción. Además, la definición del paisaje como género artístico varía de acuerdo con los artistas: una montaña, un imponente cacto, un fantástico jardín o bien sugestivos planos de color. Sobre todo, la pintura paisajística de hoy proporciona una sensación de lugar, ya sea rural, urbana o puramente psicológica, identificable o no.

La pintura mexicana en el siglo XX

Una vez finalizada la revolución en 1921, el gobierno mexicano promovió el desarrollo del movimiento muralista. Se encargó a los artistas que pintaran las paredes de los edificios públicos con imágenes que glorificaran la revolución. Los muralistas Diego Rivera, José Clemente Orozco y David Alfaro Siqueiros utilizaron un vigoroso lenguaje realista, presentando al público espectaculares mensajes nacionalistas. Estos artistas crearon una iconografía y un estilo que inspiró a generaciones de pintores mexicanos.

Muchos artistas aprovecharon el lenguaje visual realista de este período sin adoptar los dogmáticos mensajes nacionalistas de los muralistas. En *Paricutín* (p. 60), Alfredo Zalce describe la campiña mexicana con campesinos indígenas asombrados ante la imponente fuerza de los volcanes en erupción. María Izquierdo muestra la cultura mexicana a través de curiosas yuxtaposiciones de comidas, animales, elementos folklóricos y paisajes mexicanos. Sus pinturas retienen un estilo ingenuo similar al de los artesanos mexicanos, y sus imágenes, como *Huachinango* (p. 59) son inesperadas y decididamente encantadoras, plenas de vibrantes colores y espíritu mexicano.

Realismo

Hasta hoy en día la voz del realismo desempeña un papel fundamental en la pintura mexicana, como lo evidencian los paisajes de Luis Nishizawa, Luis García Guerrero, José Luis Romo y Humberto Urbán.

Luis Nishizawa es reconocido como uno de los más grandes paisajistas mexicanos contemporáneos. Nacido en 1918, hijo de padre japonés y madre mexicana, de joven vivió en una hacienda del estado de Sonora, a la vista de los grandes espacios y los majestuosos volcanes de su país. Estudió pintura en la Escuela Nacional de Artes Plásticas de la UNAM donde

CONTEMPORARY MEXICAN LANDSCAPE PAINTING

By Mary Schneider Enriquez

Mary Schneider Enriquez earned her bachelor's and master's degrees in fine arts from Harvard University, where she specialized in Latin American and international contemporary art. She is Mexico correspondent for ARTnews *Magazine and is an art critic for the Mexico City newspaper* Reforma.

Landscape painting in contemporary Mexico encompasses a spectrum of visions and styles. It includes both striking Mexican vistas, in the tradition of nineteenth-century landscape painter José María Velasco, as well as abstract views of shifting spaces and fields of color. Artists employ diverse visual languages to describe a landscape, varying from realism to expressionism, surrealism to abstraction. Moreover, that which constitutes a landscape varies by artist—a mountain view, a towering cactus, a fantastic garden, or suggestive planes of color. Above all, today's landscape painting provides a sense of place, be it rural, urban, or purely psychological, identifiable or not.

Mexican Painting of the 20th Century
After the Mexican Revolution ended in 1921, the Mexican government fostered the development of the muralist movement. Artists were commissioned to paint the walls of public buildings with images glorifying the revolution. Muralists Diego Rivera, José Clemente Orozco, and David Alfaro Siqueiros painted in a forceful realist language, dramatically confronting the audience with nationalist messages. These artists established an iconography and style that inspired a generation of Mexican painters.

Many artists embraced the realist visual language of this period without adopting the dogmatic nationalist messages professed by the muralists. In *Paricutín* (Paricutín; p. 60) Alfredo Zalce describes the Mexican countryside with Indian peasants standing before the awesome force of erupting volcanoes. María Izquierdo portrays Mexican culture with curious juxtapositions of Mexican foods, animals, folklore, and landscapes. Her paintings are naively rendered in a manner similar to that of Mexican artisans, and her images, such as *Huachinango* (Red Snapper; p. 59), are unexpected and thoroughly enchanting, full of vibrant color and Mexican spirit.

Realism
To this day the voice of realism plays an integral role in Mexican painting, as evidenced by the landscapes of Luis Nishizawa, Luis García Guerrero, José Luis Romo, and Humberto Urbán.

Luis Nishizawa is recognized as one of Mexico's greatest living landscape painters. Born in 1918 of a Japanese father and Mexican mother, the young Nishizawa lived on a ranch in the state of Mexico in view of his country's broad expanses and majestic volcanoes. He studied painting at the National School of Visual Arts where he experimented with figure painting. He later explored abstraction and finally, in the 1970s, began portraying the Mexican landscape. Nishizawa is famous for his panoramic views, often

experimentaba en la pintura de figuras. Más tarde exploró la abstracción y por último, en los años setenta comenzó a representar el paisaje mexicano. Nishizawa es famoso por sus vistas panorámicas, muchas veces de volcanes, y por su sensibilidad japonesa del color, la textura y la sutileza que se evidencian en sus lienzos delicados y atmosféricos y sus trabajos en papel.

Los paisajes de Luis García Guerrero están meticulosamente compuestos de motivos superpuestos de pigmentos contrastantes. Su obra muestra la influencia del pintor mexicano del siglo XIX Hermenegildo Bustos y de los exvotos, pinturas populares religiosas. García Guerrero nació y se crió en Guanajuato, ciudad minera en la que el espacio parece desplazarse entre cerros y tortuosos caminos. A fines de los años cincuenta exploró la abstracción, pero pronto regresó al enfoque que utiliza actualmente. Sus detallados paisajes montañosos, como *Cerros en tiempo de agua* (p. 77) dan una sensación de lugar aunque también poseen una cualidad surrealista, como si describieran mágicos paisajes oníricos.

José Luis Romo nació en la región agrícola del estado de Hidalgo. Durante su niñez ayudó a sus parientes indígenas otomíes en la producción de objetos de arte folklórico local, pintando plumas y preparando alfombras. Comenzó a pintar mientras trabajaba como fabricante de marcos en la ciudad de México, donde conoció a varios de los grandes pintores mexicanos de la época, incluyendo a Rufino Tamayo, José Luis Cuevas y Gunther Gerzso. Romo fue ayudante de Gerzso, con quien aprendió las complejidades del óleo y los conceptos de la abstracción. Sus primeras obras eran acertijos semiabstractos intercalados con los que él llama "… los símbolos de mis orígenes otomíes: el burro como símbolo de mi pueblo trabajador, el escorpión como símbolo del hombre". Sus paisajes tienen una cualidad realista realzada por un elemento de fantasía. En *México soy* (p. 80) exagera la planta del maguey, transformándola en una criatura viviente que se yergue como dominando el valle. Romo explica que "me preocupa la situación del hombre en el mundo moderno. Está aislado, y su vida es solitaria y carente de emoción. Para mí el paisaje mexicano es un símbolo de esta árida existencia".

Las influencias de Humberto Urbán están profundamente enraizadas en su patria. "Trato de expresar el paisaje que me formó, la atmósfera, la sensación de México", explica. "Durante mi formación como pintor, lo que más me conmovió e influyó sobre mí fueron los paisajes de Francisco Goitia. Los paisajes de Pedregal de

Siqueiros también me afectaron: son tan primitivos, tan mexicanos en su color y su fuerza". Urbán utiliza sus melancólicas pinturas realistas para transmitir el misterio de la vida: "En todo hay misterio, en las montañas, en los valles, en un portal solitario. Procuro interpretar, expresar esta inocente presencia de otro mundo". Su paisaje del atardecer *Montes y árboles* (p. 87) está impregnado de esa enigmática atmósfera.

Surrealismo

El movimiento surrealista internacional se logró establecerce en México durante los años cuarenta. En 1938 André Breton, el escritor francés padre del surrealismo, viajó a México, la tierra que él consideraba más receptiva a su mundo fantástico donde el tiempo, el espacio y la realidad se definían subjetivamente. En 1940 se realizó en la Galería de Arte Mexicano la primera Exposición Internacional del Surrealismo, que incluyó a Diego Rivera, David Alfaro Siqueiros, Carlos Mérida y Frida Kahlo. El efecto del surrealismo sobre la pintura mexicana constituyó una exageración de la calidad imaginativa que ya era inherente en el arte de México. Como señala Ida Rodríguez Prampolini: "… México [es] una tierra de contrastes, en la que la irracionalidad es un modo de vida cotidiano y en la que prevalecen la tradición, la contradicción, el diálogo

of volcanoes, and his Japanese sense of subtle, fine color and texture, apparent in his delicate, atmospheric canvases and works on paper.

The landscapes of Luis García Guerrero are meticulously composed of layered patterns of contrasting pigments. His influences include the nineteenth-century Mexican painter Hermenegildo Bustos as well as popular Mexican votive paintings, or *exvotos*. García Guerrero was born and raised in Guanajuato, a mining city where space seems to shift from one hill and winding road to the next. In the late 1950s he explored abstraction but soon returned to the approach he employs today. His detailed mountainscapes, such as *Cerros en tiempo de agua* (Hills during the Rainy Season; p. 77), provide a sense of place yet still possess a surrealistic quality, as if they portrayed magical dreamscapes.

José Luis Romo was born in the rural farmlands of Hidalgo state. During his childhood he assisted his Otomi Indian relatives in the production of the local folk art, painting feathers and preparing rugs. He first began to paint while working as a framer in Mexico City, where he met several great Mexican painters of the time, including Rufino Tamayo, José Luis Cuevas, and Gunther Gerzso. Romo became Gerzso's assistant and learned the intricacies of oils and the concepts of abstraction. His early paintings were semiabstract puzzles interspersed with, as he describes: "… the symbols of my Otomi origins: the burro as symbol of my hardworking people, the scorpion as symbol of man." His landscapes have a realist quality enhanced by an element of fantasy. In *México soy* (I am Mexico; p. 80) he exaggerates the maguey plant, transforming it into a living creature towering possessively over the valley. Romo explains: "I am worried about the state of man in the modern world. He is isolated, his life is solitary, without emotion. The Mexican landscape is to me a symbol of this arid existence."

Humberto Urbán's influences are deeply rooted in his homeland. "I try to express the landscape that produced me, the atmosphere, the sensation of Mexico," he explains. "The landscapes of Francisco Goitia moved and influenced me most in my formation as a painter. Siqueiros' landscapes of Pedregal also affected me—they are so primitive, so Mexican in their color and force." Urbán uses his pensive realist paintings to convey the mystery in life: "In everything exists mystery, in the mountains, the valleys, an empty doorway. I try to interpret, to express this innocent presence from another world." This enigmatic atmosphere pervades his twilight landscape *Montes y árboles* (Mountains and Trees; p. 87).

Surrealism

During the 1940s the international surrealist movement gained a foothold in Mexico. André Breton, the French father of surrealism, journeyed to Mexico in 1938, to the land he believed most receptive to his fantastic world where time, space, and reality were subjectively defined. The first International Exhibition of Surrealism was mounted at the Gallery of Mexican Art in 1940 and included artists Diego Rivera, David Alfaro Siqueiros, Carlos Mérida, and Frida Kahlo. The effect of surrealism on Mexican painting was an exaggeration of the imaginative quality already inherent in the art of Mexico. As Ida Rodriguez Prampolini points out: "… Mexico [is] a land of contrasts, where irrationality is a daily way of life and where tradition, contradiction, the dialogue with nature, and magical and mystical bonds prevail."

Elements of fantasy figure largely in the landscapes of two contemporary artists: Leonora Carrington and Alfredo Castañeda. Carrington is considered one of Mexico's true surrealists. Her paintings are incredible visions of mystical creatures in timeless settings. Born in England, she lived for a time with the dada artist Max Ernst in Paris. She later moved to

con la naturaleza y los vínculos mágicos y místicos".

La fantasía se evidencia principalmente en los paisajes de dos artistas contemporáneos: Leonora Carrington y Alfredo Castañeda. Leonora Carrington es considerada una de las verdaderas surrealistas de México. Sus pinturas son visiones increíbles de criaturas místicas en entornos infinitos. Nacida en Inglaterra, se mudó con el artista dadaísta Max Ernst en París y más tarde se trasladó a México, donde aún reside. *Laberinto* (p.88) es un ejemplo de sus delicadas imágenes plasmadas en jardines fantásticos, en los cuales el paisaje aparece como un dédalo imposible de ubicar.

Los paisajes de Alfredo Castañeda representan tanto este mundo como el de su imaginación. Aunque en 1962 se graduó como arquitecto en la Universidad Nacional Autónoma de México (UNAM), pronto abandonó la arquitectura y se dedicó exclusivamente a la pintura. Sus imágenes desconcertantes y vívidas recuerdan las del surrealista René Magritte. Relatan extrañas historias en situaciones inverosímiles: la cabeza del artista con barba en un cuerpo de niño, partes del cuerpo que se disuelven y versiones interminables del rostro del artista con distintos disfraces. En *Un solo rebaño, un solo pastor*

(p. 85) el artista juega irónicamente con la idea del paisaje.

Abstracción

A fines de los años cincuenta, como reacción frente al nacionalismo del arte oficial mexicano, un grupo de artistas—entre los que se cuentan José Luis Cuevas, Arnold Belkin y Francisco Icaza—proclamaron que su arte formaba parte del movimiento internacional de vanguardia. Su movimiento, que luego se llamó "La ruptura", se concentró en el individuo y en los aspectos existenciales de alcance internacional pero a la vez profundamente personales. Estes artistas enfatizaban la abstracción o el expresionismo figurativo, expresando la idea del paisaje en forma más psicológica que literal. También utilizaron la representación del paisaje como un medio para explorar inquietudes formales: el acto de pintar y los efectos de los pigmentos, las tonalidades y las pinceladas. Sus vistas eran expresiones abstractas de los colores, la luz y las texturas que se encuentran en la naturaleza.

Ya a partir de los años treinta Rufino Tamayo, considerado uno de los artistas mexicanos más importantes del siglo XX, abrazó los conceptos de la abstracción, evitando deliberadamente los temas del realismo social que caracterizaban al arte mexicano de esa época. Como dijo repetidamente a generaciones de

artistas jóvenes: "La pintura es un mundo de relaciones plásticas: el resto es fotografía, periodismo, literatura u otra cosa, demagogia". Tamayo nació en el estado rural de Oaxaca, y desde 1932 residió intermitentemente en Nueva York y en Europa hasta que regresó en forma permanente a México a fines de los años cincuenta. Mientras vivió en el extranjero estuvo influido por la pintura de Pablo Picasso y Giorgio de Chirico. Después de su regreso a México comenzó a pintar las superficies densas y ásperas y a utilizar el estilo abstracto que admiraba en las obras de Jean Dubuffet. Los paisajes de Tamayo, aunque altamente abstractos, imparten una vívida sensación de la tierra a través de texturas rústicas y tonalidades ricas.

Gunther Gerzso evoca las montañas y los valles de México en un lenguaje puramente abstracto de colores y líneas. El paisaje *Plano rojo* (p. 68) de Gerzso evoca la idea de un campo de rojas amapolas y "praderas" de color de trigo junto al frondoso lecho de un río. No representa nada específicamente, y sin embargo sus planos superpuestos de colores contrastantes evocan visiones de la imaginación. Nacido en México en 1915, Gerzso pasó parte de su niñez en Suiza, donde conoció al pintor Paul Klee y se familiarizó con las imágenes abstractas del artista. Regresó a México en 1931 y

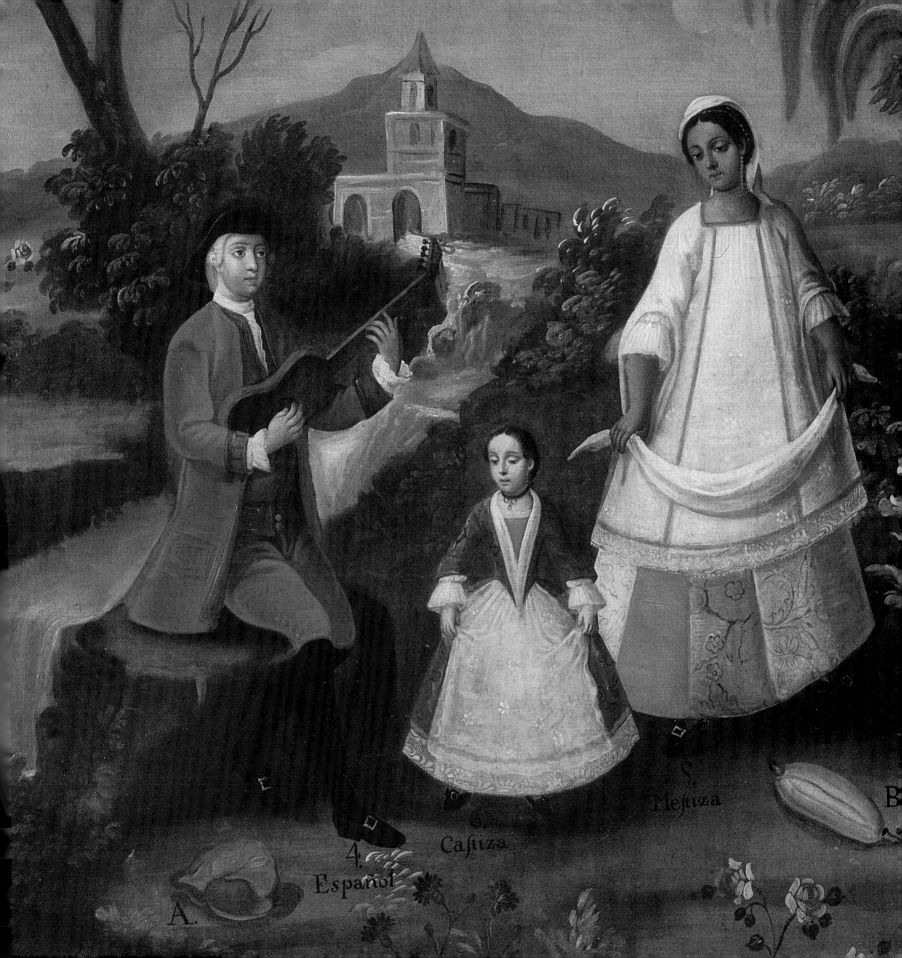

A.

4.
Español

6.
Castiza

Mestiza

B

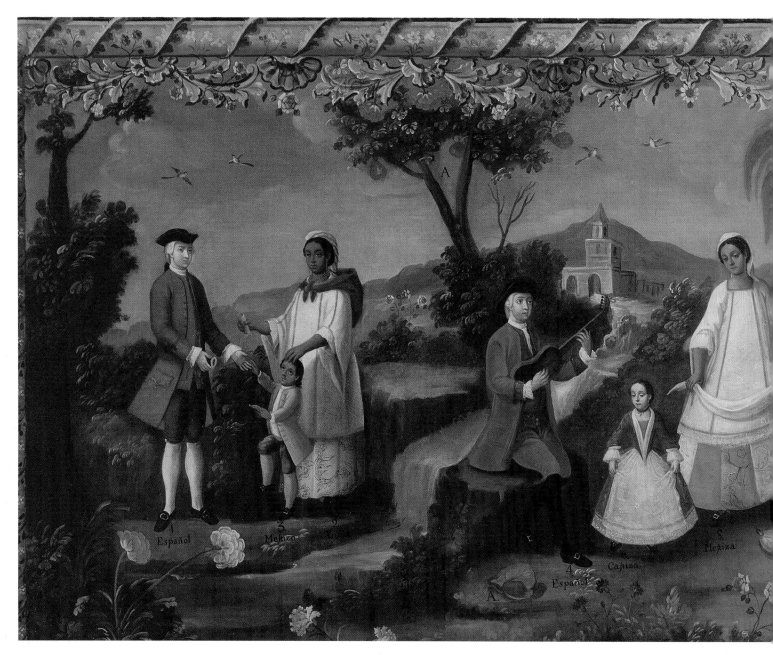

Mexican School
Casta
(Caste Painting)
18th century
Oil on canvas
112.5 x 257.5 cm
Private Collection

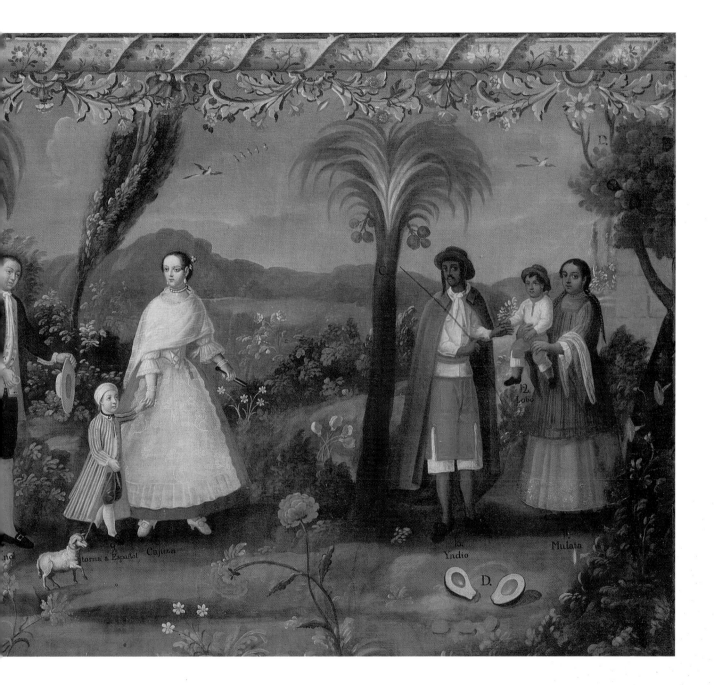

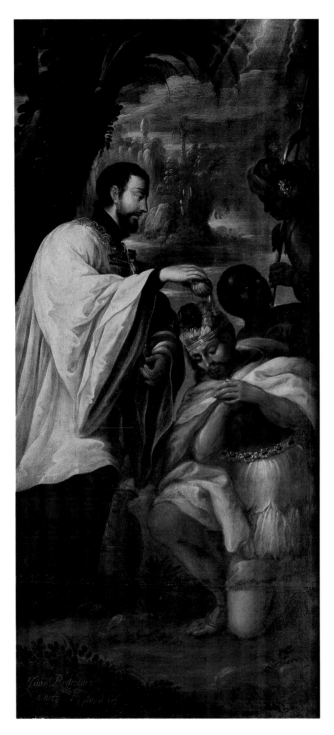

Juan Rodríguez Juárez (1675-1728?)
San Francisco Javier bendiciendo a los nativos
(St. Francis Xavier Blessing the Natives)
Early 18th century
Oil on canvas
139 x 63 cm
Museo Franz Mayer

16.
Indios Barbaros.

Andrés de Islas (active 1753-1775)
Casta
(Caste Painting)
18th century
Oil on canvas
67.5 x 83.5 cm
Private Collection

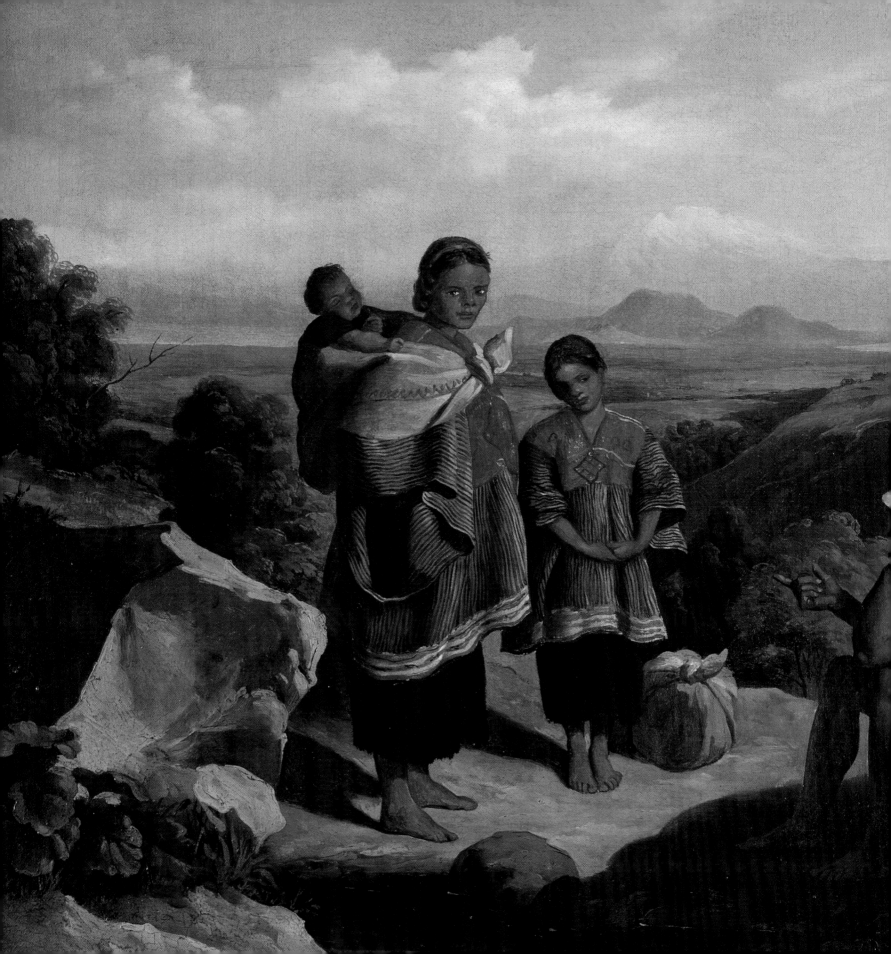

Edouard Pingret (1788-1875)
Paisaje
(Landscape)
c. 1850
Oil on canvas
52.5 x 61 cm
Private Collection

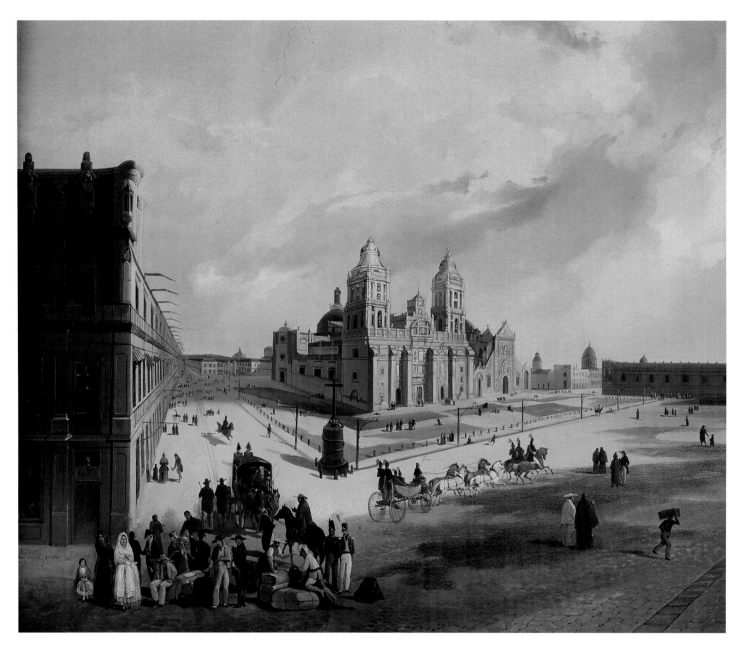

Carlos Paris (1800-1861)
Vista de la catedral metropolitana
(View of the Metropolitan Cathedral)
c. 1850
Oil on wood
56.5 x 66 cm
Museo Franz Mayer

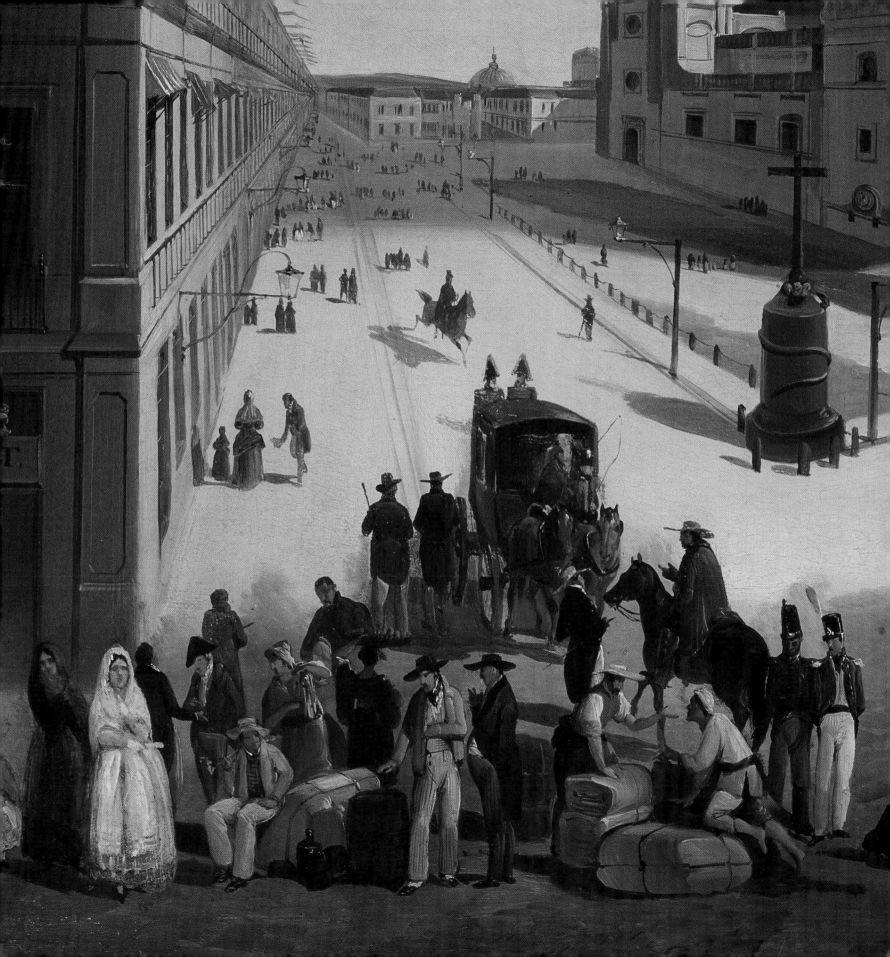

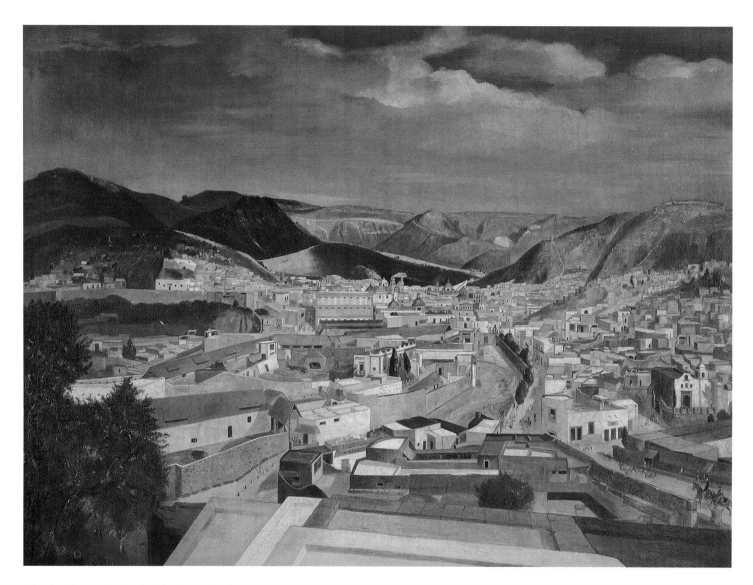

Charles Bowes (active in Mexico c. 1850)
Paisaje de Guanajuato
(Guanajuato Landscape)
1847
Oil on canvas
155 x 188.5 cm
Montiel Romero Family Collection

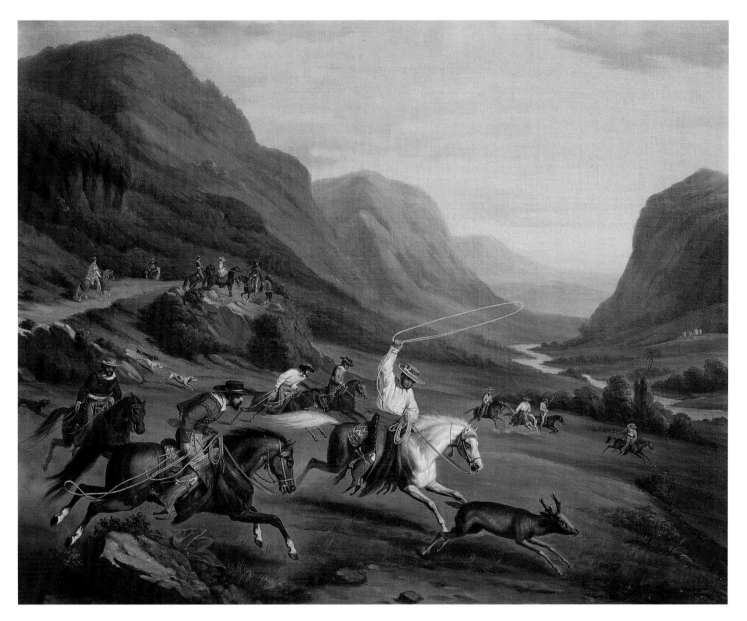

G. Morales (active 1870s)
Persecución de venado en la sierra por un grupo de chinacos
(Group of Peasants Hunting Deer in the Mountains)
19th century
Oil on canvas
92 x 108
Private Collection

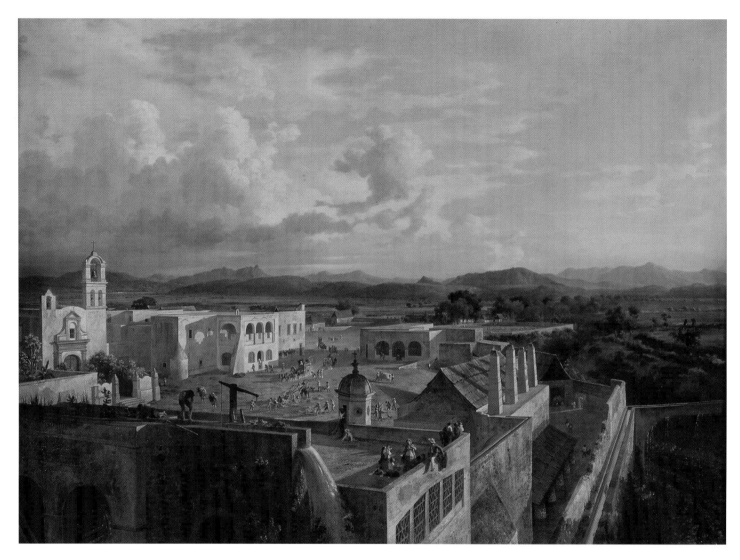

Eugenio Landesio (1810-1879)
Hacienda de Colón
(Hacienda of Colón)
1857-1858
Oil on canvas
90 x 120 cm
Montiel Romero Family Collection

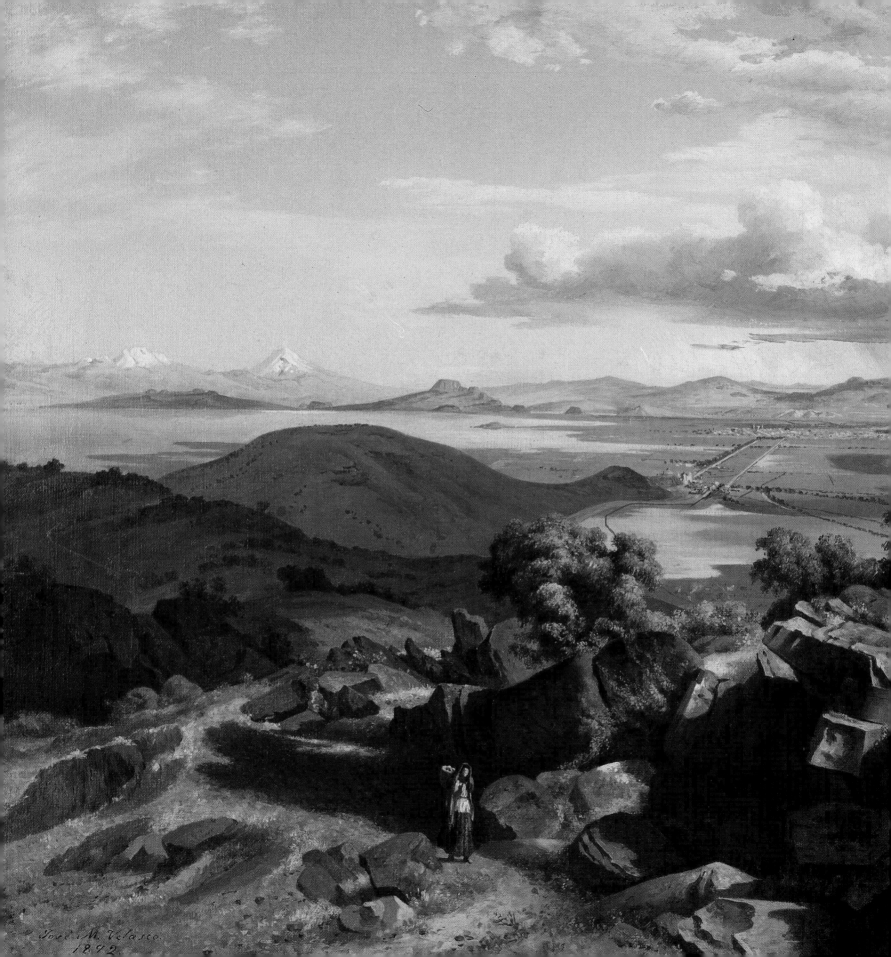

José M. Velasco
1892

José María Velasco (1840-1912)
Valle de México
(Valley of Mexico)
1892
Oil on canvas
60 x 78 cm
Enrique Alfonso Velasco Collection

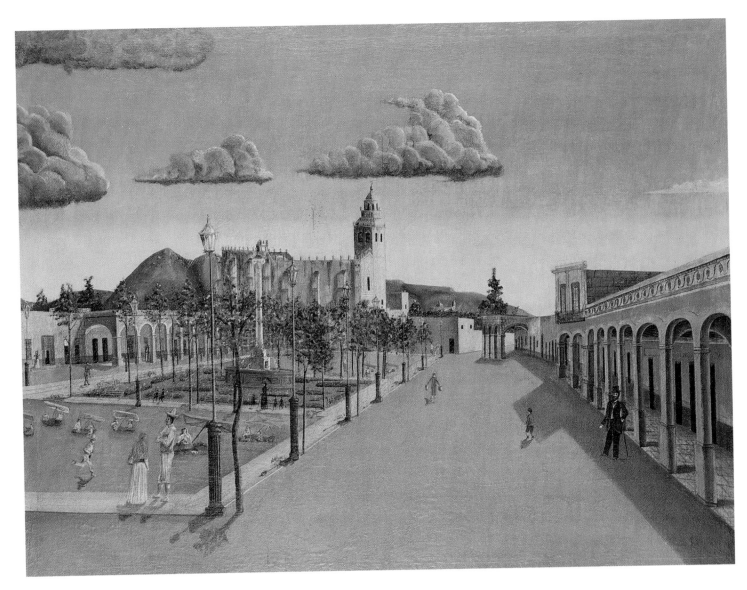

Anonymous
Vista de la ciudad
(City Scene)
c. 1900
Oil on canvas
80 x 100 cm
Private Collection

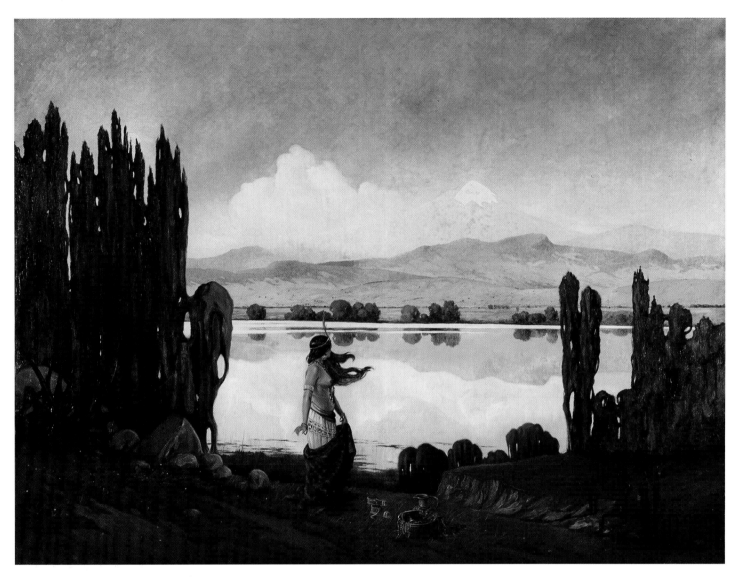

Fernando Best Pontones (1889-1957)
Valle
(Valley)
1919
Oil on canvas
160 x 196 cm
Mexican Society of Modern Art Collection

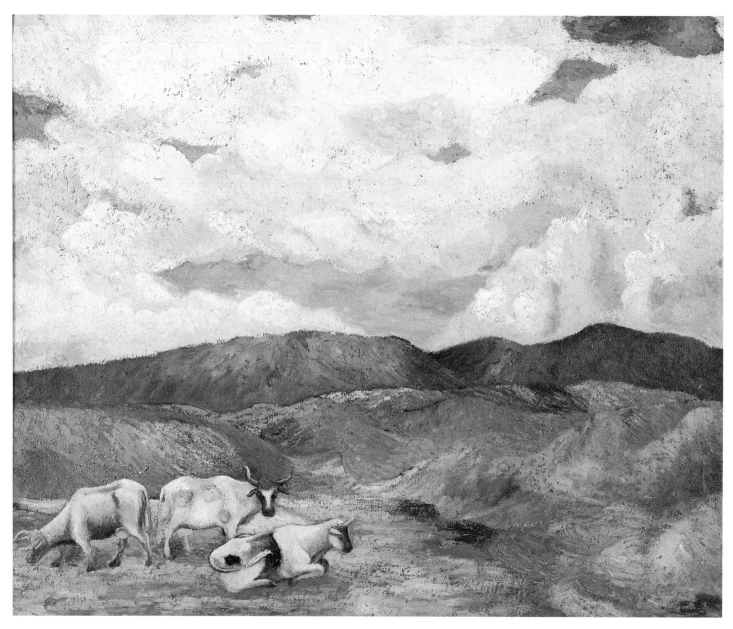

Ramón Cano Manilla (1888-1974)
Vacas y paisaje
(Cattle and Landscape)
1923
Oil on canvas
77 x 91.5 cm
Andrés Blaisten Collection

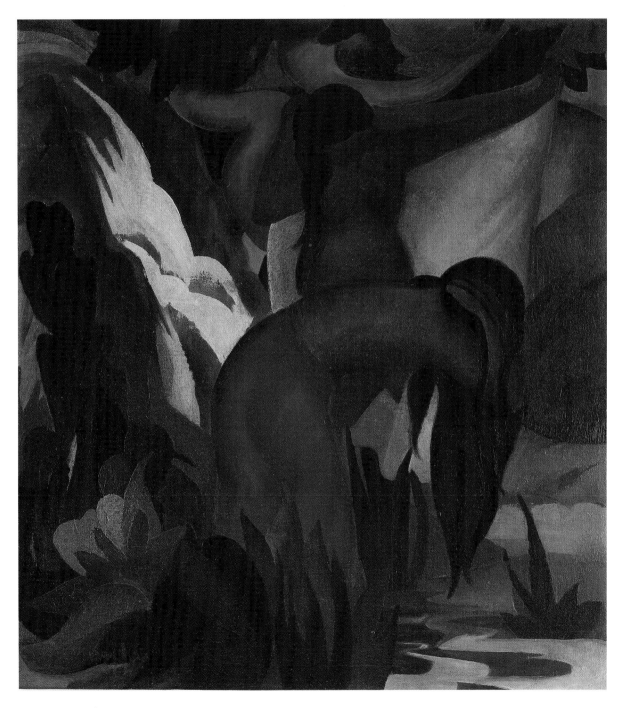

Fermín Revueltas (1903-1935)
Las bañistas
(The Bathers)
c. 1930
Oil on canvas
65 x 59.5 cm
Andrés Blaisten Collection

"Dr. Atl," Gerardo Murillo (1875-1964)
Paisaje con Iztaccihuatl
(Landscape with Iztaccihuatl)
1932
Mixed media on wood
105 x 177.5 cm
Andrés Blaisten Collection

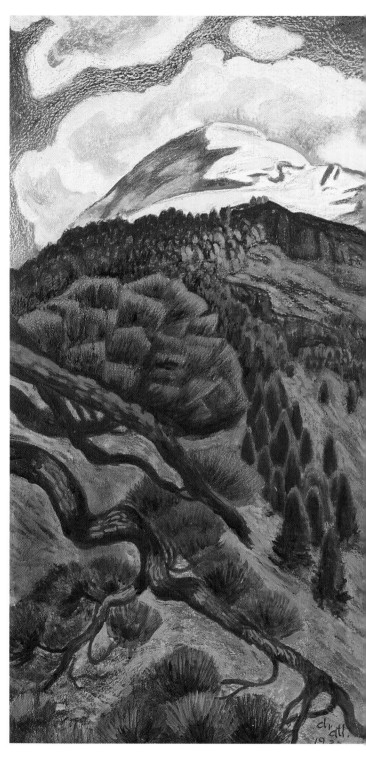

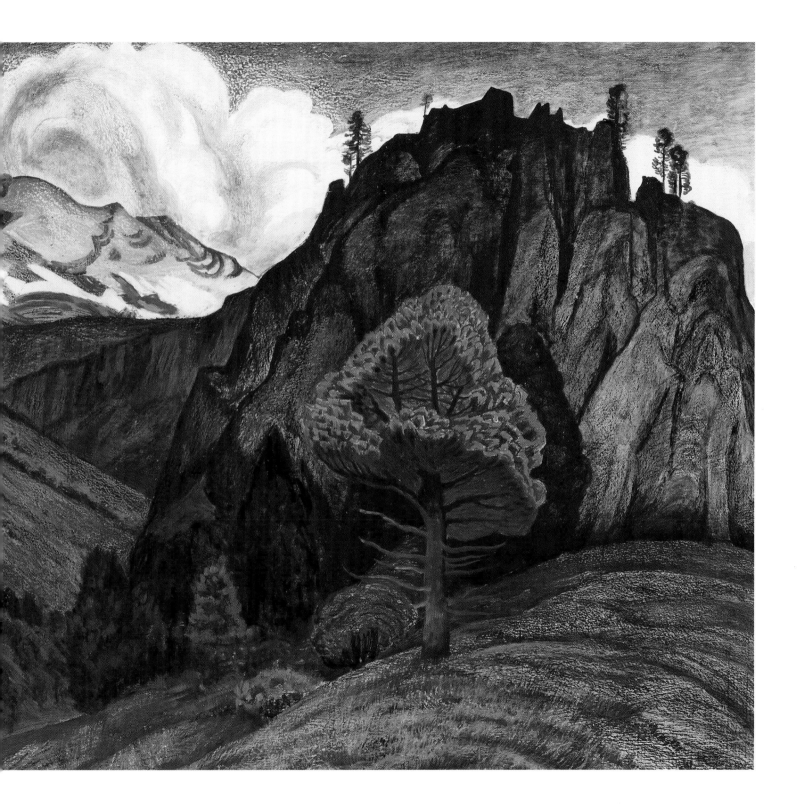

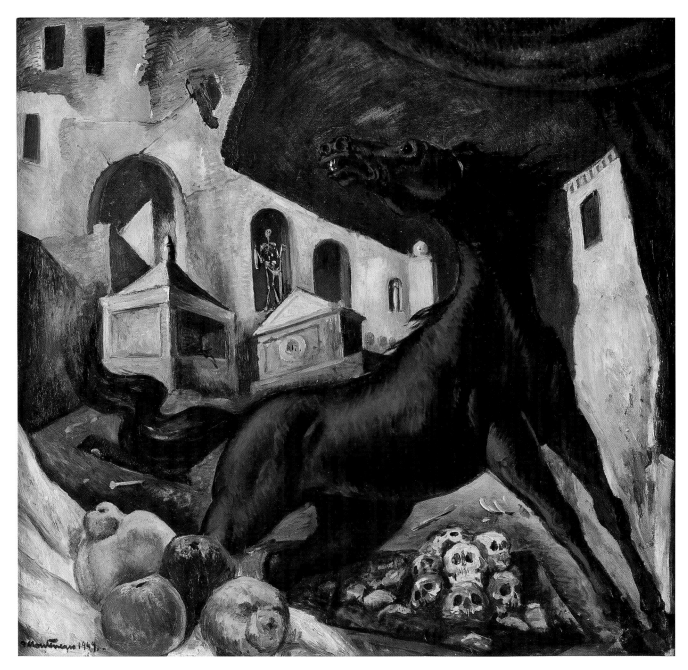

Roberto Montenegro (1887-1968)
Desesperación
(Despair)
1949
Oil on canvas
60 x 65.25 cm
Andrés Blaisten Collection

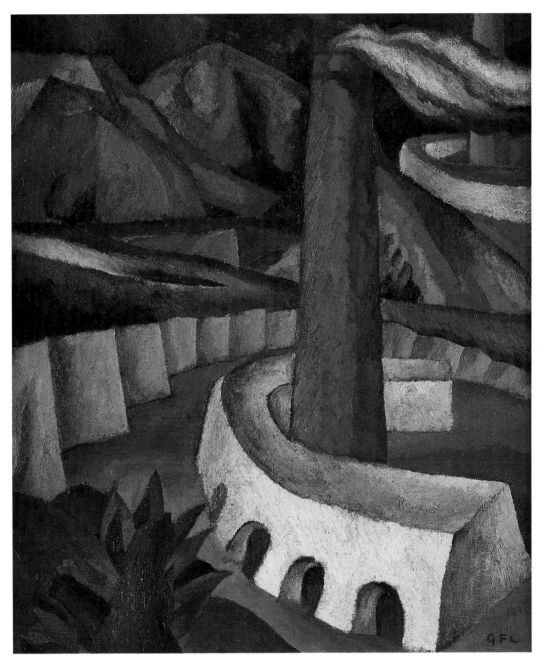

Gabriel Fernández Ledesma (1900-1982)
Paisaje industrial
(Industrial Landscape)
1929
Oil on canvas
83 x 74 cm
Andrés Blaisten Collection

Jesús Escobedo (1918-1955?)
Estudio de formas
(Study of Forms)
c. 1940
Oil on canvas
80 x 85 cm
Andrés Blaisten Collection

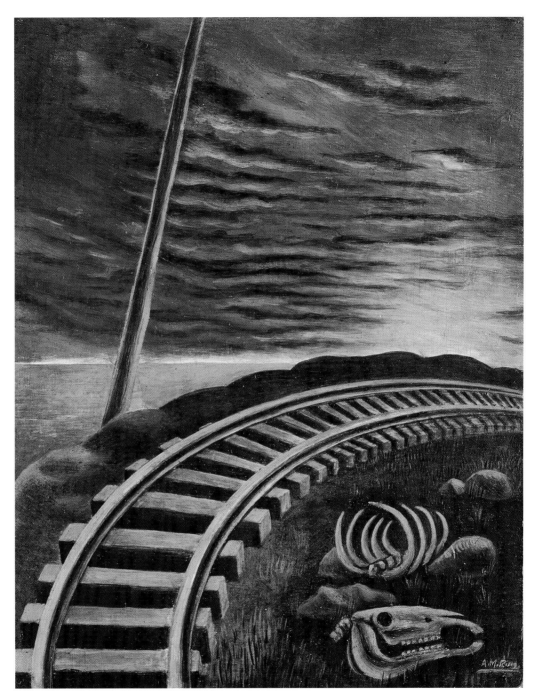

Antonio Ruiz (1897-1964)
Cementerio
(Cemetery)
1943
Oil on Masonite
28.5 x 22 cm
Private Collection

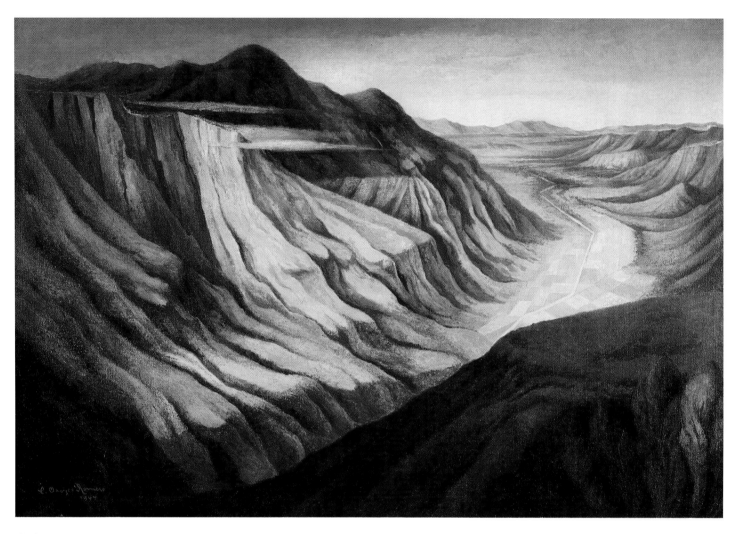

Carlos Orozco Romero (1896-1984)
Barranca
(Ravine)
1944
Oil on canvas
65 x 95 cm
Andrés Blaisten Collection

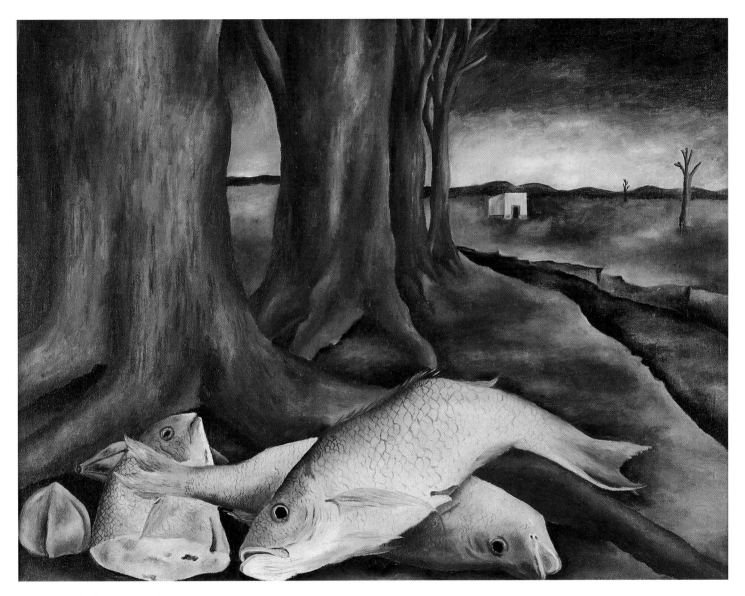

María Izquierdo (1902-1955)
Huachinango
(Red Snapper)
1946
Oil on canvas
133 x 148 cm
Galería de Arte Mexicano

Alfredo Zalce (b. 1908)
Paricutín
(Paricutín)
1949
Oil on canvas
68 x 92.5 cm
Andrés Blaisten Collection

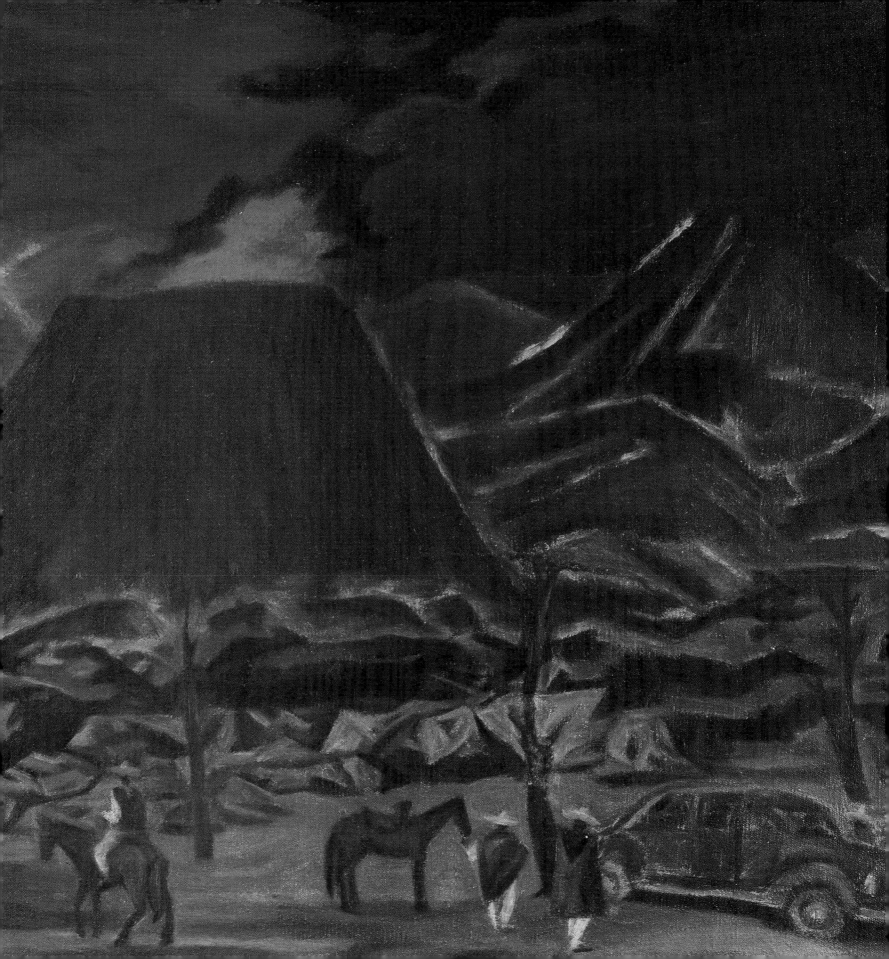

Alfonso Michel (1897-1957)
La red
(The Net)
1953
Oil on canvas
87 x 149 cm
Andrés Blaisten Collection

Olga Costa (1913-1993)
La tormenta
(The Storm)
1955
Oil on canvas
50 x 69 cm
Private Collection

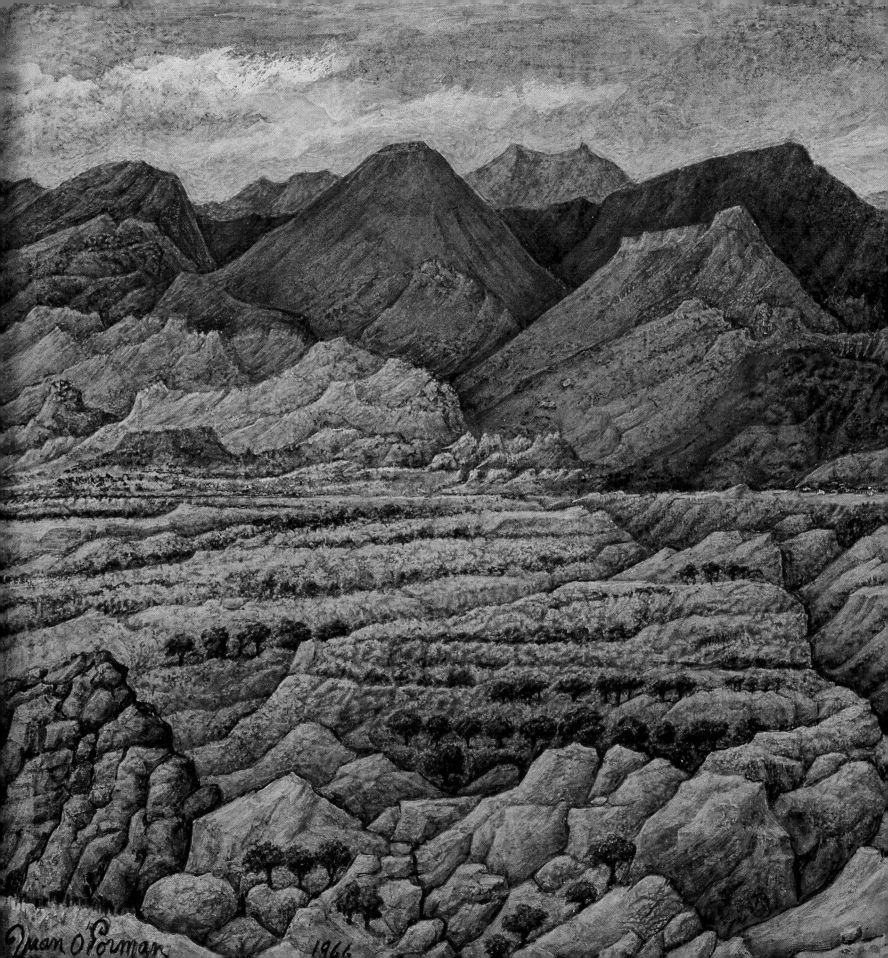

Juan O'Gorman 1966

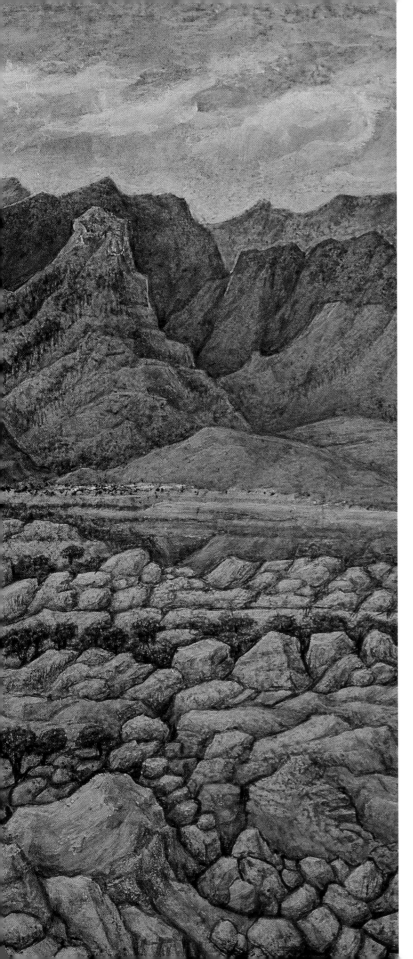

Juan O'Gorman (1905-1982)
Paisaje del estado de Michoacán
(Landscape in the State of Michoacán)
1966
Tempera on Masonite
42 x 53 cm
Montiel Romero Family Collection

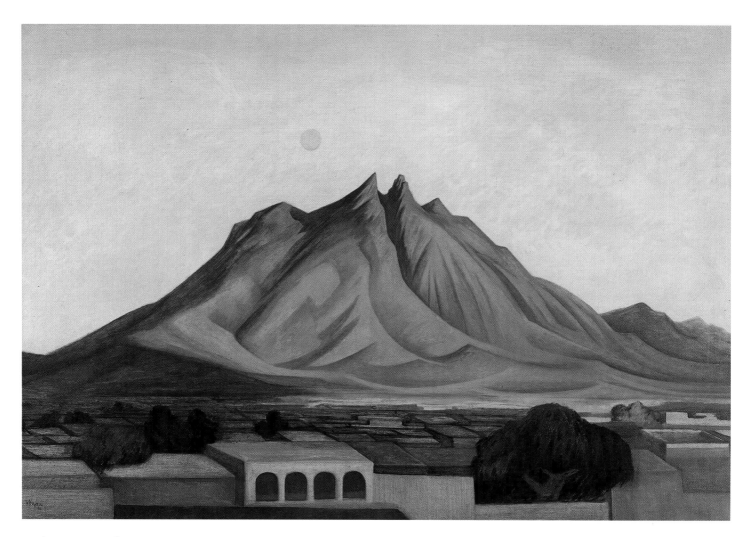

José Reyes Meza (b. 1924)
Cerro de la Silla
(Cerro de la Silla)
1962
Oil on canvas
100 x 150 cm
Mónica Legorreta Collection

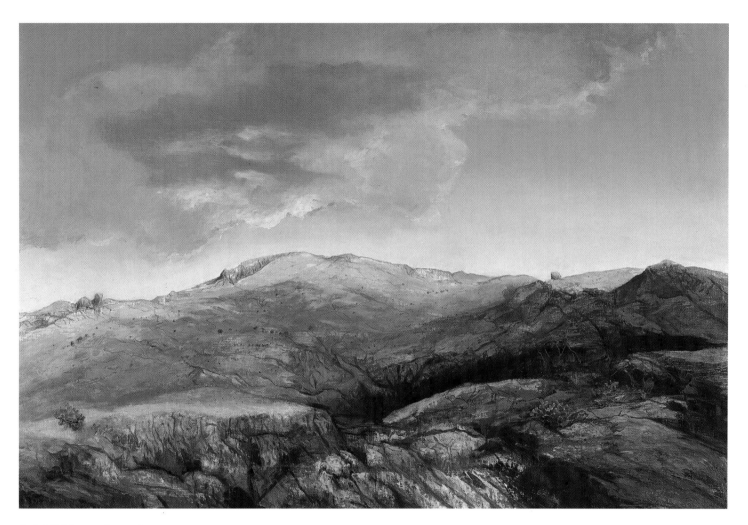

Luis Nishizawa (b. 1918)
Los Calderones
(Los Calderones)
1993
Mixed media on canvas mounted on wood
81 x 122 cm
Collection of the artist

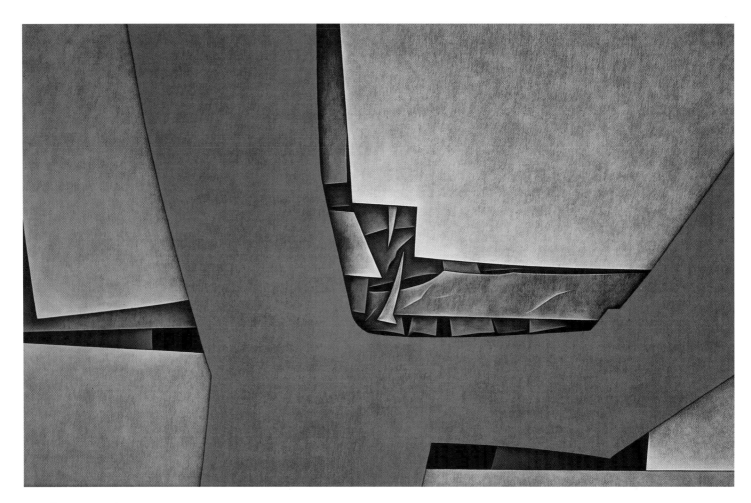

Gunther Gerzso (b. 1915)
Plano rojo
(Red Plane)
1963
Oil on Masonite
59 x 92 cm
Mr. and Mrs. Jacques Gelman Collection

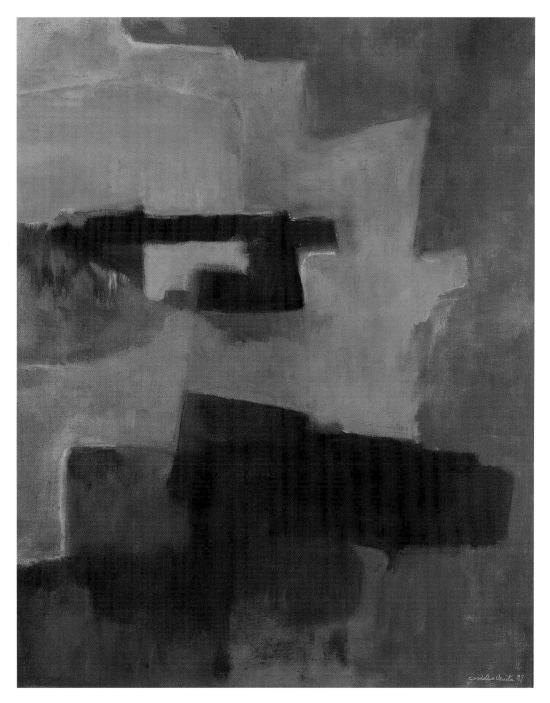

Cordelia Urueta (b. 1903)
La ciudad de México, 31 de diciembre
(Mexico City, December 31)
1987
Oil on canvas
154 x 124 cm
Galería de Arte Mexicano

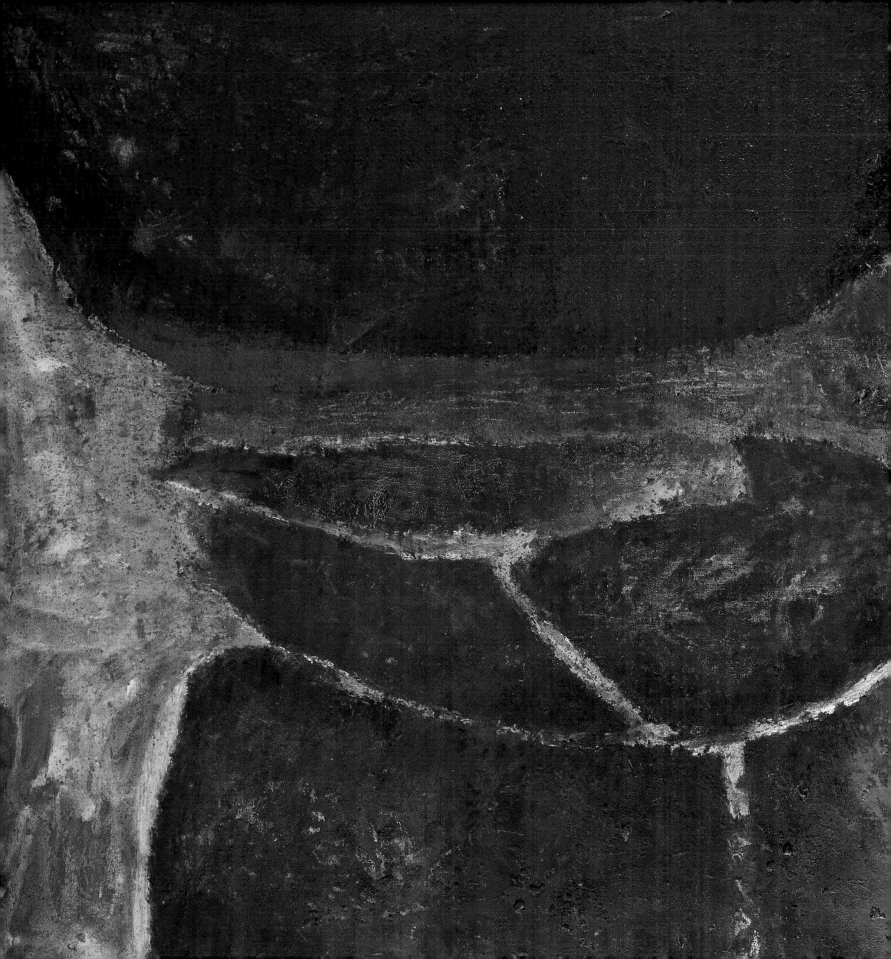

Rufino Tamayo (1899-1991)
Paisaje serrano
(Mountain Landscape)
1961
Oil on canvas
130 x 195 cm
Museo de Arte Moderno

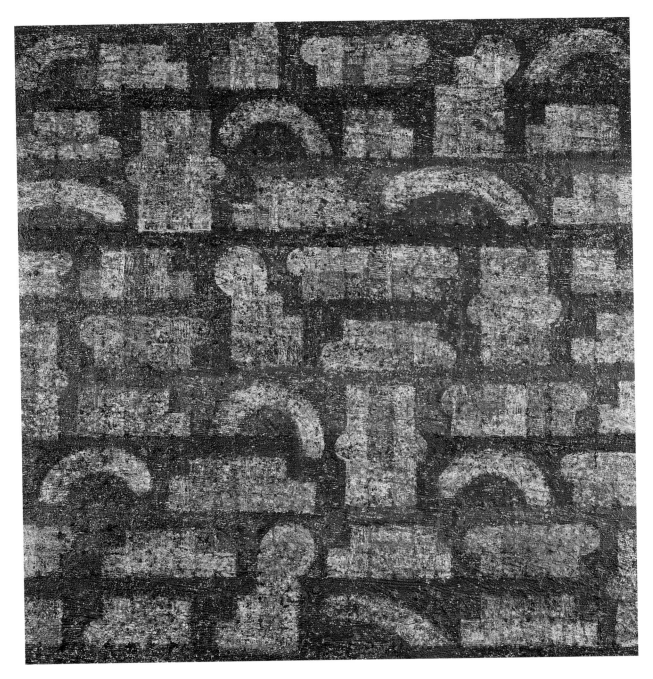

Vicente Rojo (b. 1932)
Pirámides y volcanes sobre oscuro
(Pyramids and Volcanoes on Dark Background)
1991
Mixed media on canvas
140 x 140 cm
Galería Juan Martín

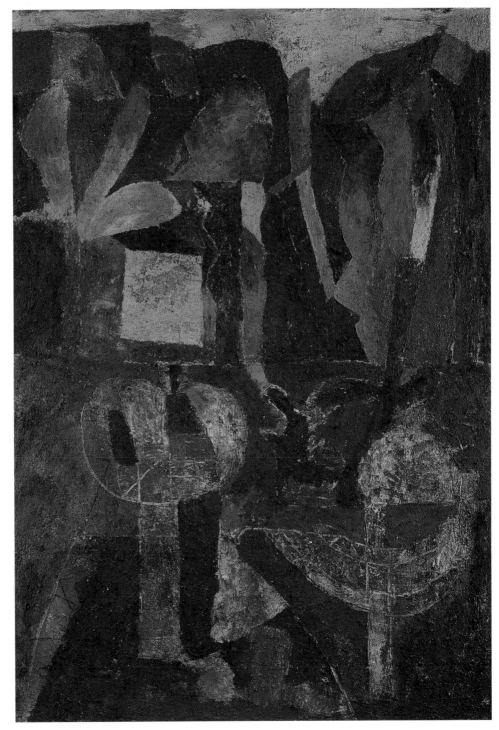

Miguel Castro Leñero (b. 1956)
Paisaje picudo
(Jagged Landscape)
1986
Oil on canvas
200 x 140 cm
Andrés Blaisten Collection

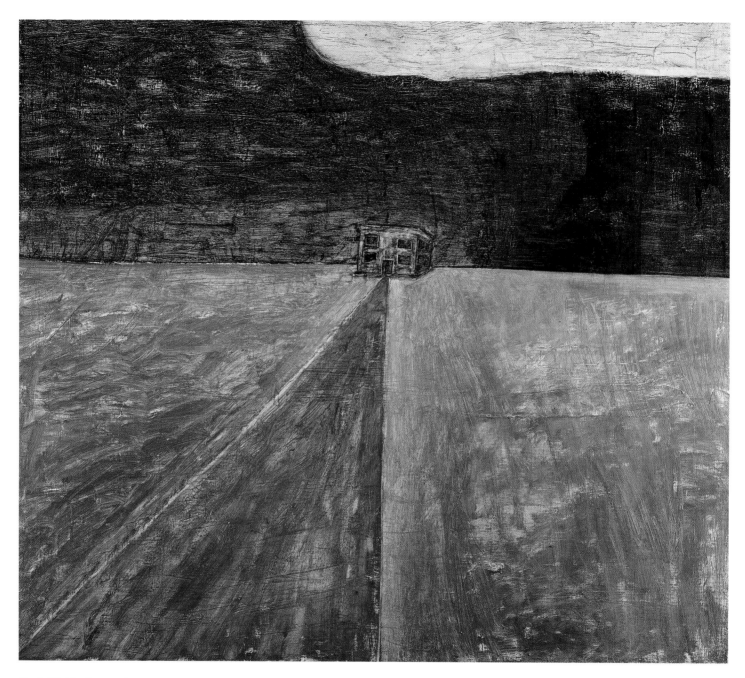

Boris Viskin (b. 1960)
El edificio Pitágoras
(Pythagoras Building)
1993
Oil on canvas
135 x 155 cm
Galería López Quiroga

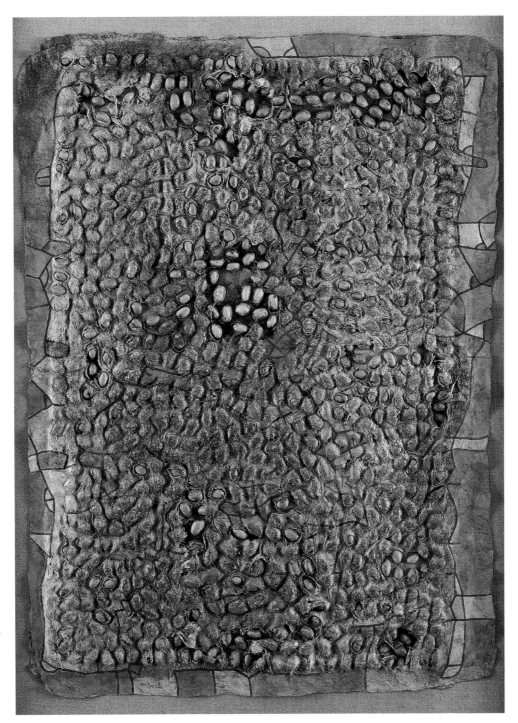

Francisco Toledo (b. 1940)
Plano I
(Plan I)
1988
Mixed media on paper
101 x 83 cm
Galería López Quiroga

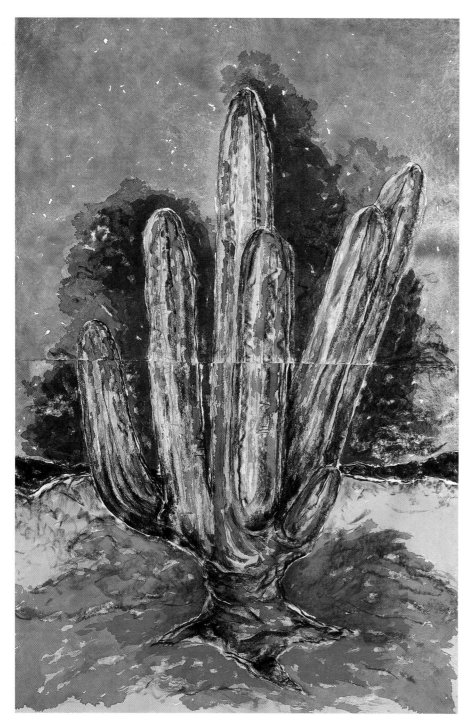

Mari Jose Marín (b. 1962)
Esta luz de cada tarde
(The Light of Each Afternoon)
1990
Watercolor on paper
171.25 x 120 cm
Private Collection

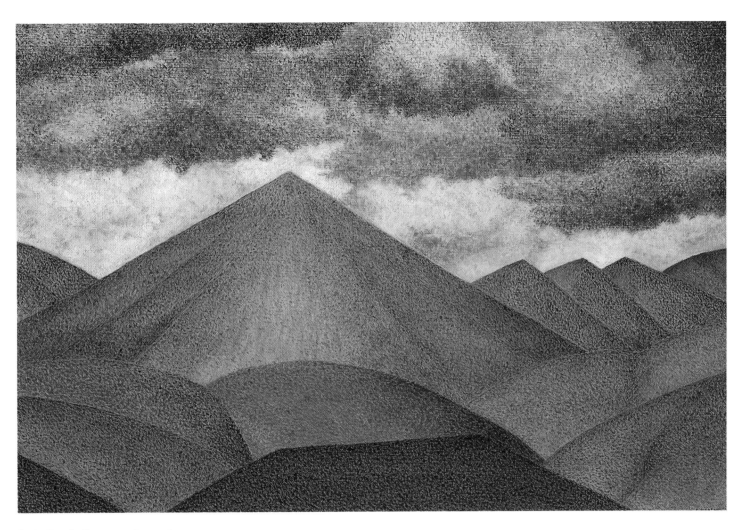

Luis García Guerrero (b. 1921)
Cerros en tiempo de agua
(Hills during the Rainy Season)
1990
Oil on canvas
62 x 81 cm
Galería de Arte Mexicano

Joy Laville (b. 1923)
El hombre en la playa con barco y flores
(Man at the Beach with Boat and Flowers)
1983
Acrylic on canvas
162 x 127 cm
Galería de Arte Mexicano

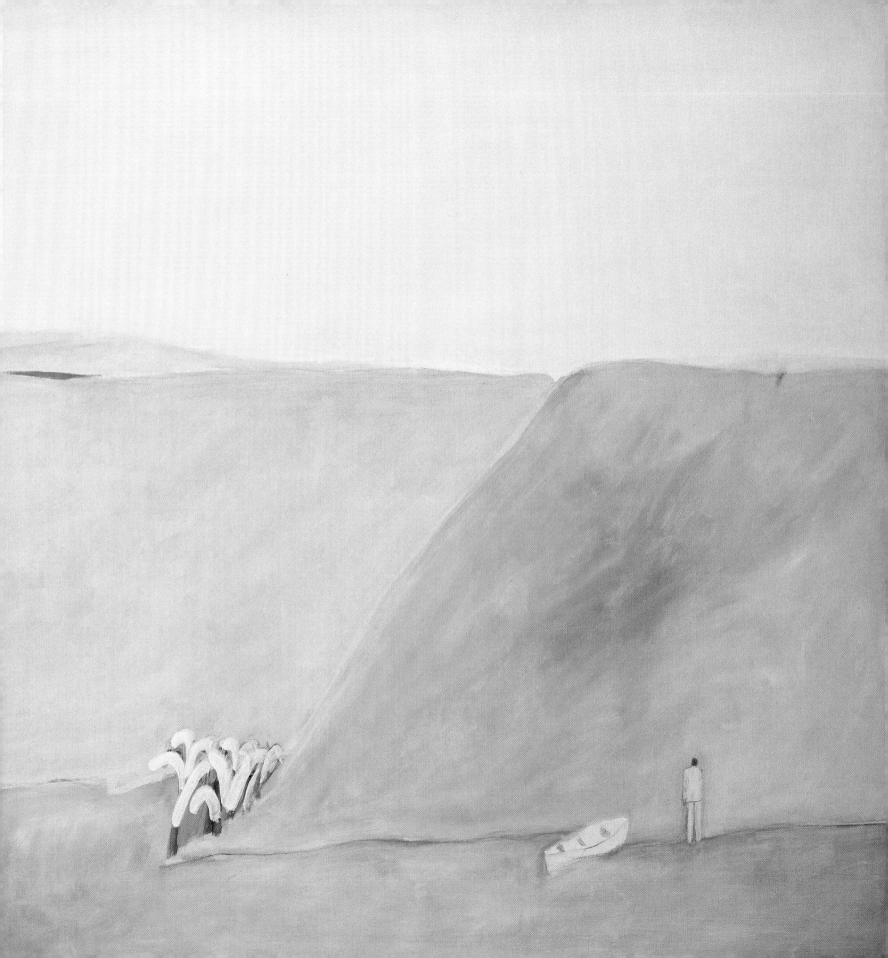

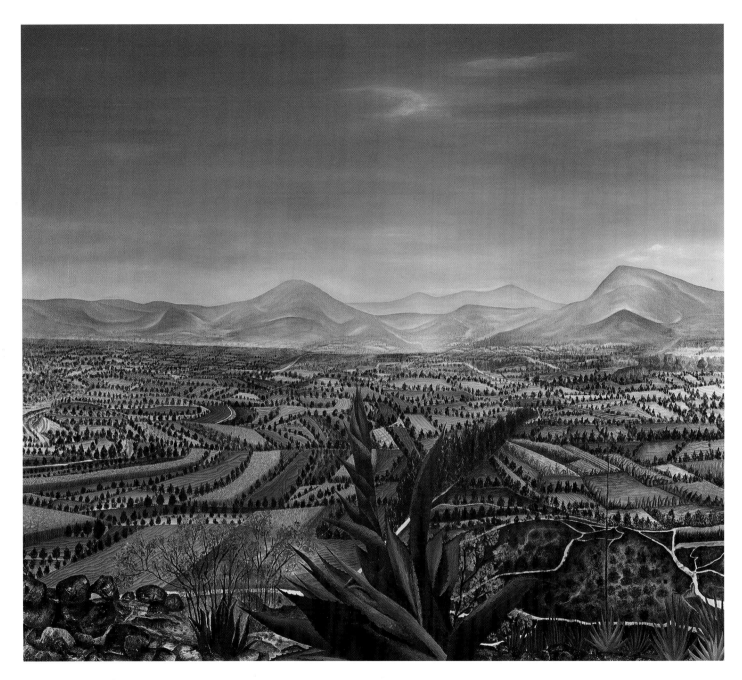

José Luis Romo (b. 1953)
México soy
(I Am Mexico)
1992
Oil on canvas
171 x 195 cm
Juan Enriquez and Mary Schneider Enriquez Collection

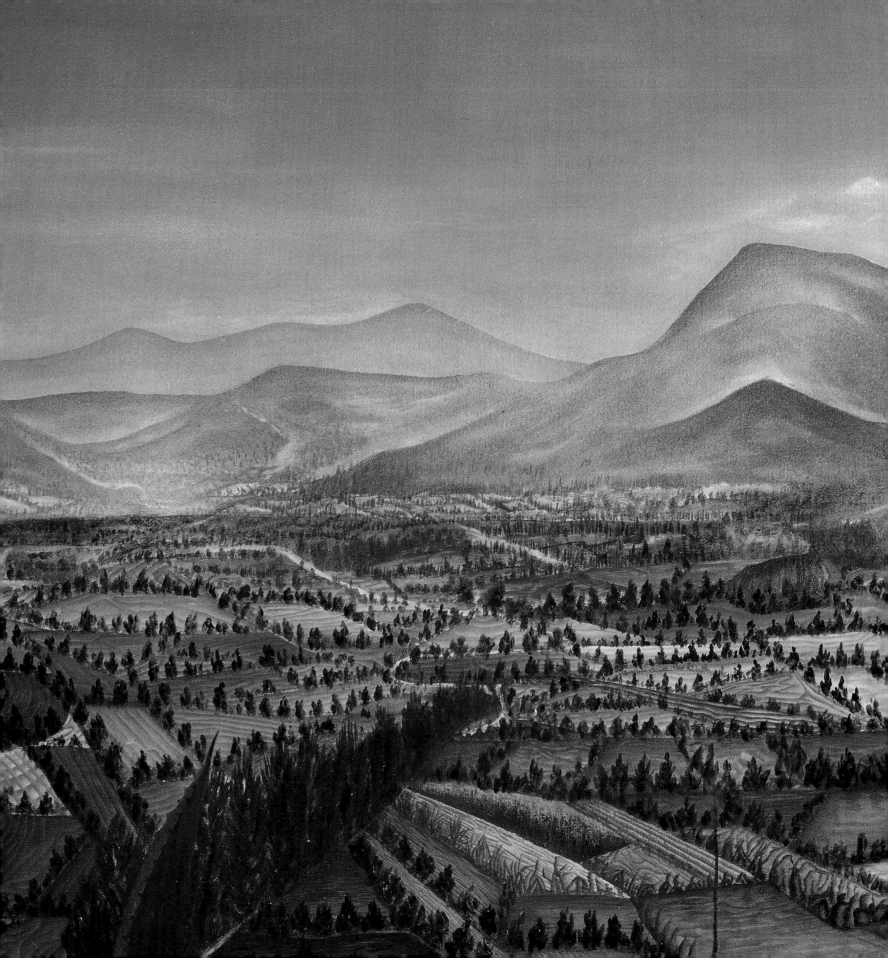

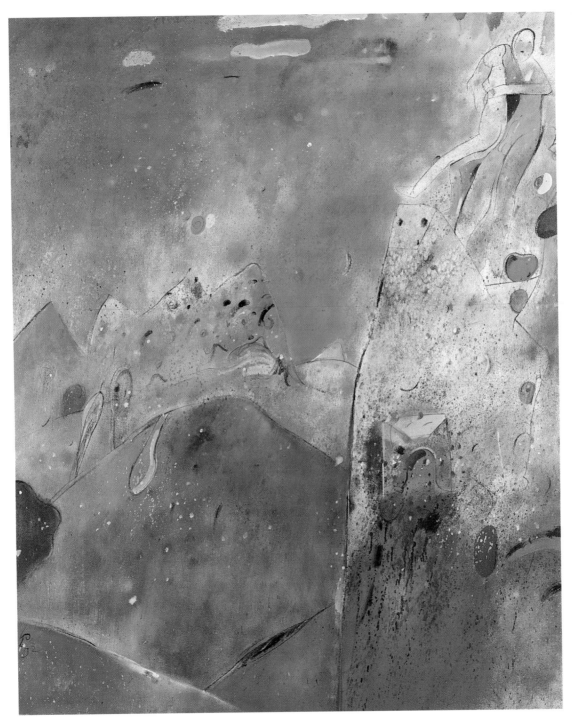

Roger von Gunten (b. 1933)
La roca
(The Rock)
1992
Oil on canvas
170 x 140 cm
Galería Juan Martín

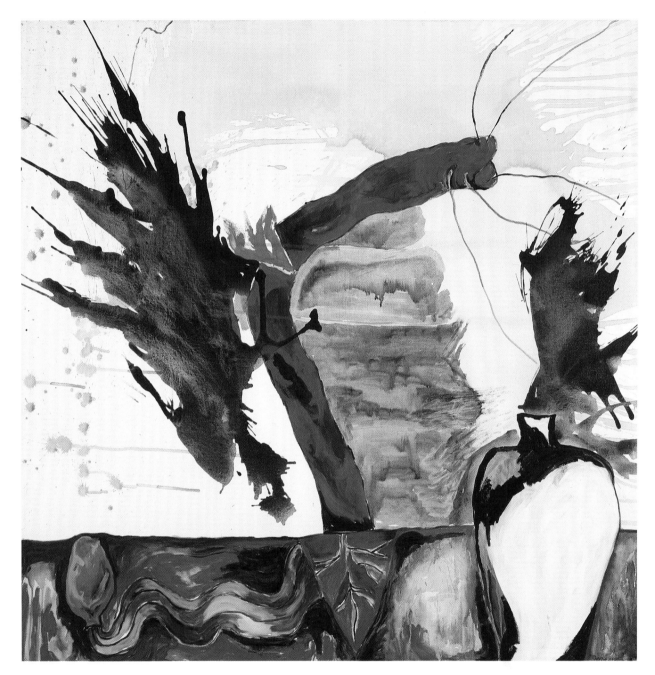

Magali Lara (b. 1956)
El dolor
(Pain)
1989
Acrylic on canvas
150 x 150 cm
Collection of the artist

Claudio Fernández (b. 1925)
El dulcero
(The Confectioner)
1981
Mixed media on fiberboard
120 x 80 cm
Vitro Art Center Collection

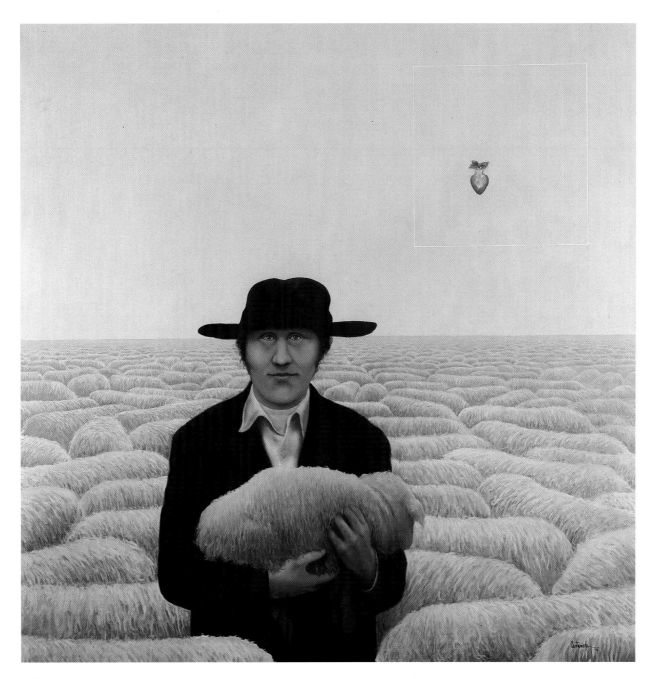

Alfredo Castañeda (b. 1938)
Un solo rebaño, un solo pastor
(Only One Flock, Only One Shepherd)
1976
Oil on canvas
120 x 120 cm
Mariana Pérez Amor Collection

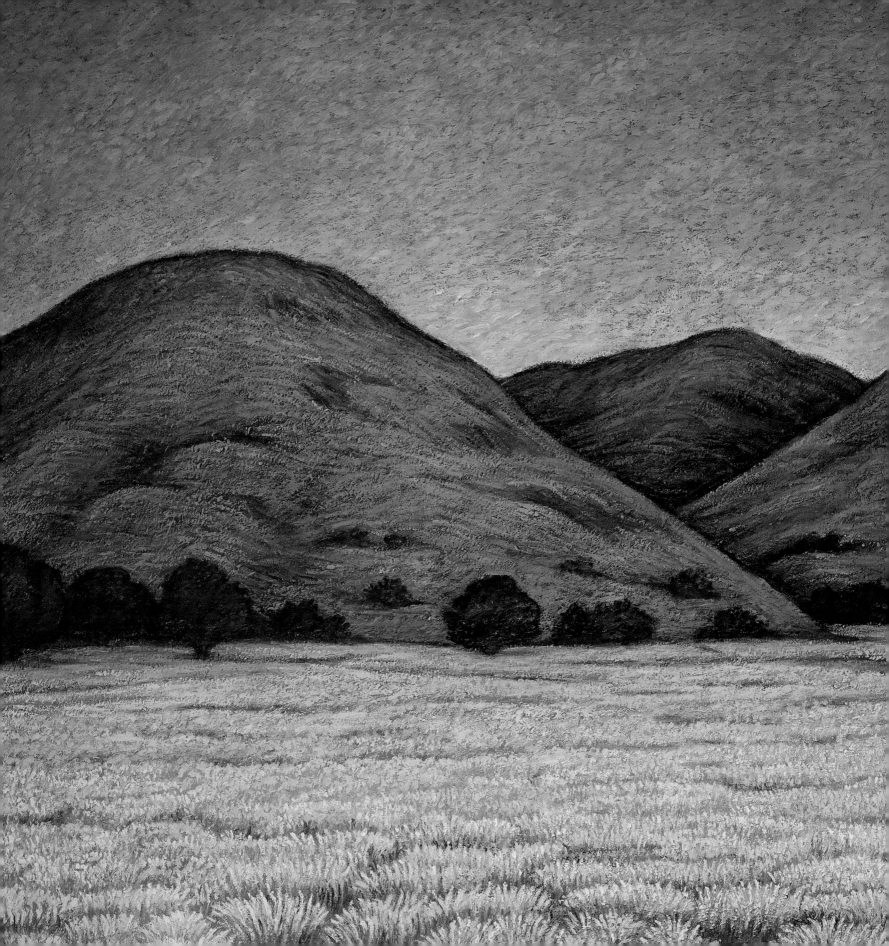

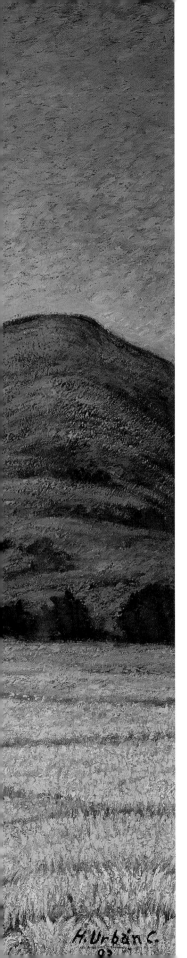

Humberto Urbán (b. 1936)
Montes y árboles
(Mountains and Trees)
1983
Oil on canvas
100 x 130 cm
Collection of the artist

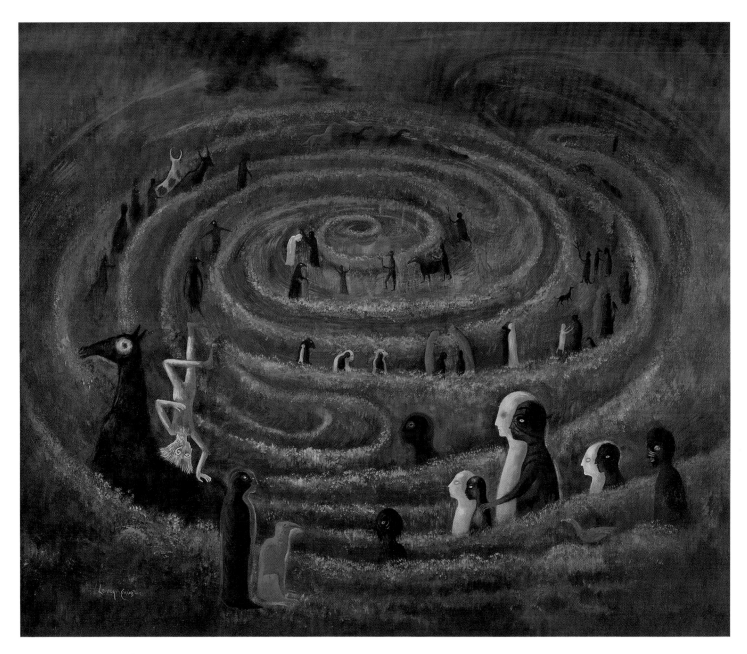

Leonora Carrington (b. 1917)
Laberinto
(Labyrinth)
1991
Oil on canvas
98 x 113 cm
Collection of the artist

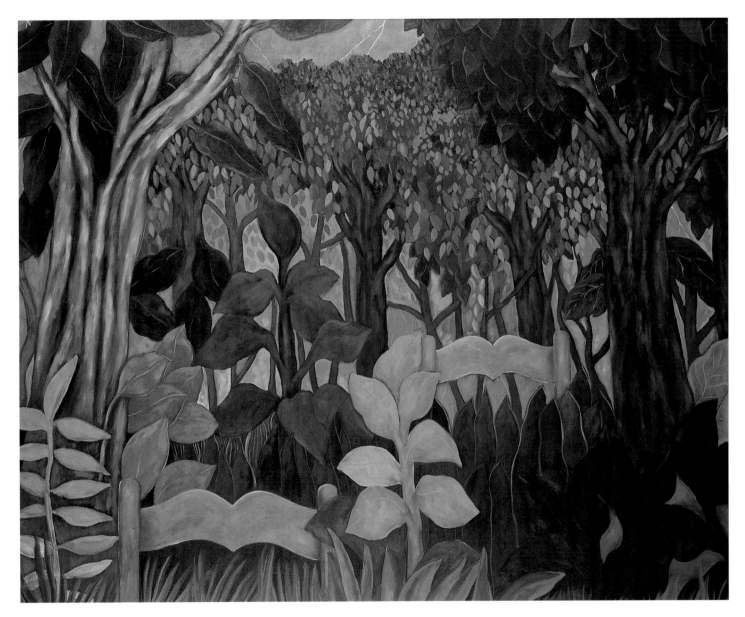

Sylvia Ordóñez (b. 1956)
Dos sillas, árboles y plantas
(Two Chairs, Trees and Plants)
1991
Oil on canvas
100 x 125 cm
Private Collection

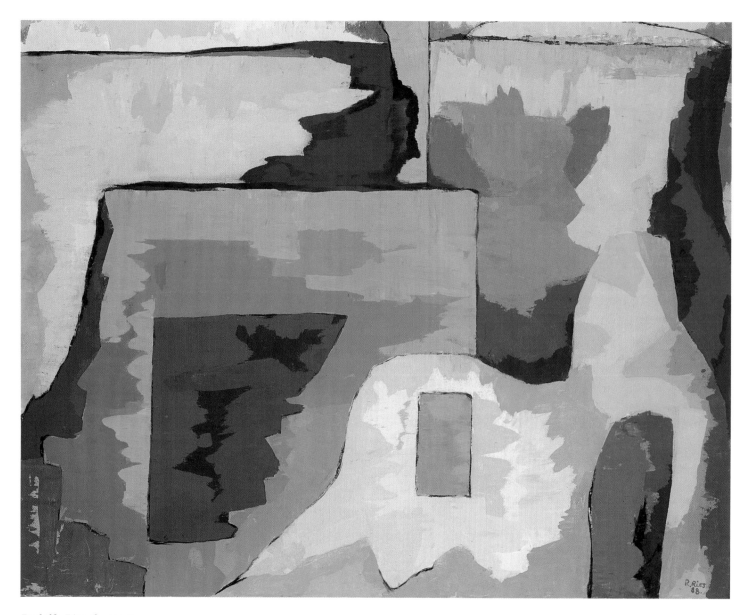

Rodolfo Rios (b. 1920)
Casa verde
(Green House)
1988
Acrylic on canvas
95 x 122 cm
Vitro Art Center Collection

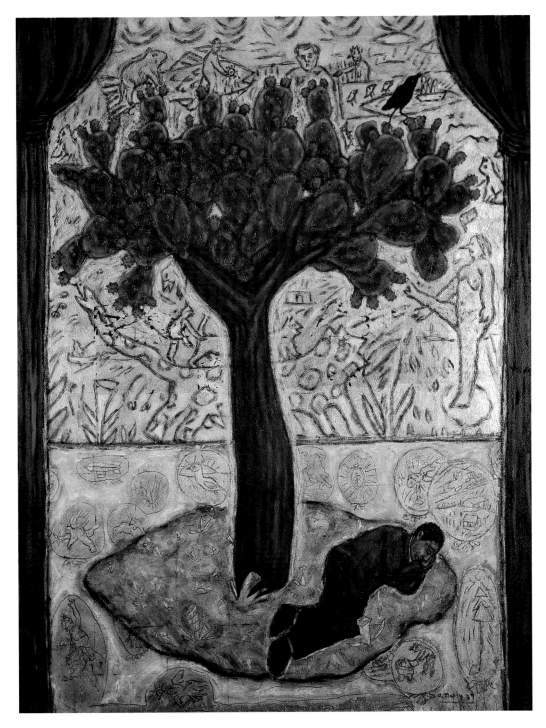

Arturo Marty (b. 1949)
El nopal
(Prickly Pear)
1989
Oil on canvas
180 x 140 cm
Alvaro Fernández Garza Collection

Julio Galán (b. 1958)
El amor contigo nunca entró en mis planes
(Loving You Never Entered My Plans)
1991
Mixed media on canvas
200 x 250 cm
Banca Serfin, S.A.

CONTIGO NUNCA ENTRO EN MIS PLANES

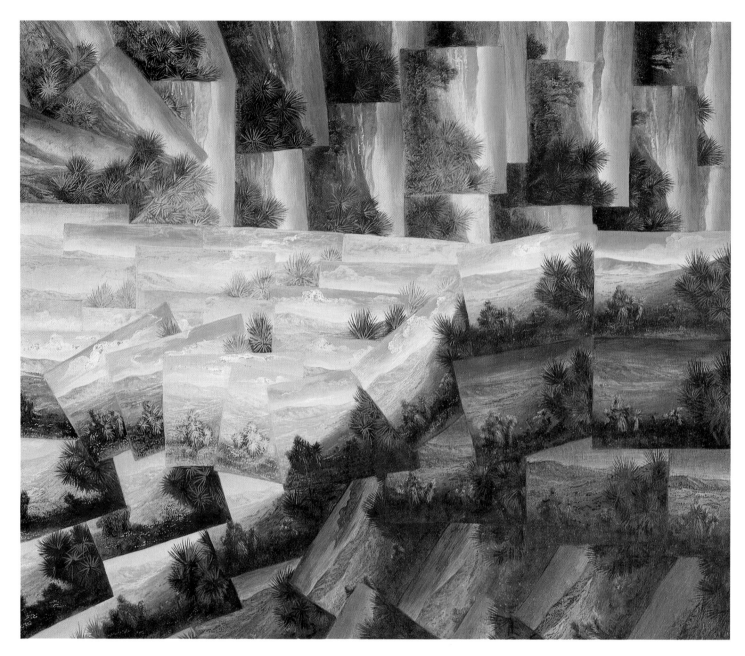

Ismael Vargas (b. 1945)
La región más transparente
(Where the Air Is Clear)
1989
Oil on canvas
90 x 110 cm
Private Collection

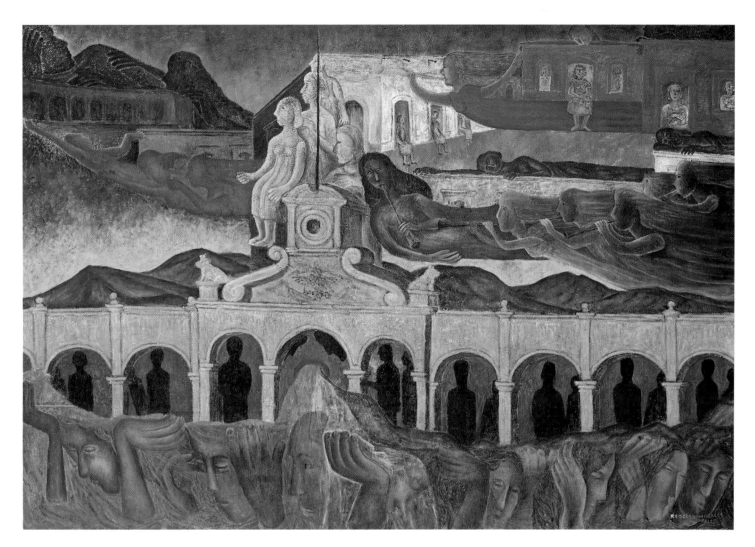

Rodolfo Morales (b. 1925)
Casa amarilla
(Yellow House)
1990
Oil on canvas
156 x 225.5 cm
Private collection

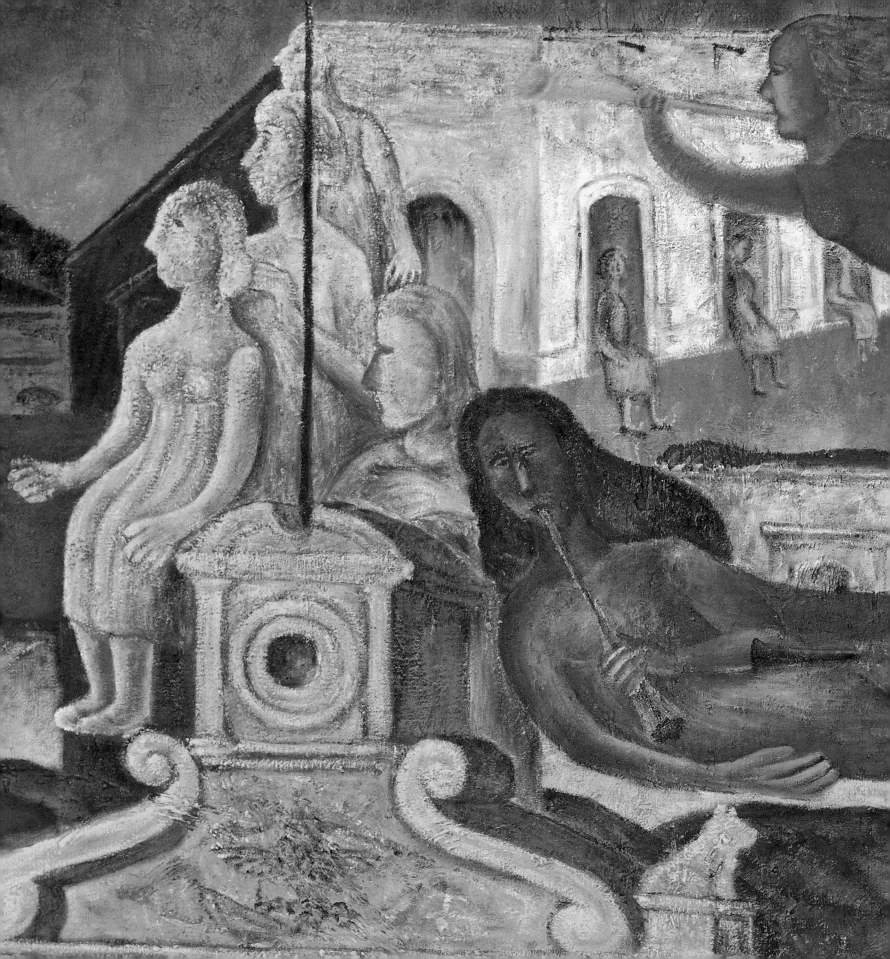

Mexico, where she remains today. Her delicate images are exemplified in the garden fantasy, *Laberinto* (Labyrinth; p. 88), in which the landscape appears as a maze, impossible to place.

Alfredo Castañeda's landscapes represent both this world and that of his imagination. Although he graduated as an architect from the National University of Mexico in 1962, he soon left architecture to paint exclusively. His unnervingly vivid images recall those of surrealist René Magritte. They recount strange stories in improbable settings: the artist's bearded head with a child's body, dissolving body parts, and endless versions of the artist's face in disguise. Castañeda's work *Un solo rebaño, un solo pastor* (Only One Flock, Only One Shepherd; p. 85) is an ironic play on the idea of landscape.

Abstraction

During the late 1950s, as a reaction against the nationalistic focus of official Mexican art, a group of artists—including José Luis Cuevas, Arnold Belkin, and Francisco Icaza—proclaimed its art part of the international avant-garde. This movement, later titled *La ruptura*, focused on the individual, on existential issues both international in scope yet exceedingly personal. These artists often emphasized abstraction or figurative expressionism, advancing the idea of landscape as more psychological than literal. They also used landscape painting as a means for exploring formal concerns: the act of painting and the effects of pigment, hues, and brushstrokes. The vistas they rendered were abstract expressions of the colors, light, and textures found in nature.

Beginning as early as the 1930s, Rufino Tamayo, considered one of Mexico's most important twentieth-century artists, embraced the concepts of abstraction, deliberately avoiding the social-realist themes popular in Mexican art at the time. As he repeatedly told generations of young artists: "Painting is a world of visual relations—all the rest is photography, journalism, literature, or something else, demagoguery." Tamayo was born in the rural state of Oaxaca. He lived intermittently in New York and Europe from 1932 until he returned permanently to Mexico in the late 1950s. While abroad he was influenced by the paintings of Pablo Picasso and Giorgio de Chirico. After his return to Mexico he began painting thick, scratchy surfaces in the abstract style he admired in the work of Jean Dubuffet. Tamayo's landscapes, although highly abstract, impart a vivid sense of the land through rustic textures and rich tones.

Gunther Gerzso evokes the mountains and valleys of Mexico in a purely abstract language of color and line. Gerzso's landscape *Plano rojo* (Red Plane; p. 68) imparts the idea of a field of red poppies and wheat-toned "plains" beside a lush riverbed. He renders nothing specifically, yet his overlapping planes of contrasting colors evoke vistas in the mind's eye. Born in Mexico in 1915, Gerzso spent some of his childhood in Switzerland, where he met the painter Paul Klee and became familiar with the artist's abstract images. Gerzso returned to Mexico in 1931 and soon after began painting scenery for the theater and later for motion pictures. During the 1940s and 1950s he painted more than 150 sets for Mexican and foreign films, directed by such famous figures as Luis Buñuel and John Ford. During this time he also painted semiabstract and surrealistic landscapes, reminiscent of works by French surrealist Yves Tanguy. By 1955 Gerzso had embraced the geometric abstraction he explores in variation today.

Cordelia Urueta's landscapes are rendered in the abstract-expressionist style practiced by Mark Rothko and Helen Frankenthaler. Sensuous veils of pure, contrasting colors softly blur, describing the night, the sea, or the city. Urueta was encouraged by family friend "Dr. Atl," Gerardo Murillo, the renowned landscape painter who later helped organize her first solo exhibition. Urueta married a diplomat and lived for a time in Paris and then New

poco después comenzó a pintar escenografías para el teatro y posteriormente para películas cinematográficas. Durante los años cuarenta y cincuenta pintó más de 150 escenografías para películas mexicanas y extranjeras, dirigidas por personalidades famosas como Luis Buñuel y John Ford. Durante este período también pintó paisajes semiabstractos y surrealistas, reminiscentes de la obra del pintor francés Yves Tanguy. Para 1955 Gerzso se había dedicado a la abstracción geométrica que aún continúa explorando en distintas formas.

Los paisajes de Cordelia Urueta están expresados en el estilo del expresionismo abstracto de Mark Rothko y Helen Frankenthaler. Velos sensuales de colores puros y contrastantes que suavemente se esfuman, describen la noche, el mar o la ciudad. La artista contó con el apoyo del "Dr. Atl", Gerardo Murillo, el renombrado paisajista amigo de su familia que más tarde le ayudó a organizar su primera exposición individual. Urueta se casó con un diplomático y vivió por un tiempo en París y en Nueva York, donde se inspiró en el arte de Jackson Pollock y sus compatriotas Orozco, Tamayo y Siqueiros, que exhibían en Manhattan. Comenzó a pintar imágenes vagamente figurativas reminiscentes de Tamayo, pero en los años setenta y ochenta se dedicó principalmente a la abstracción.

Expresionismo

En los años ochenta los temas figurativos regresaron al arte mexicano, llevando consigo un nuevo énfasis en el realismo y el expresionismo. Los artistas contemporáneos definen el paisaje en distintas formas. Algunos enfatizan un solo elemento, como un cacto, una enredadera espinosa o una fábrica. Otros captan las sensaciones de un lugar, los frescos colores y el aire húmedo de la jungla, o las tonalidades vigorosas, las texturas ásperas y los sonidos estridentistas de la ciudad. En el México de hoy el paisaje es la interpretación del artista de un lugar, el espacio que se ve con los ojos y el corazón.

Existen actualmente en México dos corrientes de expresionismo figurativo. La primera corresponde a los artistas del estado de Oaxaca, que producen figuras coloridas e imaginativas tomadas de los mitos precolombinos y las fábulas indígenas locales. Esta tradición es independiente de otros movimientos artísticos modernos, y un ejemplo de ella son los paisajes de Francisco Toledo, indio zapoteca del pueblo de Juchitán. Realizó sus primeros estudios en un taller de grabado de Oaxaca y posteriormente los continuó con una beca en París. Regresó a México en 1965, cuando ya había comenzado a producir fantásticas criaturas antropomórficas pintadas en papel tela con acuarelas de tonalidades terrosas y pigmentos granulosos. La originalidad de Toledo deriva de sus sorprendentes criaturas con atributos humanos y de su uso de materiales naturales poco comunes. En su paisaje *Plano I* (p. 75) cubrió papel de corteza con cáscaras de pistacho, evocando una vista aérea del paisaje montañoso de México.

La segunda corriente del expresionismo que surgió en los años ochenta incluye a Miguel Castro Leñero, Mari José Marín y Magali Lara. Los paisajes de Miguel Castro Leñero son imágenes táctiles de profundos colores que recuerdan a los textiles mexicanos. Expresados en un lenguaje semiabstracto que abunda en texturas y matices, recuerdan a las imágenes de dos artistas que él admira: Rufino Tamayo y Jean Dubuffet. En *Paisaje picudo* (p. 73) anima líneas sencillas con densos colores y superficies, creando el efecto de oscuras y fértiles rebosantes de pájaros y de vegetación fantástica.

Mari José Marín también pertenece a la nueva generación de paisajistas mexicanos. Nacida en la ciudad de México en 1963, estudió historia del arte y luego cursó estudios de taller en la Universidad de Texas, en Austin. Hace varios años inició un proyecto que tiene por objeto pintar los diver-

York, where she found inspiration in the art of Jackson Pollock and her compatriots Orozco, Tamayo, and Siqueiros, all of whom exhibited in Manhattan. She began painting loosely rendered figurative images, reminiscent of Tamayo, but turned primarily to abstraction in the 1970s and 1980s.

Expressionism

In the 1980s representational subject matter returned to Mexican art, bringing with it renewed emphasis on realism and expressionism. Contemporary artists define the landscape in a variety of ways. Some emphasize a single element of the setting, such as a cactus, a thorny vine, or a factory. Others capture the pervading sensations of a place—the cool colors and humid air of the jungle, or the bold tones, scratchy textures, and sharp sounds of the city. In today's Mexico the landscape is what the artist makes of a place, it is the space seen through the eyes and the heart.

There are two currents of figurative expressionism in Mexico today. The first was developed by artists from the state of Oaxaca, who render colorful, imaginative figures drawn from pre-Columbian myths and local Indian fables. This tradition is independent of other modern art movements and is exemplified by the landscapes of Francisco Toledo. A Zapotec Indian born in the village of Juchitán, Toledo began his studies at a printing studio in Oaxaca and later studied print making on scholarship in Paris. He returned to Mexico in 1965, having already begun to render fantastic, anthropomorphic creatures on textured paper in earth-toned washes and crusty pigments. Toledo's originality stems from his startling creatures with human attributes and from his use of unusual natural materials. In his landscape *Plano I* (Plan I; p. 75) pistachio shells cover bark paper, evoking an aerial view of Mexico's mountain landscape.

The second current of expressionism to arise in the 1980s includes Miguel Castro Leñero, Mari Jose Marín, and Magali Lara. Miguel Castro Leñero's landscapes are tactile, deeply colored images that recall Mexican textiles. Painted in a semiabstract language rich with texture and nuance, they are reminiscent of the images of two artists he admires: Rufino Tamayo and Jean Dubuffet. In *Paisaje picudo* (Jagged Landscape; p. 73), he enlivens simple lines with dense color and surface, creating the effect of a dark and fertile jungle teeming with birds and fantastic vegetation.

Mari Jose Marín is another of Mexico's new generation of landscape painters. Born in Mexico City in 1963, Marín studied art history in college and later pursued studio art at the University of Texas, Austin. Several years ago she began a project to paint the diverse landscapes of Mexico, for which she received a Mexican government grant. She explains: "Landscape enables me to speak about sensations, sensuality ... for me it provides a way to talk about deeper emotions ... the core of things. There is beauty underneath the chaos of modern life. Beauty is my concern; it is rare because we do not search for it." By dramatizing a single element of the terrain, Marín's landscapes impart the essence of a place. For example, in *Esta luz de cada tarde* (The Light of Each Afternoon; p. 76) the lone image of a cactus towering over burnt orange earth, framed by iridescent blue sky, conveys the stark, dramatic beauty of the desert.

The landscapes of Magali Lara smolder with sensuality and raw emotion, reminding us of intimate pages from a woman's diary. Educated at the Academy of San Carlos in Mexico City, Lara began painting because, as she explains: "I wanted to write, but I needed to literally use my body to express myself, and painting provided that means." She cites Frida Kahlo's unsettling self-portraits as an important influence, one notable in Lara's soul-searching landscapes. She always includes plants or flowers in her works: "Everything I paint is an interior reflection ... vegetation is a symbol

sos paisajes de México, con la ayuda de una beca otorgada por el gobierno mexicano. La artista explica que "el paisaje me permite hablar acerca de sensaciones, sensualidad … me proporciona la oportunidad de referirme a emociones profundas … el meollo de las cosas. Hay belleza debajo del caos de la vida moderna. Me interesa la belleza; es escasa porque no la buscamos". Al destacar un solo elemento del terreno, los paisajes de Marín captan la esencia de un lugar. Por ejemplo, en *Esta luz de cada tarde* (p. 76), la solitaria imagen de un cacto que se yergue sobre la tierra quemada de color naranja, en medio de un iridiscente cielo azul, transmite la belleza desolada y dramática del desierto.

Los paisajes de Magali Lara arden de sensualidad e intensa emoción, recordándonos las páginas íntimas del diario de una mujer. Educada en la Academia de San Carlos de la ciudad de México, comenzó a pintar porque, como ella misma explica, "quería escribir, pero necesitaba utilizar literalmente mi cuerpo para expresarme, y la pintura me proporcionó ese medio". Magali Lara menciona que su obra muestra la influencia de los inquietantes autorretratos de Frida Kahlo, notable en sus inquisitivos paisajes. Siempre incluye plantas y flores en su obra: "Todo lo que pinto es una reflexión interior … la vegetación es un símbolo de lo sensual; existe una interrelación entre el cuerpo y la naturaleza. Por ejemplo, una mujer es como una flor … y los elementos naturales, como el fuego y el agua, poseen propiedades sensuales". El color es otro elemento esencial de su manera de expresarse. Sus hojas viriles y sus enredaderas tienen toques vibrantes de puros pigmentos. Son metáforas de la mujer, de sus relaciones y sus emociones.

Conclusión

Esta exhibición demuestra, aunque no de una manera exhaustiva, que la pintura paisajística mexicana contemporánea abarca una amplia gama de estilos y técnicas. Si bien la mayoría de los artistas se aparta de la tradición paisajística iniciada por José María Velasco en el siglo XIX, cada uno a su manera perpetúa esa herencia cultural.

El arte y la imagen experimentaron cambios revolucionarios en este siglo. El objeto de las obras, sean figuras o paisajes, ya no se representaban en forma realista. Con el advenimiento del cubismo en 1909 adquirió relevancia un lenguaje visual abstracto y no objetivo. Además, pasó a cuestionarse el propósito mismo del arte. ¿Debía el arte tener un propósito social y educativo, como los murales que cubrían los edificios del gobierno después de la revolución Mexicana? ¿O debía existir por sí mismo, "el arte por el arte", y para la propia expresión del artista?

La pintura mexicana evolucionó con esos cambios, como la pintura paisajística contemporánea. Gunther Gerzso, Rufino Tamayo, Alfredo Castañeda, José Luis Romo, Miguel Castro Leñero y Mari José Marín empezaron donde habían llegado sus predecesores, influidos por los movimientos artísticos de este siglo. La mera variedad de los paisajes de esta exhibición ilustra la riqueza expresiva y la amplitud de la definición del paisaje en el México moderno.

of the sensual; there is an interrelation between the body and nature. For example, a woman is like a flower … and the natural elements, like fire and water, possess sensual properties." Color is another essential characteristic of Lara's means of expression. Vibrant washes of pure pigment touch her virile leaves and vines. Lara's landscape is vulnerable. It serves as a metaphor for woman, for her relationships, her emotions.

Conclusion

As this exhibition illustrates, by no means comprehensively, contemporary Mexican landscape painting encompasses myriad styles and techniques. Although most of the artists diverge from the landscape tradition begun by José María Velasco in the nineteenth century, each in his or her manner continues this cultural heritage.

During this century art and image making knew revolutionary change. The subjects of paintings, be they figures or landscapes, were no longer depicted realistically. With the advent of cubism in 1909, an abstract, nonobjective visual language gained prominence. Furthermore, the very purpose of art was called into question. Was art to serve social, educative purposes, like the murals that covered government buildings after the Mexican Revolution? Or was art to exist for itself, "art for art's sake," and for the artists' own expressive purposes?

Mexican painting evolved with these changes, as did contemporary landscape painting. Gunther Gerszo, Rufino Tamayo, Alfredo Castañeda, José Luis Romo, Miguel Castro Leñero, and Mari Jose Marín began where their predecessors ended, enlightened by the artistic movements of this century. The sheer variety of landscapes in this exhibition explains the wealth of expression and expansive definition of landscape in modern Mexico.

MÉXICO: PAISAJE E HISTORIA

CRONOLOGÍA

por John Tutino

El Dr. John Tutino *es profesor de historia mexicana en la Universidad de Georgetown en Washington, D.C. Ha publicado varios estudios sobre la vida en el México rural desde la época colonial hasta el siglo XX.*

8000–2000 A.C.	Desarrollo y difusión de la agricultura
2500–1500 A.C.	Asentamiento de comunidades campesinas
1500–300 A.C.	Civilización olmeca; centros principales, San Lorenzo, La Venta
500 A.C.–900	Civilización zapoteca; centro principal, Monte Albán
200–800	Civilización de Teotihuacán; principal ciudad e imperio de la era clásica
300–900	Civilización clásica maya; centros principales, Tikal, Copán y Palenque
300–1520	Civilización mixteca; concentrada en las mesetas del oeste de Oaxaca
800–1200	Civilización tolteca; centros principales, Tula y Chichén Itzá
1425–1521	Imperio azteca; basado en Tenochtitlan
1519–1521	Hernán Cortés realiza la conquista española del imperio azteca
1520	Se introduce la viruela procedente de Europa; comienza un siglo de epidemias y despoblación
1521–1821	Nueva España; México se convierte en virreinato del imperio español
1524	Mapa de Tenochtitlan y cartas de Hernán Cortés publicado en Nuremberg
1550–1620	Los mexicanos se congregan en aldeas compactas
1551	Se funda la Universidad de México; dos años después se dictan las primeras clases
1570–1630	Era de repartimientos de tierras y creación de latifundios; orígenes de las haciendas
1667	Se completa y consagra la catedral de la ciudad de México
1765–1771	José de Gálvez, visitador general; comienza la era de las reformas borbónicas
1785	El rey Carlos III funda la Academia de San Carlos en la ciudad de México
1785–1786	Período de hambre en las colonias
1799–1804	Alexander von Humboldt explora México, Cuba y América Central y del Sur; sus relatos ilustrados se publican en 23 volúmenes, 1804-1833
1808–1821	Guerras de la independencia
1810	Sublevación de Hidalgo; insurrección masiva dirigida por el padre Miguel Hidalgo y Costilla
1821	Plan de Iguala; independencia de México proclamada por Agustín de Iturbide, militar realista

MEXICO: LANDSCAPE AND HISTORY

A CHRONOLOGY

by John Tutino

Dr. John Tutino *teaches Mexican history at Georgetown University in Washington, D.C. He has written numerous studies of life in rural Mexico from colonial times to the twentieth century.*

8000–2000 B.C.	Development and diffusion of agriculture
2500–1500 B.C.	Settlement of village communities
1500–300 B.C.	Olmec civilization; major centers at San Lorenzo, La Venta
500 B.C.–900	Zapotec civilization; major center at Monte Albán
200–800	Teotihuacán civilization; greatest city and empire of classic era
300–900	Classic Maya civilization; major centers at Tikal, Copan, and Palenque
300–1520	Mixtec civilization; centered in highlands of western Oaxaca
800–1200	Toltec civilization; major centers at Tula and Chichén Itzá
1425–1521	Aztec empire; based in urban Tenochtitlan
1519–1521	Hernán Cortés leads Spanish conquest of Aztec empire
1520	Smallpox introduced from Europe; begins century of epidemics and depopulation
1521–1821	New Spain; Mexico becomes a viceroyalty of the Spanish empire
1524	Map of Tenochtitlan published in Nuremberg with letters of Hernán Cortés
1550–1620	Mexicans congregated into compact villages
1551	University of Mexico is established by charter; first classes meet two years later
1570–1630	Era of land grants and estate building; origins of haciendas
1667	Cathedral in Mexico City is completed and dedicated
1765–1771	José de Gálvez, visitor general; begins era of Bourbon reforms
1785	Academy of San Carlos chartered by King Carlos III, established in Mexico City
1785–1786	Great colonial famine
1799–1804	Alexander von Humboldt explores Mexico, Cuba, and Central and South America; his illustrated accounts are published in 23 volumes, 1804-1833
1808–1821	Wars for Independence
1810	Hidalgo Revolt; mass insurrection led by Father Miguel Hidalgo y Costilla
1821	Plan of Iguala; Mexican independence proclaimed by Agustín de Iturbide, a royalist army officer
1821–1855	Era of regionalism, political conflict, and state building
1835	Secession of Texas

1821–1855 Era de regionalismo, conflictos políticos y consolidación del estado	**1875** José María Velasco exhibe *Valle de México* en la Academia de San Carlos con gran éxito; el año siguiente el cuadro gana un premio en la Exposición Internacional de Filadelfia	**1913** El presidente Madero es depuesto y asesinado; el general Victoriano Huerta asume la presidencia

1821–1855 Era de regionalismo, conflictos políticos y consolidación del estado

1835 Secesión de Texas

1841 Pedro Gualdi, un "pintor viajero", publica un libro ilustrado titulado *Monumentos de México*

1843–1846 Se reestructura la Academia de San Carlos; contratación de Pelegrín Clavé como director

1846–1849 Guerra con los Estados Unidos; México pierde la mitad septentrional de su territorio por el Tratado de Guadalupe Hidalgo

1846–1900 Guerra de castas de Yucatán; revolución maya, enclave independiente

1855–1876 Reforma liberal y república

1855 Eugenio Landesio es designado profesor de pintura paisajística en la Academia de San Carlos

1856 Ley Lerdo; las tierras en posesión de las instituciones de la iglesia y comunidades rurales son declaradas propiedad privada

1858–1872 Presidencia de Benito Juárez

1862–1867 Intervención francesa; se impone el imperio de Maximiliano de Habsburgo

1875 José María Velasco exhibe *Valle de México* en la Academia de San Carlos con gran éxito; el año siguiente el cuadro gana un premio en la Exposición Internacional de Filadelfia

1876–1910 El Porfiriato; era dominada por el presidente Porfirio Díaz; se construye la red nacional de ferrocarriles, la economía se integra con los Estados Unidos

1882–1908 Medición y remate de tierras públicas; segunda era de repartimientos de tierras y creación de latifundios

1904 Se inicia en la ciudad de México la construcción del Palacio de Bellas Artes

1907 Descubrimientos de murales prehispánicos en Teotihuacán

1910–1920 La revolución mexicana

1910 Francisco Madero encabeza la revolución contra Díaz; exige "justicia efectiva, no reelección"

1911 Emiliano Zapata proclama el Plan de Ayala; exige la devolución de las tierras ancestrales a los campesinos mexicanos

1913 El presidente Madero es depuesto y asesinado; el general Victoriano Huerta asume la presidencia

Ante la presión de los estudiantes, Alfredo Ramos Martínez, creador de la escuela de pintura al aire libre, es designado director de la Academia de San Carlos

1913–1915 Pancho Villa dirige la división del norte contra Huerta; exige la subdivisión de los grandes latifundios, y la distribución de ranchos entre los veteranos revolucionarios

1915 El jefe constitucionalista Venustiano Carranza acepta la necesidad de la reforma agraria

1917 Se aprueba la nueva constitución; se proclama que las tierras rurales constituyen un derecho de los campesinos mexicanos

1919 Zapata es asesinado por tropas constitucionalistas

1920–1934 La dinastía de Sonora; los presidentes Alvaro Obregón y Plutarco Elías Calles inician la reconstrucción nacional; fundación del PNR (Partido Nacional Revolucionario)

José Vasconcelos, Secretario de Educación, inicia la expansión del sistema de escuelas rurales

1841 Pedro Gualdi, a *pintor via-jero* (traveling painter), prints illustrated book titled *Monumentos de México*	**1876–1910** The Porfiriato; era dominated by President Porfirio Díaz; national railroad network built, economy integrated with United States	**1915** Constitutionalist Chief Venustiano Carranza accepts necessity of land reform
1843–1846 Academy of San Carlos restructured; Pelegrín Clavé brought in as director	**1882–1908** Survey and auction of public lands; second era of land grants and estate building	**1917** New constitution adopted; village lands proclaimed a right of rural Mexicans
1846–1849 War against the United States; Mexico loses northern half of territory by Treaty of Guadalupe Hidalgo	**1904** Construction of Palace of Fine Arts begins in Mexico City	**1919** Zapata assassinated by Constitutionalist troops
1846–1900 Caste War of Yucatan; Maya rebel, long maintain independent enclave	**1907** Discovery of pre-Hispanic murals at Teotihuacán	**1920–1934** Sonora Dynasty; Presidents Alvaro Obregón and Plutarco Elías Calles begin national reconstruction; found PNR (National Revolutionary Party)
1855–1876 Liberal reform and republic	**1910–1920** Mexican Revolution	José Vasconcelos, Secretary of Education, begins expansion of rural school system
1855 Eugenio Landesio appointed professor of landscape painting at the Academy of San Carlos	**1910** Francisco Madero revolts against Díaz; demands "effective justice, no re-election"	**1921** Vasconcelos commissions "Dr. Atl," Gerardo Murillo; Xavier Guerrero; and Roberto Montenegro to paint murals at the College of Saint Peter and Saint Paul; also commissions Diego Rivera, David Alfaro Siqueiros, and José Clemente Orozco, who later become leaders of muralist movement
1856 Lerdo Law; lands held by church institutions and rural communities declared private property	**1911** Emiliano Zapata proclaims Plan de Ayala; demands return of ancestral lands to Mexican villagers	
1858–1872 Benito Juárez serves as president	**1913** President Madero deposed and killed; General Victoriano Huerta claims presidency	
1862–1867 French Intervention; empire of Maximilian of Hapsburg imposed	In response to student pressure, Alfredo Ramos Martínez, creator of open-air painting schools, appointed director of Academy of San Carlos	**1926–1929** Cristero Revolt; communities and rancheros of west central Mexico rebel in defense of traditional Catholicism and village independence
1875 José María Velasco exhibits *Valle de México* to great acclaim at the Academy of San Carlos; it wins an award one year later at the Philadelphia International Exposition	**1913–1915** Pancho Villa leads Division of the North against Huerta; demands breakup of great estates, distribution of ranchos among revolutionary veterans	**1926** Rivera begins murals for National Agriculture School, Chapingo

105

1921 Vasconcelos encarga al "Dr. Atl", Gerardo Murillo, Xavier Guerrero y Roberto Montenegro la realización de murales en el Colegio de San Pedro y San Pablo; también encarga obras a Diego Rivera, David Alfaro Siqueiros y José Clemente Orozco, que posteriormente se convierten en los dirigentes del movimiento muralista

1926–1929 Revolución de los Cristeros; las comunidades y los rancheros de la zona central oriental de México se rebelan en defensa del catolicismo tradicional y la independencia campesina

1926 Rivera comienza los murales de la Escuela Nacional de Agricultura en Chapingo

1928 Formación de la Liga de Escritores y Artistas Revolucionarios (LEAR)

1929 Diego Rivera es nombrado director de la Academia de San Carlos

1934–1940 Lázaro Cárdenas es elegido presidente: lleva a cabo una vasta reforma agraria y crea las comunidades denominadas "ejidos", nacionaliza los ferrocarriles y la industria petrolera, crea el Partido de la Revolución Mexicana y consolida el estado postrevolucionario

1940 André Breton organiza la primera Exhibición Internacional del Surrealismo en la Galería de Arte Mexicano de la ciudad de México

1941–1963 La revolución verde: los proyectos de riego patrocinados por el gobierno mexicano y la investigación agrícola apoyada por la Fundación Rockefeller generan una nueva agricultura mecanizada y comercial en México

1945–1968 El milagro mexicano: rápido crecimiento económico con estabilidad política

1946 Se crea el PRI (Partido Revolucionario Institucional); se descubren los murales mayas de Bonampak

1958 José Luis Cuevas publica una carta en la que se critica la escuela muralista; comienza el movimiento posteriormente denominado "La ruptura"

1968 Los estudiantes de la Universidad Nacional exigen democracia, y ello conduce a la crisis de Tlatelolco; México es sede de las olimpíadas de verano

1968–1988 El modelo mexicano enfrenta crecientes desafíos; el auge del petróleo origina la crisis de la deuda; pérdida de la autosuficiencia alimentaria nacional

1988–1994 Carlos Salinas de Gortari es elegido presidente; promueve la liberalización económica y la integración con los Estados Unidos

1991 La Ley Agraria permite la privatización de los "ejidos" creados por la reforma agraria postrevolucionaria

1994 Entra en vigencia el Tratado de Libre Comercio de América del Norte; los zapatistas de Chiapas se rebelan exigiendo el derecho a la tierra para los campesinos

1928 Formation of League of Revolutionary Writers and Artists

1929 Diego Rivera appointed director of Academy of San Carlos

1934–1940 Lázaro Cárdenas serves as president: implements vast agrarian reform and creates *ejido* (cooperative) communities, nationalizes railroads and petroleum industry, creates Party of the Mexican Revolution, and consolidates postrevolutionary state

1940 André Breton organizes the first International Exhibition of Surrealism at the Gallery of Mexican Art in Mexico City

1941–1963 Green Revolution: Mexican government irrigation projects and Rockefeller Foundation agricultural research generates new mechanized, commercial agriculture in Mexico

1945–1968 Mexican Miracle: rapid economic growth with political stability

1946 PRI (Institutional Revolutionary Party) formed; discovery of Mayan murals at Bonampak.

1958 José Luis Cuevas publishes letter criticizing the muralist school; beginning of movement later called *La ruptura*

1968 National University students demand democracy; leads to crisis at Tlatelolco; Mexico hosts Summer Olympics

1968–1988 Mexican Model faces mounting challenges; petroleum boom begets debt crisis; loss of national food self-sufficiency

1988–1994 Carlos Salinas de Gortari serves as president; promotes economic liberalization and integration with United States

1991 Agrarian Law allows privatization of *ejido* communities created by postrevolutionary agrarian reform

1994 North American Free Trade Agreement implemented; Zapatistas of Chiapas rebel demanding land rights for rural villagers

BIOGRAFÍAS DE LOS ARTISTAS

por Mary Sipper

"Dr. ATL", Gerardo Murillo (1875 – 1964)
Paisaje con Iztaccihuatl (p. 52)

Gerardo Murillo nació en Guadalajara, Jalisco. Estudió pintura, primero en Guadalajara y luego en la ciudad de México, en la Escuela Nacional de Bellas Artes.* Viajó a Europa en 1896, donde estudió filosofía y derecho penal en Roma. Regresó a México en 1905. Desafió a los medios artísticos tradicionales organizando una exposición de arte mexicano no oficial en conmemoración de la independencia de México en 1910, y en ese año regresó a Europa cuando estalló la revolución mexicana. Estudió vulcanología; publicó artículos que atacaban la dictadura militar de Victoriano Huerta, y regresó a México en 1914. Trabajó como activista sindical y propagandista para Venustiano Carranza entre 1915 y 1916. Estuvo exiliado en los Estados Unidos entre 1916 y 1919. Se dedicó nuevamente a la pintura, convirtiéndose en defensor de la transformación del arte y de la enseñanza del arte después de la revolución. El Ministro de Educación José Vasconcelos le encargó pintar un mural en el Colegio de San Pedro y San Pablo en 1922 (posteriormente destruido). Su obra se exhibió ampliamente en México y en el extranjero. También es autor de numerosos libros sobre arte, arquitectura y vulcanología.

En 1902 un amigo lo apodó "Dr. Atl" (*Atl* es una palabra náhuatl que quiere decir agua); Murillo adoptó orgullosamente el nombre y lo utilizó durante toda su vida. El Dr. Atl, el primer pintor paisajista "moderno" de México, creó un estilo característico, reminiscente de la pintura postimpresionista, pero con una monumentalidad que recuerda la obra de José María Velasco.

Fernando BEST PONTONES (1889 – 1957)
Valle (p.49)

Trabajó entre 1910 y 1920. Participó en la 25ª Exposición Nacional de la Escuela Nacional de Bellas Artes en 1920. Varias de sus obras se exhiben actualmente en la Pinacoteca del Ateneo Fuente de Saltillo.

Igual que su contemporáneo Romano Guillemin, Fernando Best Pontones modificó el enfoque tradicional académico mexicano frente a la pintura paisajística de acuerdo con la influencia prevaleciente del impresionismo europeo y el movimiento simbolista.

Charles BOWES (activo alrededor de 1850)
Paisaje de Guanajuato (p. 42)

Nacido en Inglaterra, residió en México a mediados del siglo XIX. Es posible que estuviera involucrado en la minería. Exhibió sus obras en la Academia de San Carlos en 1851. También pudo haber enseñado pintura.

Como resultado de la reorganización de la Academia de San Carlos en 1843, los artistas que no pertenecían a la academia pudieron participar en las exhibiciones anuales que se realizaban en ella. Charles Bowes fue uno de varios artistas extranjeros que, interesados en la pintura de paisajes, vivió y trabajó en México a mediados del siglo XIX.

Ramón CANO MANILLA (1888 – 1974)
Vacas y paisaje (p. 50)

Nacido en la ciudad de Veracruz. Estudió dibujo en la Academia de San Carlos, y en 1920 se inscribió en la Escuela de Pintura al Aire Libre de Chimalistac, dirigida por Alfredo Ramos Martínez. En 1926 expuso su obra por primera vez en el Instituto de Arte y Ciencias de Los Angeles, California. Recibió la medalla de oro por su pintura *India oaxaqueña* en la Exposición Iberoamericana de Sevilla de 1928. Entre 1930 y 1934 dirigió la Escuela de Pintura al Aire Libre de Coyoacán. Fundó un programa similar en la Universidad Nacional en Monterrey. Se trasladó a Ciudad Mante, en Tamaulipas, donde continuó pintando y enseñando.

Ramón Cano Manilla fue un dedicado profesor de arte y es más conocido por sus pinturas de temas populares pintadas en un estilo ingenuo. En la obra de Cano Manilla se evidencian las enseñanzas de Ramos Martínez, que admiraba la frescura y la ingeniosidad del arte infantil.

Leonora CARRINGTON (n. 1917)
Laberinto (p.88)

Nacida en Clayton Green, Inglaterra, y educada en Londres, en los años treinta se vinculó al movimiento surrealista en París. Participó en la primera Exhibición Internacional del Surrealismo realizada en esa ciudad en 1936. En 1937 amparó al artista surrealista Max Ernst. Se trasladó a México en 1942. Ha participado en numerosas exhibiciones realizadas en la ciudad de México y en el extranjero. Actualmente vive en la ciudad de México.

Autora además de pintora, Leonora Carrington forma parte del grupo de surrealistas que vivió y trabajó en México. En su obra, imágenes fantasmales pueblan inquietantes paisajes imaginarios, que reflejan su fascinación por el mundo de los sueños y el inconsciente, interés que compartió con los surrealistas.

Alfredo CASTAÑEDA (n. 1938)
Un solo rebaño, un solo pastor (p. 85)

Nacido en la ciudad de México, estudió pintura y dibujo con J. Ignacio Iturbide entre 1950 y 1954. También estudió arquitectura en la Universidad Nacional Autónoma de México (UNAM). En su carrera combinó el diseño arquitectónico y la pintura, dedicándose definitivamente a la pintura en 1971. Realizó numerosas exhibiciones en México y en el extranjero. Actualmente vive en Cuernavaca.

La obra de Alfredo Castañeda está dominada por autorretratos meticulosamente pin-

* Esta institución, fundada en 1785 con el nombre de Real Academia de San Carlos, fue conocida como Academia Imperial durante el reinado de Maximiliano, y posteriormente como Academia de San Carlos. A principios del siglo XX se denominaba Escuela Nacional de Bellas Artes, y pasó a llamarse Academia de Bellas Artes alrededor de 1912. Con posterioridad se dividió en dos instituciones: la Escuela de Arquitectura y la Escuela de Artes Plásticas de la Universidad Nacional Autónoma de México (UNAM). Se la conoce indistintamente con cualquiera de estos nombres.

BIOGRAPHIES OF THE ARTISTS

by Mary Sipper

"Dr. ATL," Gerardo Murillo (1875–1964)
Paisaje con Iztaccihuatl (p. 52)

Born Gerardo Murillo in Guadalajara, Jalisco. Studied painting; first in Guadalajara, then in Mexico City at the National School of Fine Arts.* Traveled to Europe, 1896. Studied philosophy and criminal law in Rome. Returned to Mexico, 1904. Challenged the artistic establishment by organizing an exhibition of nonofficial Mexican art to mark the centennial of Mexican independence, 1910. Returned to Europe at outbreak of Mexican Revolution, 1910. Studied volcanology; published articles attacking the military dictatorship of Victoriano Huerta. Returned to Mexico, 1914. Worked as a union activist and propagandist for Venustiano Carranza, 1915–1916. Exiled to the United States, 1916–1919. Resumed painting; became a proponent for the transformation of art and art education following the revolution. Commissioned by Minister of Education José Vasconcelos to paint a mural at the College of Saint Peter and Saint Paul, 1922 (later destroyed). Work widely exhibited in Mexico and abroad. Also author of numerous books on art, architecture, and volcanology.

Dubbed "Dr. Atl" (*Atl* is a Náhuatl word for water) by a friend in 1902, Murillo proudly adopted the name and used it throughout his life. The first "modern" landscape painter of Mexico, Dr. Atl developed a distinctive style, reminiscent of postimpressionist painting, but with a monumentality that recalls the work of José María Velasco.

Fernando BEST PONTONES (1889–1957)
Valle (p. 49)

Active 1910–1920. Participated in the 25th National Exposition of the National School of Fine Arts, 1920. Several works now in the Fuente de Saltillo Art Center.

Similar to his contemporary Romano Guillemin, Fernando Best Pontones modified the traditional Mexican academic approach to landscape painting in keeping with the prevailing influence of European impressionism and the symbolist movement.

Charles BOWES (active c. 1850)
Paisaje de Guanajuato (p. 42)

Born in England; resided in Mexico around 1850. May have been involved in mining. Exhibited at the Academy of San Carlos, 1851. May have also taught painting.

As a result of the reorganization of the Academy of San Carlos in 1843, artists from outside the academy could participate in the annual exhibitions held there. Charles Bowes was one of a number of foreign artists who, interested in landscape painting, lived and worked in Mexico in the mid-nineteenth century.

Ramón CANO MANILLA (1888–1974)
Vacas y paisaje (p. 50)

Born in the city of Veracruz. Studied drawing at the Academy of San Carlos. Enrolled in the Open-Air Painting School at Chimalistac led by Alfredo Ramos Martínez, 1920. First exhibited at the Institute of Art and Science in Los Angeles, California, 1926. Received a gold medal for *India oaxaqueña* at the Iberoamerican Exposition in Seville, 1928. Directed the Open-Air Painting School at Coyoacán, 1930–1934. Founded a similar program at the National University at Monterrey. Moved to Ciudad Mante, Tamaulipas, where he remained active by painting and teaching.

Ramón Cano Manilla was a dedicated teacher of art and is best known for his paintings of popular subjects rendered in a naive style. The teachings of Ramos Martínez, who admired the freshness and ingenuousness of the art of children, are apparent in Cano Manilla's work.

Leonora CARRINGTON (b. 1917)
Laberinto (p. 88)

Born in Clayton Green, England, and educated in London. Became associated with the surrealist movement in Paris, 1930s. Participated in the first International Surrealist Exhibition in Paris, 1936. Met and befriended surrealist artist Max Ernst, 1937. Moved to Mexico, 1942. Has participated in numerous exhibitions in Mexico City and abroad. Now lives in Mexico City.

An author as well as a painter, Leonora Carrington is one of a group of surrealists who lived and worked in Mexico. In her work fantastic images populate a haunting imaginary landscape. This reflects her fascination with the world of dreams and the unconscious, an interest she shared with the surrealists.

Alfredo CASTAÑEDA (b. 1938)
Un solo rebaño, un solo pastor (p. 85)

Born in Mexico City. Studied painting and drawing with J. Ignacio Iturbide, 1950–1954. Also studied architecture at the National University of Mexico. Combined a career in architectural design and painting; turned to painting full time, 1971. Exhibited extensively in Mexico and abroad. Now lives in Cuernavaca.

Meticulously painted self-portraits rendered in a traditional realist manner dominate Alfredo Castañeda's work. His paintings are reminiscent of the work of surrealist artists Salvador Dalí and René Magritte. His subjects are represented in a style that is at once playful and bizarre.

* Inaugurated in 1785 as the Royal Academy of San Carlos, this art school was known during the reign of Maximillian as the Imperial Academy and later as the Academy of San Carlos. Early in the twentieth century, it was known as the National School of Fine Arts before being renamed the National Academy of Fine Arts around 1912. It was later reorganized into two separate schools: the School of Architecture and the School of Visual Arts, both of the National University of Mexico. The various names are often used interchangeably when referring to this school.

tados en un estilo realista tradicional. Sus pinturas recuerdan la obra de los surrealistas Salvador Dalí y René Magritte. Sus temas están representados en un estilo a la vez festivo y extraño.

Miguel CASTRO LEÑERO (n. 1956)
Paisaje picudo (p. 73)

Nacido en la ciudad de México, estudió en la Escuela de Pintura y Escultura La Esmeralda. En 1980 realizó su primera exposición individual en la ciudad de Oaxaca. Ha participado en numerosas exposiciones individuales y de grupo, incluyendo algunas en los Estados Unidos, Alemania y España. Recibió el premio de la Bienal Rufino Tamayo.

En su obra gráfica y en sus pinturas, Miguel Castro Leñero combina lo puramente abstracto con formas notablemente simplificadas, aunque reconocibles. Los sutiles colores terrosos y las ricas texturas de sus trabajos evocan más bien que reflejan la naturaleza.

Olga COSTA (1913 – 1993)
La tormenta (p. 63)

Nacida en Leipzig, Alemania, de ascendencia rusa, su verdadero apellido era Kostakowsky. Emigró con su familia a México en 1925. En 1933 estudió pintura con Carlos Mérida en la Escuela Nacional de Artes Plásticas de la UNAM. Se casó con el pintor José Chávez Morado en 1935. Comenzó a pintar seriamente en 1937, realizando su primera exposición individual en 1945. Sus exhibiciones de grupo incluyen muestras realizadas en Chicago, Los Angeles y la ciudad de Nueva York.

Además de pintar, Olga Costa trabajó como diseñadora de escenografías y de trajes. Su principal interés se concentraba en las naturalezas muertas y los paisajes, y sus telas se distinguen por la riqueza de los colores y su lirismo.

Jesús ESCOBEDO (1918 – 1955?)
Estudio de formas (p. 56)

Nacido en Mineral del Oro, Michoacán. Estudió en el Centro Popular de Pintura, de San Antonio Abad, entre 1928 y 1932. Con posterioridad participó activamente en la Liga de Escritores y Artistas Revolucionarios (LEAR) y en el Taller de Gráfica Popular. Fue principalmente un artista gráfico. En 1946 ilustró *Lecturas hispanoamericanas,* y colaboró en *Estampas de la revolución mexicana* en 1947.

Jesús Escobedo es más conocido por sus trabajos gráficos, que encontraron un amplio público en México a través de sus actividades con la LEAR. Algunas de sus obras reflejan el interés que compartía con artistas como Gabriel Fernández Ledesma (que pudo haber sido su maestro) en la representación de escenas industriales.

Claudio FERNÁNDEZ (n. 1925)
El dulcero (p. 84)

Nacido en Monterrey, Nuevo León, estudió y practicó la medicina, es dibujante y pintor autodidacta. Estudió grabado en la Escuela Nacional de Artes Plásticas de la UNAM. Ha participado en numerosas exhibiciones individuales y de grupo en México y los Estados Unidos. Los premios recibidos incluyen el primer premio en la Bienal Diego Rivera, realizada en la ciudad de México en 1986, y el tercer premio en la Competencia Internacional de Arte de Nueva York en 1988.

En sus representaciones del paisaje urbano, Claudio Fernández utiliza vastas y planas superficies de color para sugerir la opresiva y con frecuencia desolada arquitectura de la ciudad.

Gabriel FERNÁNDEZ LEDESMA (1900 – 1982)
Paisaje industrial (p. 55)

Nacido en la ciudad de Aguascalientes. Con otros pintores jóvenes, en 1915 fue cofundador del Círculo de Artistas Independientes. En 1917 se trasladó a la ciudad de México y comenzó sus estudios de arte en la Academia de San Carlos. Colaboró con Roberto Montenegro en la decoración del pabellón mexicano en la Exposición del Centenario Brasileño realizada en Río de Janeiro en 1922. Fue miembro fundador de la Liga de Escritores y Artistas Revolucionarios (LEAR), en 1934. En 1935 participó en la exposición inaugural de la Galería de Arte Mexicano. Viajó por España, Italia y Francia, y organizó exhibiciones de arte mexicano en Madrid, Sevilla y París. En 1944 recibió una beca de la Fundación Guggenheim. En 1969 se realizó una importante exposición retrospectiva en la Galería de Arte Mexicano.

Además de ser uno de los artistas más importantes de la escuela mexicana, Gabriel Fernández Ledesma fue pionero en la investigación del arte popular mexicano, profesor y editor y escritor en diversas publicaciones. Como muchos de sus contemporáneos, Fernández Ledesma combina elementos del arte popular en un estilo de inspiración cubista.

Julio GALÁN (n. 1958)
El amor contigo nunca entró en mis planes (p. 92)

Nacido en Múzquiz, Coahuila, estudió arquitectura antes de dedicarse plenamente al arte. Expuso por primera vez en Monterrey, Nuevo León. Residió en la ciudad de Nueva York entre 1984 y 1990.

Julio Galán ha exhibido ampliamente su obra y ha merecido reconocimiento internacional. Con frecuencia sus pinturas representan fantásticos autorretratos alegóricos que parecen parodiar la obra de Frida Kahlo.

Luis GARCÍA GUERRERO (n. 1921)
Cerros en tiempo de agua (p. 77)

Nacido en la ciudad de Guanajuato, estudió derecho en la Universidad de Guanajuato y trabajó como escribiente en un bufete jurídico, mientras se dedicaba a la pintura como pasatiempo. En los años cincuenta se

Miguel CASTRO LEÑERO (b. 1956)
Paisaje picudo (p. 73)

Born in Mexico City. Studied at La Esmeralda School of Painting and Sculpture. First solo exhibition in Oaxaca, 1980. Has participated in numerous solo and group exhibitions, including ones in the United States, Germany, and Spain. Awarded the Rufino Tamayo Biennial prize.

In both his graphic art and his paintings, Miguel Castro Leñero combines the purely abstract with starkly simplified yet recognizable forms. The subtle earthy colors and rich surface texture of his paintings evoke, rather than mirror, nature.

Olga COSTA (1913–1993)
La tormenta (p. 63)

Born in Leipzig, Germany, of Russian descent, with family name Kostakowsky. Emigrated with her family to Mexico, 1925. Studied painting at the National School of Visual Arts with Carlos Mérida, 1933. Married painter José Chávez Morado, 1935. Began to paint seriously, 1937. First solo exhibition, 1945. Group exhibitions include ones in Chicago, Los Angeles, and New York City.

In addition to painting, Olga Costa worked as a set and costume designer. Still-life and landscape painting were her principal interests, and Costa's canvases are distinguished by their rich color and lyrical mood.

Jesús ESCOBEDO (1918–1955?)
Estudio de formas (p. 56)

Born in Mineral del Oro, Michoacán. Studied at the People's Painting Center, San Antonio Abad, 1928–1932. Later became an active member of the League of Revolutionary Writers and Artists (LEAR) and the People's Graphic Art Workshop. Primarily a graphic artist. Illustrated *Lecturas hispanoamericanas*, 1946, and collaborated on *Estampas de la revolución mexicana*, 1947.

Jesús Escobedo is best known for his graphic art, which found a wide audience in Mexico through his activities with LEAR. Some of his work reflects the interest he shared with such artists as Gabriel Fernández Ledesma (who may have been his teacher) in depicting industrial scenes.

Claudio FERNÁNDEZ (b. 1925)
El dulcero (p. 84)

Born in Monterrey, Nuevo León. Studied and practiced medicine. Self-trained in drawing and painting. Studied engraving at the National School of Visual Arts. Has participated in numerous solo and group exhibitions in Mexico and the United States. Awards include first place in the Diego Rivera Biennial, Mexico City, 1986, and third place in the New York International Art Competition, 1988.

In his depictions of the urban landscape, Claudio Fernández uses large, flat areas of color to suggest the oppressive and often bleak architecture of the city.

Gabriel FERNÁNDEZ LEDESMA (1900–1982)
Paisaje industrial (p. 55)

Born in the city of Aguascalientes. Cofounded the Circle of Independent Artists with other young painters, 1915. Moved to Mexico City; began art studies at the Academy of San Carlos, 1917. Collaborated with Roberto Montenegro on the decoration of the Mexican Pavilion for the Brazilian Centenary Exposition in Rio de Janeiro, 1922. Founding member of the League of Revolutionary Writers and Artists, 1934. Participated in the inaugural exhibition of the Gallery of Mexican Art, 1935. Traveled to Spain, Italy, and France. Organized exhibitions of Mexican art in Madrid, Seville, and Paris. Received a Guggenheim Foundation grant, 1944. Major retrospective exhibition held at the Gallery of Mexican Art, 1969.

In addition to being a leading artist of the Mexican school, Gabriel Fernández Ledesma was a pioneer in the research of popular Mexican art, a teacher, and a magazine editor and writer. Like many of his contemporaries, Fernández Ledesma combines elements of popular art within a cubist-inspired compositional framework.

Julio GALÁN (b. 1958)
El amor contigo nunca entró en mis planes (p. 92)

Born in Múzquiz, Coahuila. Studied architecture before turning to art full time. First exhibited in Monterrey, Nuevo León. Lived in New York City, 1984–1990.

Julio Galán has exhibited his work widely and has received international recognition. His paintings often feature fantastic allegorical self-portraits that seem to parody the work of Frida Kahlo.

Luis GARCÍA GUERRERO (b. 1921)
Cerros en tiempo de agua (p. 77)

Born in the city of Guanajuato. First studied law at Guanajuato University. Worked as a law clerk and painted as a hobby. Moved to Mexico City and began to paint full time, 1950s. Studied painting at the Academy of San Carlos and at La Esmeralda School of Painting and Sculpture. First solo exhibition, Mexico City, 1956. Now lives in Mexico City.

Still lifes and landscapes dominate the work of Luis García Guerrero. His technique, characterized by meticulously painted images built up from tiny dots of color, recalls that of the neoimpressionist artists Georges Seurat and Paul Signac. García Guerrero's whimsical distortion of space and scale allies him with the magical realists of contemporary Mexican literature and film.

Gunther GERZSO (b. 1915)
Plano rojo (p. 68)

Born in Mexico City. Educated in Europe and the United States. Worked as a set designer in Cleveland, Ohio, 1936. Began to paint.

trasladó a la ciudad de México y se dedicó enteramente a la pintura. Estudió pintura en la Academia de San Carlos y en la Escuela de Pintura y Escultura La Esmeralda. Su primera exposición individual se realizó en la ciudad de México en 1956. En la actualidad reside en la ciudad de México.

Las naturalezas muertas y los paisajes dominan la obra de Luis García Guerrero. Su técnica, que se caracteriza por imágenes meticulosamente pintadas y elaboradas a partir de pequeños puntos de color, recuerda la de los artistas neoimpresionistas Georges Seurat y Paul Signac. La distorsión caprichosa del espacio y la escala de García Guerrero lo vinculan con los realistas mágicos de la literatura y la cinematografía mexicana contemporánea.

Gunther GERZSO (n. 1915)
Plano rojo (p. 68)

Nacido en la ciudad de México y educado en Europa y en los Estados Unidos, trabajó como diseñador de escenografías en Cleveland, Ohio, en 1936, y luego comenzó a pintar. En 1942 se trasladó en forma permanente a la ciudad de México. Trabajó en la industria cinematográfica mexicana como diseñador de escenarios. En 1950 realizó su primera exposición individual en la ciudad de México, y ha participado en exhibiciones en México y en el extranjero, incluso algunas realizadas en el Museo Nacional de Arte Moderno de Kyoto, Japón, en 1975, y en el Museo Picasso de Antibes, Francia, en 1980.

Gunther Gerzso se considera un realista y un pintor de paisajes de la mente y de los estados psicológicos, más bien que un artista abstracto. Octavio Paz ofrece esta interpretación: "Más que un sistema de formas, la pintura de Gerzso es un sistema de alusiones. Los colores, las líneas y los volúmenes juegan en sus cuadros el juego de los ecos y las correspondencias".

Roger von GUNTEN (n. 1933)
La roca (p. 82)

Nacido en Zurich, Suiza, estudió pintura y diseño gráfico en la Kunstgewerbeschule de Zurich. Se trasladó a México en 1957. Fue uno de los instigadores originales del movimiento conocido como "La ruptura". Ha participado en numerosas exhibiciones individuales y de grupo en México, los Estados Unidos, Europa y Japón.

En sus combinaciones de imágenes reconocibles con el uso caprichoso del color y un estilo gestual, las telas de Roger von Gunten irradian energía y alegría. Sus paisajes sumamente personales transmiten una realidad que se experimenta más bien que se visualiza.

Andrés de ISLAS (activo entre 1753 y 1775)
Casta (p. 37)

Más conocido por sus retratos. Trabajó en México a mediados del siglo XVIII. En el Museo Nacional de Historia y el Museo Nacional del Vireinato de la ciudad de México se encuentran ejemplos de su obra.

Las pinturas de castas reflejan el interés evidenciado en el siglo XVIII por documentar y definir los diversos grupos raciales y étnicos que constituían el México colonial. Esta pintura es probablemente parte de una serie de 16 obras.

María IZQUIERDO (1902 – 1955)
Huachinango (p. 59)

Nacida en San Juan de los Lagos, Jalisco. En 1917 se casó con Claudio Posadas y se trasladó con él a la ciudad de México en 1923. En 1927 abandonó a su marido y comenzó a estudiar en la Escuela Nacional de Bellas Artes. En 1928 conoció a Diego Rivera y Rufino Tamayo. Su primera exposición individual tuvo lugar en 1929. Vivió y trabajó con Tamayo entre 1929 y 1933. En 1936, conoció al escritor surrealista Antonin Artaud, que se convirtió en su amigo y mentor. En 1944 se

casó con el pintor y diplomático chileno Raúl Uribe Castillo. En 1945 se le encargó pintar un gran mural en el Palacio Nacional, en la ciudad de México. Rivera y David Alfaro Siqueiros objetaron esta idea, y el encargo fue posteriormente cancelado.

Los elementos autobiográficos que pueden verse en gran parte de la obra de María Izquierdo sugieren comparaciones con las pinturas de su contemporánea Frida Kahlo. Las pinturas de María Izquierdo, sin embargo, no se refieren específicamente a su pasado, sino que seleccionó personalmente imágenes y objetos significativos que evocan a la vez la esencia de México en forma fácilmente reconocible.

Eugenio LANDESIO (1810 – 1879)
Hacienda de Colón (p. 44)

Nacido en Altessano, Italia, estudió en Roma con el pintor húngaro Károly Markó. Se especializó en la pintura de paisajes. En 1855 se trasladó a México para enseñar paisajes y perspectiva en la Academia de San Carlos. Sus estudiantes incluyeron a Luis Coto, Salvador Murillo y José María Velasco. Regresó a Europa en 1877.

Eugenio Landesio fue un excelente profesor y un destacado artista. Como su alumno José María Velasco, Landesio es más conocido por sus paisajes, que típicamente están expresados en tonos cálidos y con frecuencia están animados por pequeñas figuras.

Magali LARA (n. 1956)
El dolor (p. 83)

Nacida en la ciudad de México, estudió en la Escuela Nacional de Artes Plásticas de la UNAM. Su primera exposición individual tuvo lugar en 1977. Ha participado en numerosas muestras individuales y de grupo en México y en el extranjero, incluso la XVI Bienal Internacional de São Paulo, Brasil, en 1981. Mereció una mención honorífica en la V Bienal Iberoamericana de Arte realizada en la ciudad de México en 1989.

Moved to Mexico permanently, 1942. Worked as a set designer for the Mexican movie industry. First solo exhibition, Mexico City, 1950. Has participated in exhibitions in Mexico and abroad, including ones held at the National Museum of Modern Art in Kyoto, Japan, 1975, and the Picasso Museum in Antibes, France, 1980.

Gunther Gerzso considers himself a realist and a painter of landscapes of the mind and of psychological states, rather than an abstract artist. Octavio Paz offers one interpretation: "More than a system of forms, Gerzso's painting is a system of allusions. Colors, lines, and forms play the role of echoes and correspondences in his paintings."

Roger von GUNTEN (b. 1933)
La roca (p. 82)

Born in Zurich, Switzerland. Studied painting and graphic design at the Kunstgewerbeschule, Zurich. Moved to Mexico, 1957. One of the original instigators of the movement known as *La ruptura* (the break). Has participated in numerous group and solo exhibitions in Mexico, the United States, Europe, and Japan.

In their combinations of recognizable imagery with a fanciful use of color and a gestural style of painting, Roger von Gunten's canvases radiate energy and joy. His highly personal landscapes convey a reality that is experienced rather than seen.

Andrés de ISLAS (active 1753–1775)
Casta (p. 37)

Best known for his portraits. Active in Mexico during mid-eighteenth century. Examples of his work found in the National History Museum and the National Viceregal Museum in Mexico City.

Casta paintings reflect an eighteenth-century interest in documenting and defining the various racial and ethnic groups that made up colonial Mexico. This particular painting is probably one of a series of 16 works.

María IZQUIERDO (1902–1955)
Huachinango (p. 59)

Born in San Juan de los Lagos, Jalisco. Married Claudio Posados, 1917; moved with him to Mexico City, 1923. Left her husband; began studies at the National School of Fine Arts, 1927. Met Diego Rivera and Rufino Tamayo, 1928. First solo exhibition, 1929. Lived and worked with Tamayo, 1929–1933. Met surrealist writer Antonin Artaud, who became a friend and supporter, 1936. Married Chilean painter and diplomat Raul Uribe Castillo, 1944. Received a commission to paint a large mural at the National Palace, Mexico City, 1945. Rivera and David Alfaro Siqueiros objected; commission subsequently canceled.

The autobiographical elements in much of María Izquierdo's work invite comparisons with the paintings of her contemporary Frida Kahlo. Izquierdo's paintings, however, are not specifically about her past. Rather, she selected personally significant objects and images that also evoke the essence of Mexico in an easily recognizable way.

Eugenio LANDESIO (1810–1879)
Hacienda de Colón (p. 44)

Born in Altessano, Italy. Studied in Rome with Hungarian painter Károly Markó. Specialized in landscape painting. Went to Mexico to teach landscape painting and perspective at the Academy of San Carlos, 1855. Students included Luis Coto, Salvador Murillo, and José María Velasco. Returned to Europe, 1877.

Eugenio Landesio was both an excellent teacher and an outstanding artist. Like his student José María Velasco, Landesio is best known for his landscapes, which are typically rendered in warm tones and often enlivened by small figures.

Magali LARA (b. 1956)
El dolor (p. 83)

Born in Mexico City. Studied at the National School of Visual Arts. First solo exhibition, 1977. Has participated in numerous individual and group exhibitions in Mexico and abroad, including the XVI International Biennial in São Paulo, Brazil, 1981. Awarded an honorable mention in the V Iberoamerican Biennial of Art in Mexico City, 1989.

Lush plant and flower forms, broadly painted in an expressionistic style, figure prominently in the work of Magali Lara. As a graphic artist, Lara has produced a number of books as well.

Joy LAVILLE (b. 1923)
El hombre en la playa con barco y flores (p. 78)

Born on the Isle of Wight, England. Moved to Mexico, 1956. Settled in San Miguel Allende, Guanajuato, and began to paint. First solo exhibition, 1966. Exhibited regularly with artists associated with *La ruptura*. Lives in Cuernavaca, Morales.

Joy Laville's landscapes, painted in subtle pastel shades dominated by blue, convey the sensation of emerging from a dark interior into intense sunlight. Her primary inspiration derives from the distinctive color and light of Mexico.

Mari Jose MARÍN (b. 1962)
Esta luz de cada tarde (p. 76)

Born in Mexico City. Studied art history at the Iberoamerican University in Mexico City and at the University of Texas in Austin, 1980–1982. Also studied jewelry, gold, and enamel work, silkscreen printing, and paper making at workshops in Mexico City and San Miguel Allende, Guanajuato, 1983–1989. First solo exhibition, 1990. Awarded a scholarship for young artists, 1990–1991. Lives in San Miguel Allende.

En la obra de Magali Lara figuran en forma prominente las lujuriosas plantas y flores, pintadas en un estilo expresionista. Como artista gráfica, también ha producido varios libros.

Joy LAVILLE (n. 1923)
El hombre en la playa con barco y flores (p. 78)

Nacida en Isla de Wight, en Inglaterra, se trasladó a México en 1956, donde se estableció en San Miguel Allende, Guanajuato, y comenzó a pintar. Su primera exposición individual tuvo lugar en 1966. Exhibió regularmente con artistas asociados al grupo "La ruptura". En la actualidad vive en Cuernavaca, Morales.

Los paisajes de Joy Laville, pintados en sutiles tonos pastel en los que domina el azul, transmiten la sensación de surgir de un interior oscuro a una intensa luz. Su principal inspiración deriva del color y la luz característicos de México.

Mari José MARIN (n. 1962)
Esta luz de cada tarde (p. 76)

Nacida en la ciudad de México, entre 1980 y 1982 estudió historia del arte en la Universidad Iberoamericana de la ciudad de México y en la Universidad de Texas en Austin. También estudió joyería, trabajos en oro y esmalte, serigrafía y preparación de papel en talleres realizados en la ciudad de México y en San Miguel Allende entre 1983 y 1989. Su primera exposición individual se realizó en 1990. Mereció una beca para jóvenes artistas en 1990 – 1991. Actualmente reside en San Miguel Allende.

Principalmente autodidacta, Mari José Marín comenzó a interesarse en la pintura de paisajes en 1990, cuando comenzó el "Proyecto México", una exploración pictórica de los diferentes paisajes geográficos de México.

Arturo MARTY (n. 1949)
El nopal (p. 91)

Nacido en Monterrey, Nuevo León, estudió comunicaciones en el Instituto Técnico de Estudios Avanzados de Monterrey. Fue actor y escribió guiones para la televisión y obras de teatro experimental. En 1981 realizó sus primeras exhibiciones en Monterrey y en la ciudad de México, y se dedicó exclusivamente a la pintura. Exhibió sus obras en México y en el exterior. Está casado con la artista Sylvia Ordóñez, y vive y trabaja en Villa de García, cerca de Monterrey.

La obra de Arturo Marty es una mezcla característica y sumamente personal de la figuración y la fantasía. Sus inquietantes vistas están pintadas en una forma rústica que recuerda el arte folklórico.

Alfonso MICHEL (1897 – 1957)
La red (p. 62)

Nacido en la ciudad de Colima, en su juventud se trasladó con su familia a Guadalajara. Asistió a una academia de arte en San Francisco, California, y viajó a la ciudad de Nueva York en 1918. Pasó un largo período de su vida en Europa, donde trabajó como diseñador de modas en Berlín, y estudió arte y trabajó como ilustrador en París, viajando por Italia y España. Regresó a México y se instaló en Colima en 1931. Con el estímulo del artista Roberto Montenegro, se dedicó exclusivamente a la pintura. Se mudó a Guadalajara, donde trabajó en murales para la Casa Olimpo en 1933. En 1942 se trasladó a la ciudad de México. Sus primeras exhibiciones tuvieron lugar en México y en la ciudad de Nueva York en 1945, con exhibiciones posteriores en París y en Lima.

La pintura de Alfonso Michel combina elementos del cubismo con una paleta característicamente mexicana. Como sus contemporáneos Rufino Tamayo y Carlos Mérida, Michel rechazó el realismo social de la escuela mexicana de los años treinta en favor de la abstracción lírica. Sus imágenes, si bien parecen corrientes a primera vista, son con frecuencia inquietantes.

Roberto MONTENEGRO (1887 – 1968)
Desesperación (p. 54)

Nacido en Guadalajara, Jalisco, en 1904 inició sus estudios de arte en su ciudad natal. Posteriormente asistió a la Academia de San Carlos en la ciudad de México. Recibió una beca para estudiar en París, y viajó por Italia y España entre 1905 y 1910. En París y Madrid conoció los círculos artísticos y literarios de vanguardia. Después de permanecer por un breve período en México, regresó a Europa, donde vivió en Mallorca entre 1914 y 1918. En 1920 regresó a México, y realizó su primera exposición individual en la Academia de San Carlos en 1921. En ese mismo año el Ministro de Educación José Vasconcelos le encargó la pintura de un mural en el Colegio de San Pedro y San Pablo. Colaboró en la organización de la primera exposición de arte popular mexicano. A ello le siguieron numerosos encargos importantes de murales. También trabajó como diseñador de escenografías teatrales y retratista. Fundó y fue el primer director del Museo de Arte Popular en 1934. Realizó numerosas exhibiciones en México, los Estados Unidos y Europa.

Roberto Montenegro, pintor versátil y sofisticado que experimentó con distintos medios y estilos, es quizá más conocido por sus retratos. Mientras que el cubismo ejerció una gran influencia sobre muchos artistas de su generación, la estética del art nouveau, con su énfasis en las líneas sinuosas, constituyó un elemento integral de la obra de Montenegro.

G. MORALES (activo alrededor de 1870)
Persecución de venado en la sierra por un grupo de chinacos (p. 43)

Nacido en México, Morales es un pintor costumbrista que trabajó en la última parte del siglo XIX. Posiblemente estuvo influenciado por Johann Moritz Rugendas, que también

Largely self-taught, Mari Jose Marín first became interested in painting landscapes in 1990 when she began "Project Mexico," a pictorial exploration of the different geographical landscapes of Mexico.

Arturo MARTY (b. 1949)
El nopal (p. 91)

Born in Monterrey, Nuevo León. Studied communications at the Technical Institute of Advanced Studies of Monterrey. Acted in and wrote screenplays for television and experimental theater. First exhibited in Monterrey and Mexico City, 1981. Began to paint full time. Exhibited work in Mexico and abroad. Married to artist Sylvia Ordóñez. Lives and works in Villa de Garcia, near Monterrey.

Arturo Marty's work is a distinctive and highly personal blending of the figurative and the fanciful. His haunting views are painted in a rustic manner that recalls folk art.

Alfonso MICHEL (1897–1957)
La red (p. 62)

Born in Colima. As a youth moved with his family to Guadalajara. Attended an art academy in San Francisco, California; traveled to New York City, 1918. Spent a long period in Europe: worked as a fashion designer in Berlin, studied art and worked as an illustrator in Paris, and traveled to Italy and Spain. Returned to Mexico and settled in Colima, 1931. Took up painting full time with the encouragement of artist Roberto Montenegro. Moved to Guadalajara and worked on murals for Olimpo House, 1933. Moved to Mexico City, 1942. First exhibited in Mexico and New York City, 1945. Subsequent exhibitions in Paris and Lima, Peru.

Alfonso Michel's paintings combine elements of cubism with a distinctively Mexican palette. Like his contemporaries Rufino Tamayo and Carlos Mérida, Michel rejected the social realism of the Mexican school of the 1930s in favor of lyrical abstraction. His imagery, while ordinary at first glance, is often disquieting.

Roberto MONTENEGRO (1887–1968)
Desesperación (p. 54)

Born in Guadalajara, Jalisco. Began art studies in Guadalajara, 1904. Later attended the Academy of San Carlos in Mexico City. Awarded a scholarship for study in Paris; traveled in Italy and Spain, 1905–1910. Became acquainted with the literary and artistic avant-garde in Paris and Madrid. Stayed briefly in Mexico; returned to Europe. Lived in Mallorca, 1914–1918. Returned to Mexico, 1920. First solo exhibition at the Academy of San Carlos, 1921. Received a commission from Minister of Education José Vasconcelos to paint a mural in the College of Saint Peter and Saint Paul, 1921. Collaborated in developing the first exhibition of Mexican popular art. Numerous important mural commissions followed. Also worked as a theater set designer and portraitist. Founded and was first director of the Museum of Popular Art, 1934. Exhibited widely in Mexico, the United States, and Europe.

A versatile and sophisticated painter who experimented with diverse media and styles, Roberto Montenegro is perhaps best known for his portraits. While cubism greatly influenced many artists of his generation, the art nouveau aesthetic, with its emphasis on sinuous line, was integral to Montenegro's work.

G. MORALES (active 1870s)
Persecución de venado en la sierra por un grupo de chinacos (p. 43)

Born in Mexico. Genre painter active in the late nineteenth century. Possibly influenced by Johann Moritz Rugendas, who also painted genre scenes.

Today, G. Morales is placed among a group of mostly anonymous artists who painted depictions of horsemen called *charro* scenes. These artists created a popular genre, in which the dashing appearance and daring lifestyle of the *charro* often form the central point of interest. A number of works by Morales are in the collections of the National History Museum in Mexico City.

Rodolfo MORALES (b. 1925)
Casa amarilla (p. 95)

Born in Ocotlán, Oaxaca. Studied painting at the Academy of San Carlos. First exhibition, mid-1970s. Has participated in numerous exhibitions in Mexico and abroad, including Mexico City; Monterrey, Nuevo León; Málaga, Spain; San Francisco, California; and New York City.

Similar to artists of the Mexican school of the 1930s and 1940s, Rodolfo Morales is inspired by the color and form of popular Mexican art. His work is distinguished by its exaggerated sense of whimsy.

Luis NISHIZAWA (b. 1918)
Los Calderones (p. 67)

Born in San Mateo Ixtacalco, Mexico, to a Japanese father and a Mexican mother. Began art studies at the Academy of San Carlos, 1942. Spent five years as a painter's assistant working with Julio Castellanos, José Chavez Morado, and Alfredo Zalce. First solo exhibition, 1951. Taught painting at the National School of Visual Arts, beginning in 1955. Has participated in numerous exhibitions in Mexico and abroad. Important commissions include a ceramic mural in Keisei, Japan, 1981.

Luis Nishizawa is recognized as one of Mexico's leading landscape painters of this century. His traditional approach and his reduction and simplification of forms ally him with such great landscape painters as "Dr. Atl," Gerardo Murillo. Nishizawa currently works and teaches in Toluca, in a late eighteenth-century house that he has converted to a studio and museum in which to display his paintings to the public.

pintó escenas costumbristas.

En la actualidad, G. Morales figura entre el grupo de artistas principalmente anónimos que pintaron reproducciones de hombres a caballo, llamadas escenas de charros. Estos artistas crearon un género popular, que con frecuencia se centra en la figura airosa y el estilo de vida audaz del charro. Varias obras de Morales se encuentran en las colecciones del Museo Nacional de Historia de la ciudad de México.

Rodolfo MORALES (n. 1925)
Casa amarilla (p. 95)

Nacido en Ocotlán, Oaxaca, estudió pintura en la Academia de San Carlos. Realizó su primera exposición a mediados de los años setenta, y ha participado en numerosas exposiciones en México y en el exterior, incluso en las ciudades de México, Monterrey y Nuevo León. En el exterior ha exhibido en Málaga, San Francisco y la ciudad de Nueva York.

Como los artistas de la escuela mexicana de los años treinta y cuarenta, Rodolfo Morales se inspira en el color y la forma del arte popular mexicano. Su obra se distingue por su exagerado sentido de la fantasía.

Luis NISHIZAWA (n. 1918)
Los Calderones (p. 67)

Nacido en San Mateo Ixtacalco, México, de padre japonés y madre mexicana, inició sus estudios de arte en la Academia de San Carlos en 1942. Trabajó cinco años como asistente de los pintores Julio Castellanos, José Chávez Morado y Alfredo Zalce. Realizó su primera exposición individual en 1951. Enseñó pintura en la Escuela Nacional de Artes Plásticas de la UNAM, a partir de 1955. Ha participado en numerosas exhibiciones en México y en el extranjero. Algunas de sus importantes obras incluyen un mural de cerámica realizado en Keisei, Japón, en 1981.

Luis Nishizawa es reconocido como uno de los principales paisajistas mexicanos de este siglo. Su enfoque tradicional y su reducción y simplificación de formas lo vinculan con paisajistas tan importantes como el "Dr. Atl", Gerardo Murillo. En la actualidad Nishizawa trabaja y enseña en Toluca, en una casa de fines del siglo XVIII que él ha convertido en estudio y museo en el cual exhibe sus obras al público.

Juan O'GORMAN (1905 – 1982)
Paisaje del estado de Michoacán (p. 65)

Nacido en Coyoacán, estado de México, es hijo de un destacado pintor aficionado. Estudió arquitectura en la Escuela Nacional de Arquitectura entre 1921 y 1925. Trabajó como arquitecto e introdujo el estilo "funcional" en México. En 1932 diseñó varias escuelas primarias para el gobierno mexicano. Su obra como muralista incluye un mural en el aeropuerto de la ciudad de México y el mosaico exterior de la Biblioteca de la Universidad Nacional Autónoma de México (UNAM) en la ciudad de México.

En sus primeros años estuvo estrechamente vinculado a Diego Rivera, Antonio Ruiz y otros artistas de la escuela mexicana. En la actualidad se le incluye entre la segunda generación de muralistas mexicanos. Conocido por sus precisas reproducciones y su estricta atención a los detalles, con frecuencia O'Gorman combinaba en sus composiciones lo ilustrativo y lo puramente imaginario.

Sylvia ORDÓÑEZ (n. 1956)
Dos sillas, árboles y plantas (p. 89)

Nacida en Monterrey, Nuevo León, es una pintora prácticamente autodidacta. Su primera exposición individual tuvo lugar en 1977. Estudió grabado en la Escuela de Artes y Oficios de Barcelona, España, en 1979. Ha participado en exhibiciones de grupo en la ciudad de México, Monterrey, Nueva York, Chicago y Washington, D.C. Su primera exposición retrospectiva se realizó en 1993 en el Museo Marco, en Monterrey. Está casada con el artista Arturo Marty, y vive y trabaja en Villa de García, cerca de Monterrey.

La obra de Sylvia Ordóñez se caracteriza por sus ricos colores, sus composiciones decorativas y la sensación de intimidad asociada con las tradicionales naturalezas muertas mexicanas.

Carlos OROZCO ROMERO (1896 – 1984)
Barranca (p. 58)

Nacido en Guadalajara, Jalisco, estudió pintura con Luis de la Torre. Se unió al grupo de artistas de vanguardia dirigido por José Guadalupe Zuño en Guadalajara, cerca de 1913. Posteriormente se trasladó a la ciudad de México en 1914 y trabajó como caricaturista e ilustrador. Viajó por Europa con una beca, y en esa oportunidad visitó Francia, Bélgica y España en 1921. En 1922 exhibió sus obras en Madrid. La primera exposición en la ciudad de México tuvo lugar en 1928. Junto con el pintor Carlos Mérida, dirigió la Galería de Bellas Artes entre 1928 y 1932. En 1940 visitó la ciudad de Nueva York con una beca de la Fundación Guggenheim. Fue miembro fundador de la Escuela de Pintura y Escultura La Esmeralda, y participó en numerosas exhibiciones individuales y de grupo en México y los Estados Unidos.

Los paisajes estilizados de Carlos Orozco Romero reflejan su interés por el cubismo y su asociación con los artistas de la escuela mexicana. Sus paisajes audazmente simplificados transmiten el dramatismo y la abrupta belleza del paisaje mexicano.

Carlos PARIS (1800 – 1861)
Vista de la catedral metropolitana (p. 40)

Nacido en Barcelona, España, trabajó como pintor en México entre 1828 y 1836. Hasta la década de 1850 exhibió sus obras en la Academia de San Carlos. Produjo asimismo litografías y grabados, algunos de ellos basados en sus pinturas. Es conocido por sus paisajes de las ciudades mineras de Guanajuato y Zacatecas y por los retratos de

Juan O'GORMAN (1905–1982)
Paisaje del estado de Michoacán (p. 65)

Born in Coyoacán, State of Mexico, the son of an accomplished amateur painter. Studied architecture at the National School of Architecture, 1921–1925. Worked as an architect and introduced the "functional" style into Mexico. Designed several primary school buildings for the Mexican government, 1932. Work as a muralist includes a mural at the Mexico City Airport and the mosaic exterior of the National University Library in Mexico City.

Closely allied in his early years with Diego Rivera, Antonio Ruiz, and other artists of the Mexican school, Juan O'Gorman today is included among the second generation of Mexican muralists. Known for his precise rendering and close attention to detail, O'Gorman often blended the illustrative and the purely imaginary in his compositions.

Sylvia ORDÓÑEZ (b. 1956)
Dos sillas, árboles y plantas (p. 89)

Born in Monterrey, Nuevo León. Largely self-taught as a painter. First solo exhibition, 1977. Studied engraving at the Arts and Crafts School of Barcelona, Spain, 1979. Has participated in group exhibitions in Mexico City, Monterrey, New York City, Chicago, and Washington, D.C. First retrospective exhibition at the Marco Museum, Monterrey, 1993. Married to artist Arturo Marty. Lives and works in Villa de Garcia, near Monterrey.

The work of Sylvia Ordóñez is characterized by rich colors, decorative compositions, and feelings of intimacy associated with traditional Mexican still-life paintings.

Carlos OROZCO ROMERO (1896–1984)
Barranca (p. 58)

Born in Guadalajara, Jalisco. Studied painting with Luis de la Torre. Joined the avant-garde artist group led by José Guadalupe Zuño in Guadalajara, c. 1913. Moved to Mexico City, 1914; worked as a caricaturist and illustrator. Traveled to Europe on a scholarship and visited France, Belgium, and Spain, 1921. Exhibited work in Madrid, 1922. First exhibition in Mexico City, 1928. Directed the Gallery of Fine Arts with painter Carlos Mérida, 1928–1932. Visited New York City on a Guggenheim Foundation grant, 1940. Was a founding member of La Esmeralda School of Painting and Sculpture. Participated in numerous solo and group exhibitions in Mexico and the United States.

Carlos Orozco Romero's stylized landscapes reflect his interest in cubism and his association with the artists of the Mexican school. His boldly simplified vistas convey the drama and rugged beauty of the Mexican landscape.

Carlos PARIS (1800–1861)
Vista de la catedral metropolitana (p. 40)

Born in Barcelona, Spain. Worked as a painter in Mexico, 1828–1836. Exhibited paintings at the Academy of San Carlos as late as the 1850s. Also produced lithographs and engravings, some based on his paintings. Known for his views of the mining cities Guanajuato and Zacatecas and for his portraits of their inhabitants.

Carlos Paris was a popular artist in his day. The site of this cathedral, Plaza Mayor in Mexico City, was a favorite view in the mid-nineteenth century. At that time the cathedral in Mexico City was the tallest structure in North America.

Edouard PINGRET (1788–1875)
Landscape (p. 39)

Born in St. Quentin, France. Studied under painter Jacques-Louis David; later studied at the Academy of Saint Luke in Rome. Exhibited regularly at Paris salons, 1810–1867. Received a gold medal and was appointed a Knight of the Legion of Honor, 1831. Traveled to Mexico on business; continued to paint. First exhibited at the Academy of San Carlos, c. 1850. Second exhibition of forty paintings depicting Mexican customs and landscape was well received, 1852. Later expelled from Mexico for interfering in national politics.

Edouard Pingret is best known in Mexico for his paintings created during his travels, which document local customs and geography. Perhaps initially attracted to Mexico because of his interest in the exotic, Pingret was among the first artists who painted scenes of Mexico as they actually appeared. Through his example he encouraged his contemporaries to appreciate the beauty and color of the Mexican landscape.

Fermín REVUELTAS (1903–1935)
Las bañistas (p. 51)

Born in Santiago Papasquiaro, Durango, the brother of musician Sylvestre Revueltas. Studied painting in Chicago, 1913–1919. Returned to Mexico; taught at the Open-Air Painting School of the Town of Guadalupe. Joined Diego Rivera and David Alfaro Siqueiros in the newly formed Syndicate of Painters, 1922. Painted his first mural at the National Preparatory School in Mexico City. Subsequent murals include ceilings and friezes in the *El nacional* newspaper building, 1932, and at the National Mortgage Bank Building, 1933. Also designed stained glass.

Best known for his murals, Fermín Revueltas' work is distinguished by his lyrical approach to his subject matter. While clearly influenced by Diego Rivera, Revueltas also may have found inspiration, especially for his mural designs, in the work of the Italian futurists.

José REYES MEZA (b. 1924)
Cerro de la Silla (p. 66)

Born in Tampico, Tamaulipas. Moved to Mexico City, 1938; studied at the Academy of San Carlos with the painters Benjamin Coria and Francisco Goitia. Worked in Mexico City as a set designer for theater and ballet performances, 1952–1968. Awarded the Critics

sus habitantes.

Carlos Paris fue un artista popular en su época. La Plaza Mayor de la ciudad de México, donde está situada la catedral, era una vista favorita a mediados del siglo XIX. En esa época la catedral en la ciudad de México era el edificio más alto de América del Norte.

Edouard PINGRET (1788 – 1875)
Paisaje (p. 39)

Nacido en Saint–Quentin, Francia, estudió con el pintor Jacques–Louis David, y posteriormente estudió en la Academia de San Lucas en Roma. Exhibió regularmente sus obras en diversos salones de París entre 1810 y 1867. En 1831 recibió una medalla de oro y fue nombrado Caballero de la Legión de Honor. Viajó por negocios a México, donde continuó pintando. Su primera exposición se realizó en la Academia de San Carlos alrededor de 1850. En 1852 realizó una segunda exposición de cuarenta pinturas, en las que se reproducían las costumbres y los paisajes mexicanos, que fue muy bien recibida. Posteriormente fue expulsado de México por interferir en la política nacional.

Edouard Pingret es conocido en México por las pinturas ejecutadas durante sus viajes, en las que documenta la geografía y las costumbres locales. Quizá atraído inicialmente a México en razón de su interés por lo exótico, Pingret se cuenta entre los primeros artistas que pintaron escenas mexicanas tal como aparecían en la realidad. A través de su ejemplo, estimuló a sus contemporáneos a apreciar la belleza y el color del paisaje mexicano.

Fermín REVUELTAS (1903 – 1935)
Las bañistas (p. 51)

Nacido en Santiago Papasquiaro, Durango, fue hermano del músico Silvestre Revueltas. Estudió pintura en Chicago entre 1913 y 1919. Posteriormente regresó a México, donde enseñó en la Escuela de Pintura al Aire Libre del Pueblo de Guadalupe. En 1922 se unió a Diego Rivera y a David Alfaro Siqueiros en el recientemente creado Sindicato de Pintores. Pintó sus primeros murales en la Escuela Preparatoria Nacional de la ciudad de México. Sus murales posteriores incluyen los techos y frisos del edificio del periódico *El nacional*, en 1932, y del edificio del Banco Hipotecario Nacional, en 1933. También diseñó vitrales.

Más conocida por sus murales, la obra de Fermín Revueltas se distingue por su enfoque lírico de los temas. Si bien evidencia claramente la influencia de Diego Rivera, es posible que Revueltas también se inspirara, especialmente para sus diseños de murales, en la obra de los futuristas italianos.

José REYES MEZA (n. 1924)
Cerro de la Silla (p. 66)

Nacido en Tampico, Tamaulipas, en 1938 se trasladó a la ciudad de México, donde estudió en la Academia de San Carlos con los pintores Benjamin Coria y Francisco Goitia. Entre 1952 y 1968 trabajó en México como diseñador de escenografías para el teatro y el ballet. En 1957 recibió el premio de la Agrupación de los Críticos por su diseño de escenografías. Ha exhibido sus pinturas en la ciudad de México, en Monterrey y en los Estados Unidos. Ha pintado murales en todo México.

Los antecedentes de José Reyes Meza como diseñador de escenografías y muralista son evidentes en sus pinturas. La general simplificación de formas y la reducción de los detalles a los elementos esenciales y característicos de una escena recuerdan la obra de aquellos muralistas que trabajaron en México en los años treinta y cuarenta.

Rodolfo RIOS (n. 1920)
Casa verde (p. 90)

Nacido en Tamaulipas, perteneció a la primera generación de alumnos del Taller de Arte de Nuevo León, en Monterrey. Su primera exposición individual tuvo lugar en Monterrey en 1961. En la actualidad vive y enseña en Monterrey.

Las dinámicas telas de Rodolfo Ríos están impregnadas por los cambiantes colores y las luces de los paisajes norteños mexicanos.

Juan RODRÍGUEZ JUÁREZ (1675 – 1728?)
San Francisco Javier bendiciendo a los nativos (p. 36)

Nacido en la ciudad de México, fue hijo del pintor Antonio Rodríguez Juárez y nieto del pintor José Juárez. Pintó numerosas obras religiosas, incluyendo uno de los altares de la catedral de la ciudad de México en 1726. También fue retratista.

Perteneciente a una familia de prominentes pintores que incluyeron su abuelo, su padre y su hermano, Juan Rodríguez Juárez conocía muy bien las tendencias artísticas europeas y las incorporó fácilmente en su propia obra. San Francisco Javier, el tema principal de esta obra, era conocido en el México colonial como el patrono de los indios.

Vicente ROJO (n. 1932)
Pirámides y volcanes sobre oscuro (p. 72)

Nació en Barcelona, España, donde estudió escultura y cerámica en la Escuela Elemental de Trabajo. En 1949 se trasladó a México, y asistió a la Escuela de Pintura y Escultura La Esmeralda alrededor de 1950. Trabajó asimismo como diseñador gráfico. Fundó y fue director artístico de la revista *Artes de México* hasta 1963. También fue director artístico de "México en la cultura", suplemento del periódico *Novedades*, en 1956. Estudió pintura en el estudio de Arturo Souto. En 1958 tuvo lugar su primera exposición individual. Ha participado en numerosas exhibiciones en México y en el exterior, y en 1991 recibió el Premio Nacional de Arte y el Premio Nacional de Diseño.

Vicente Rojo se interesa principalmente en las posibilidades formales y estéticas del paisaje. Con frecuencia trabaja en series, desarrollando múltiples variaciones de un

Prize for set design, 1957. Has exhibited his paintings in Mexico City; Monterrey, Nuevo León; and the United States. Has painted murals throughout Mexico.

José Reyes Meza's background as a set designer and muralist is evident in his painting. The overall simplification of form and the reduction of detail to the essential and characteristic elements of a scene recall the work of those muralists who were active in Mexico in the 1930s and 1940s.

Rodolfo RIOS (b. 1920)
Casa verde (p. 90)

Born in Tamaulipas. One of the first generation of students of the Nuevo León Art Workshop, Monterrey, Nuevo León. First exhibited in Monterrey, 1961. Now lives and teaches in Monterrey.

The changing colors and light of the northern Mexican landscape fill the dynamic canvases of Rodolfo Rios.

Juan RODRÍGUEZ JUÁREZ (1675–1728?)
San Francisco Javier bendiciendo a los nativos (p. 36)

Born in Mexico City. Son of painter Antonio Rodríguez Juárez and grandson of painter José Juárez. Painted many religious works, including an altarpiece for the cathedral in Mexico City, 1726. Also painted portraits.

One of a family of prominent painters that included his grandfather, father, and brother, Juan Rodríguez Juárez was aware of European artistic trends and incorporated them into his own work. Saint Francis Xavier, the main subject of this painting, was known in colonial Mexico as the patron saint of Indians.

Vicente ROJO (b. 1932)
Pirámides y volcanes sobre oscuro (p. 72)

Born in Barcelona, Spain, where he studied sculpture and ceramics at the Worker's Vocational School. Moved to Mexico, 1949.

Attended La Esmeralda School of Painting and Sculpture, c. 1950. Worked as a graphic designer. Founded and served as artistic director of the review *Artes de México*, until 1963. Became artistic director of "Mexico en la cultura," a supplement to the daily newspaper *Novedades*, 1956. Also studied painting at Arturo Souto's studio. First solo exhibition, 1958. Has participated in numerous exhibitions in Mexico and abroad. Received the National Art Prize and National Design Prize, 1991.

Vicente Rojo is primarily interested in the formal and aesthetic possibilities of the landscape. He often works in series, developing multiple variations of a motif, such as an architectural element, and using color and texture evocatively.

José Luis ROMO (b. 1953)
México soy (p. 80)

Born in Ixmilquilpan, Hidalgo. Began to paint while working as a framer's assistant in Mexico City. Later attended La Esmeralda School of Painting and Sculpture. Artist Gunther Gerzso became his mentor. First exhibited work in Mexico, 1975. Subsequent exhibitions include ones held in Mexico, the United States, Italy, and Japan. Lives in Ixmilquilpan.

Inspired by the panoramic views of José María Velasco and the expressive color of "Dr. Atl," Gerardo Murillo, José Luis Romo strives to reinterpret the landscape in his own terms. He invests personal significance into characteristic elements of the landscape. Maguey plants, scorpions, snails, and donkeys are among the images that regularly appear in his work.

Antonio RUIZ (1897–1964)
Cementerio (p. 57)

Born in Texcoco, Mexico. Studied painting at the Academy of San Carlos; then studied architecture. Also worked as a technical draftsman. Began teaching, 1923. Traveled to

California, c. 1926; worked as an assistant set designer at Universal Studios, Hollywood. Returned to Mexico, 1929. Continued to design sets and costumes for films, theater, and ballet. Also taught at the School of Engineering and Architecture in Mexico City, beginning in 1932; taught scenography and perspective at the National University of Mexico, beginning in 1938. Collaborated with Miguel Covarrubias on the mural series *Pageant of the Pacific* in San Francisco, California, completed in 1939. Participated in the International Exhibition of Surrealism in Mexico City, 1940. Director of La Esmeralda School of Painting and Sculpture, 1942–1954.

One of the most original of the artists associated with the Mexican school, Antonio Ruiz worked almost exclusively in a small format that recalls Mexican votive paintings of the eighteenth and nineteenth centuries. Ruiz reinterpreted in modern terms the naive style of traditional *exvotos*, which blend narrative elements with the supernatural. His paintings are penetrating and often irreverent commentaries on daily life in Mexico.

Rufino TAMAYO (1899–1991)
Paisaje serrano (p. 71)

Born in the city of Oaxaca. Moved to Mexico City, 1911. Studied at the Academy of San Carlos, 1917–1921. Served as head of the ethnographic drawing department at the National Museum of Archaeology, 1921. First solo exhibition, Mexico City, 1926. Traveled to New York City and exhibited at Wyehe Gallery, 1926. Began to teach at the National School of Fine Arts in Mexico City, 1928. Served as director of the department of visual arts of the Ministry of Education, 1932. Lived in New York City, 1936–1949, and in Paris, 1949–1955. Participated in numerous exhibitions in Mexico and abroad, including ones in Mexico City, New York City, Washington, D.C., Paris, Florence, and Tokyo. Painted UNESCO mural, Paris, 1958. Awarded a Guggenheim Foundation grant,

mismo motivo—como un elemento arquitectónico, por ejemplo—y utilizando el color y la textura en forma evocadora.

José Luis ROMO (n. 1953)
México soy (p. 80)

Nacido en Ixmilquilpan, Hidalgo, comenzó a pintar mientras trabajaba como ayudante de un fabricante de marcos en la ciudad de México. Posteriormente asistió a la Escuela de Pintura y Escultura La Esmeralda. El pintor Gunther Gerzso se convirtió en su mentor. En 1975 realizó su primera exposición en México. Sus muestras posteriores incluyen exhibiciones realizadas en México, en los Estados Unidos, Italia y Japón. Vive en Ixmilquilpan.

Inspirado por las vistas panorámicas de José María Velasco y los colores expresivos del "Dr. Atl", Gerardo Murillo, José Luis Romo procura reinterpretar el paisaje en sus propios términos. Otorga importancia personal a los elementos característicos del paisaje. Las plantas de maguey, los escorpiones, los caracoles y los burros figuran entre las imágenes que aparecen regularmente en su obra.

Antonio RUIZ (1897 – 1964)
Cementerio (p. 57)

Nacido en Texcoco, México, estudió pintura en la Academia de San Carlos y posteriormente siguió cursos de arquitectura. También trabajó como dibujante técnico, y comenzó a enseñar en 1923. Alrededor de 1926 viajó a California, donde trabajó como diseñador asistente de escenografías en Universal Studios en Hollywood. Regresó a México en 1929 y continuó diseñando escenografías y vestuarios para la industria cinematográfica, el teatro y el ballet. También enseñó en la Escuela de Ingeniería y Arquitectura de la ciudad de México desde 1932. A partir de 1938 enseñó escenografía y perspectiva en la Universidad Nacional Autónoma de México (UNAM). Colaboró con Miguel Covarrubias en la serie de murales titulada *Pageant of the Pacific*, (Exposición del Pacífico) realizada en San Francisco, California, en 1939. En 1940 participó en la primera Exhibición Internacional del Surrealismo realizada en la ciudad de México. Entre 1942 y 1954 fue director de la Escuela de Pintura y Escultura La Esmeralda.

Antonio Ruiz, uno de los más originales de los artistas asociados a la escuela mexicana, trabajó casi exclusivamente en pequeños formatos que recuerdan las pinturas votivas mexicanas de los siglos XVIII y XIX. Ruiz reinterpretó en términos modernos el estilo ingenuo de los tradicionales exvotos, que mezclan elementos narrativos con lo sobrenatural. Sus pinturas son comentarios penetrantes y a veces irreverentes de la vida diaria de México.

Rufino TAMAYO (1899 – 1991)
Paisaje serrano (p. 71)

Nacido en la ciudad de Oaxaca, se trasladó a la ciudad de México en 1911, y allí estudió en la Academia de San Carlos entre 1917 y 1921. En 1921 fue jefe del departamento de dibujo etnográfico del Museo Nacional de Arqueología. Su primera exposición individual tuvo lugar en la ciudad de México en 1926. En ese año viajó a la ciudad de Nueva York y exhibió sus obras en la Galería Wyehe. En 1928 comenzó a enseñar en la Escuela Nacional de Bellas Artes de la ciudad de México, y en 1932 fue director del departamento de artes plásticas del Ministerio de Educación. Entre 1936 y 1949 vivió en la ciudad de Nueva York y entre 1949 y 1955 en París. Participó en numerosas exhibiciones en México y en el exterior, incluyendo muestras realizadas en México, Nueva York, Washington, D.C., París, Florencia y Tokio. En 1958 pintó el mural de la UNESCO en París, y en 1960 recibió una beca de la Fundación Guggenheim. En 1967 pintó un mural para el pabellón mexicano de la "Expo 67", de Montreal. El Museo Tamayo abrió sus puertas en la ciudad de México en 1981.

Rufino Tamayo es internacionalmente reconocido como uno de los artistas más destacados de este siglo. Criticó la preocupación de los muralistas por las imágenes "mexicanas", calificándola de superficial. En cambio, Tamayo se concentró en el desarrollo y la refinación de una estética moderna pero de carácter típicamente mexicano.

Franciso TOLEDO (n. 1940)
Plano I (p. 75)

Nacido en Juchitán, Oaxaca, comenzó sus estudios de arte en la ciudad de México en 1957, realizando su primera exposición en 1959. Estudió en París con Stanley Hayter entre 1960 y 1965. En 1980 se realizó su primera exposición retrospectiva en el Museo de Arte Moderno de la ciudad de México. Vive en las ciudades de México y Nueva York.

Francisco Toledo es uno de los artistas mexicanos más versátiles y prolíficos de la actualidad, que combina medios tan diversos como la pintura y la cerámica. Toledo, indio zapoteca, utiliza las leyendas y los símbolos de su Oaxaca nativa para crear una iconografía intensamente personal expresada a través de la textura, la forma y el color.

Humberto URBÁN (n. 1936)
Montes y árboles (p. 87)

Nacido en Tultepec, estado de México, estudió pintura en la Academia de San Carlos entre 1953 y 1957. Enseñó dibujo en la Escuela Preparatoria Nacional de la Universidad Nacional Autónoma de México (UNAM). Su primera exposición de grupo tuvo lugar en 1958, y la primera exposición individual en 1967. En 1992 recibió el encargo de pintar una gran obra que en la actualidad se exhibe en la residencia presidencial de México. Vive en la ciudad de México.

Humberto Urbán es más conocido por sus paisajes y sus reproducciones evocadoras de elementos arquitectónicos —paredes, portales, patios— que parecen lugares reales,

1960. Painted a mural for the Mexican Pavilion of "Expo '67," Montreal. Tamayo Museum opened in Mexico City, 1981.

Rufino Tamayo is recognized internationally as one of the outstanding artists of this century. He criticized the muralists' concern with "Mexican" imagery as being superficial. Instead, Tamayo concentrated on developing and refining an aesthetic that was modern but distinctively Mexican in feeling.

Francisco TOLEDO (b. 1940)
Plano I (p. 75)

Born in Juchitán, Oaxaca. Began art studies in Mexico City, 1957. First exhibition, 1959. Studied in Paris with Stanley Hayter, 1960–1965. First major retrospective exhibition held at the Museum of Modern Art, Mexico City, 1980. Lives in Mexico City and New York.

Francisco Toledo is one of the most versatile and prolific artists in Mexico today, combining such diverse media as painting and ceramics. A Zapotec Indian, Toledo draws on the legends and symbols of his native Oaxaca to create an intensely personal iconography expressed through texture, form, and color.

Humberto URBÁN (b. 1936)
Montes y árboles (p. 87)

Born in Tultepec, State of Mexico. Studied painting at the Academy of San Carlos, 1953–1957. Taught drawing at the National Preparatory School at the National University of Mexico. First group exhibition, 1958; first solo exhibition, 1967. Received a commission to paint a large work which now hangs in the official presidential residence in Mexico City, 1992. Lives in Mexico City.

Humberto Urbán is best known for his landscapes and his evocative renditions of architectural elements—walls, arched entrances, courtyards—that appear to be real places, but actually derive from the artist's imagination. Dutch painting, the work of Giorgio de Chirico, and the landscapes of

Luis Nishizawa are important sources of inspiration for Urbán.

Cordelia URUETA (b. 1903)
La ciudad de México, 31 de diciembre (p. 69)

Born in Coyoacán, State of Mexico. Studied with Ramos Martinez at the Open-Air Painting School at Coyoacán. Traveled to New York City, where she met José Clemente Orozco and Rufino Tamayo, 1929. First group exhibition in New York, 1929. Returned to Mexico and taught drawing to primary school students. Married artist Gustavo Montoya, 1938. With husband, held position as a Mexican diplomat in Paris and traveled extensively in Europe. Moved to New York in a diplomatic capacity, 1939. Returned to Mexico, 1943. First solo exhibition, Exhibition of Mexican Visual Arts, 1958. Has participated in numerous solo and group exhibitions, including ones in the United States, France, and Japan.

Early in her career Cordelia Urueta broke with the figurative style of the Mexican school to develop an approach that combines semiabstract form and expressive color. She is considered one of Mexico's leading artists.

Ismael VARGAS (b. 1945)
La región más transparente (p. 94)

Born in Guadalajara, Jalisco. Almost entirely self-taught. First solo exhibition, Mexico City, 1968. Subsequent exhibitions include ones held in Guadalajara, Jalisco; Monterrey, Nuevo León; Mexico City; Panama City, Panama; Washington, D.C.; and Guayaquil, Ecuador.

Taking an object or a landscape as a point of departure, Ismael Vargas reduces a motif and repeats it to form abstract patterns. Sometimes these patterns suggest a schematic image comprised of many smaller parts. Noted writer Alfonso Reyes spoke of the Valley of Mexico as "la región más transparente del aire" (the place where the air is

clear), which could have inspired Vargas' painting of this title.

José María VELASCO (1840–1912)
Valle de México (p. 47)

Born in Temascalcingo, State of Mexico. First trained as a land surveyor. Enrolled in the Academy of San Carlos and studied under the leading academic artists Santiago Rebull, Pelegrín Clavé, and Eugenio Landesio, 1858. Specialized in landscape painting; also studied botany, zoology, physics, and anatomy. Became a professor of perspective, 1868. Named professor of landscape painting, 1872. Painted first *Valle de México*, 1873. Received numerous awards, including a gold medal at the Philadelphia International Exposition, 1876, and first prize at the National Academy of Mexico, 1878. Also exhibited at the Universal Exposition in Paris, 1889, and was subsequently named a Knight of the Legion of Honor by the French government. Organized an exhibition for the Chicago World's Fair, 1893.

Widely recognized as Mexico's leading landscape painter, José María Velasco combined academic classicism, scientific exactitude, and love of his country in his majestic vistas. Those paintings done in the decade following his visit to Europe in 1889 achieved a complete synthesis of these elements. While the influence of impressionism and other European artistic trends of the late nineteenth century is not apparent in his work, Velasco began to simplify form and color in a way that presages the work of "Dr. Atl," Gerardo Murillo, and the Mexican artists of the twentieth century.

Boris VISKIN (b. 1960)
El edificio Pitágoras (p. 74)

Born in Mexico City. Studied at the Studio Art Center in Florence, Italy. Later studied engraving and lithography at the Academy of San Carlos. Has participated in numerous exhibitions, including ones in Mexico City,

pero que en realidad provienen de la imaginación del artista. La pintura holandesa, la obra de Giorgio de Chirico y los paisajes de Luis Nishizawa constituyen importantes fuentes de inspiración para Urbán.

Cordelia URUETA (n. 1903)
La ciudad de México, 31 de diciembre (p. 69)

Nacida en Coyoacán, estado de México, estudió con Ramos Martínez en la Escuela de Pintura al Aire Libre de Coyoacán. En 1929 viajó a la ciudad de Nueva York, donde conoció a José Clemente Orozco y Rufino Tamayo. Su primera exposición de grupo tuvo lugar en Nueva York en 1929. Posteriormente regresó a México y enseñó dibujo a estudiantes primarios. En 1938 se casó con el artista Gustavo Montoya. Con su marido, se desempeño como diplomática mexicana en París y viajó extensamente por Europa. En 1939 se trasladó a Nueva York en cumplimiento de funciones diplomáticas, y regresó a México en 1943. Su primera exposición individual tuvo lugar en la Salón de la Plástica Mexicana en 1958. Ha participado en numerosas exhibiciones individuales y de grupo en los Estados Unidos, Francia y Japón.

En las primeras épocas de su carrera, Cordelia Urueta rompió con el estilo figurativo de la escuela mexicana, desarrollando un enfoque que combina formas semiabstractas y colores expresivos. Es considerada una de las principales artistas de México.

Ismael VARGAS (n. 1945)
La región más transparente (p. 94)

Nacido en Guadalajara, Jalisco, es prácticamente autodidacta. Su primera exposición tuvo lugar en 1968 en la ciudad de México. Sus exhibiciones posteriores incluyen muestras realizadas en Guadalajara, Jalisco; Monterrey, Nuevo León; la ciudad de México; Panamá; Washington, D.C. y Guayaquil, Ecuador.

Utilizando un objeto o un paisaje como punto de partida, Ismael Vargas reduce un motivo y lo repite formando motivos abstractos. A veces estos motivos sugieren una imagen esquemática formada por numerosas partes más pequeñas. Escritor Alfonso Reyes se refirió al valle de México como "la región más transparente del aire", y éste es probablemente el tema de esta pintura de Vargas.

José María VELASCO (1840 – 1912)
Valle de México (p. 47)

Nacido en Temascalcingo, estado de México, estudió agrimensura. Posteriormente se matriculó en la Academia de San Carlos, donde estudió con importantes artistas académicos como Santiago Rebull, Pelegrín Clavé y Eugenio Landesio, en 1858. Se especializó en paisajes, y también estudió botánica, zoología, física y anatomía. En 1868 fue profesor de perspectiva, y en 1872 fue nombrado profesor de pintura paisajística. En 1873 pintó su primer *Valle de México*. Recibió numerosos premios, incluso una medalla de oro en la Exposición Internacional de Filadelfia en 1876, y el primer premio de la Academia Nacional de México en 1878. También exhibió en la Exposición Universal de París en 1889 y posteriormente fue designado Caballero de la Legión de Honor por el gobierno francés. En 1893 organizó una exposición para la Feria Mundial de Chicago.

Ampliamente reconocido como el principal paisajista mexicano, José María Velasco combina el clasicismo académico, la exactitud científica y el amor por los majestuosos paisajes de su país. Las pinturas realizadas en la década posterior a su visita a Europa en 1889 logran una completa síntesis de esos elementos. Si bien no es evidente en su obra la influencia del impresionismo y otras tendencias artísticas europeas de fines del siglo XIX, Velasco comenzó a simplificar formas y colores en una manera que presagia la obra del "Dr. Atl", Gerardo Murillo, y de los artistas mexicanos del siglo XX.

Boris VISKIN (n. 1960)
El edificio Pitágoras (p. 74)

Nacido en la ciudad de México, estudió en el Centro de Estudios de Arte de Florencia, Italia. Posteriormente estudió grabado y litografía en la Academia de San Carlos. Ha participado en numerosas exhibiciones, realizadas en la ciudad de México, La Habana y Nueva York. Recibió el Premio de Adquisición del Encuentro Nacional de Arte Joven en la ciudad de Aguascalientes, y en el Salón de Pintura del Auditorio Nacional de la ciudad de México.

Boris Viskin es uno de los artistas mexicanos de la generación que comenzó a pintar en los años ochenta. Sus obras son simplificadas en extremo, intepretaciones casi esquemáticas de la tierra.

Alfredo ZALCE (n. 1908)
Paricutín (p. 60)

Nacido en Pátzcuaro, Michoacán, estudió en la Academia de San Carlos y en la Escuela de Escultura y Talla Directa en la ciudad de México. Su primera exposición tuvo lugar en 1932. Entre 1933 y 1937 participó activamente en la Liga de Escritores y Artistas Revolucionarios (LEAR). En 1937 fue cofundador del Taller de Gráfica Popular y en 1950 trasladó su estudio a Morelia. Ha participado en numerosas exhibiciones en México y en el extranjero.

Alfredo Zalce es un respetado pintor y artista gráfico. A través de su asociación con la LEAR y el Taller de Gráfica Popular, Zalce fue un abierto defensor del movimiento laboral en México. Inspirado en el caricaturista político de fines del siglo XIX José Guadalupe Posada, con frecuencia utiliza imágenes populares en su obra.

Havana, and New York City. Awarded the Acquisitions Award at the National Congress of New Art in the city of Aguascalientes, and at the Painting Salon of the National Auditorium in Mexico City.

Boris Viskin is one of the generation of Mexican artists who began to paint in the 1980s. His paintings are highly simplified, almost schematic interpretations of the land.

Alfredo ZALCE (b. 1908)
Paricutín (p. 60)

Born in Pátzcuaro, Michoacán. Studied at the Academy of San Carlos and the School of Sculpture and "Direct Carving" in Mexico City. First exhibition, 1932. Active in the League of Revolutionary Writers and Artists (LEAR), 1933–1937. Cofounder of the People's Graphic Art Workshop, 1937. Moved his studio to Morelia, 1950. Has participated in numerous exhibitions in Mexico and abroad.

Alfredo Zalce is a respected graphic artist and painter. Through his association with LEAR and the People's Graphic Art Workshop, Zalce was an outspoken proponent of the labor movement in Mexico. Inspired by the late nineteenth-century political caricaturist José Guadalupe Posada, Zalce often uses popular imagery in his work.

AGRADECIMIENTOS

En *México: Una visión de su paisaje,* varias generaciones de artistas se vuelven hacia la tierra en busca de su elusivo significado. Cada una tuvo motivos para ver el paisaje en forma diferente, estimulada por el orgullo nacional, la expresión emocional, el gusto por la grandiosidad romántica o el amor por los detalles exóticos. Si bien la exhibición se basa en las perspectivas del pasado, su estudio se extiende hasta el presente, ayudándonos a comprender al México contemporáneo. Resulta especialmente oportuno que una exposición provocativa como ésta sea presentada en los Estados Unidos en momentos en que el interés por el pueblo y las tradiciones culturales de México es mayor que nunca.

La preparación de una exposición de este tipo no habría sido posible sin el valioso respaldo de la Secretaría de Relaciones Exteriores de México, del Consejo Nacional para la Cultura y las Artes y del Instituto Cultural Mexicano de Washington, D.C., a través del cual fue sugerida a SITES la idea original de la exposición. Las actividades iniciales de investigación y desarrollo y la fotografía para la publicación contaron con el apoyo de una donación del Fideicomiso para la Cultura: México/USA. La generosidad de Vitro, Sociedad Anónima, permitió que la idea de la exposición se convirtiera en realidad.

En SITES, el equipo que organizó la exposición estuvo encabezado por Donald R. McClelland, Director Asistente de Programas, y Mary Sipper, Directora de Proyectos, con la colaboración de Fredric Williams, Director de Proyectos/Archivista, y Jeff Thompson, Director de Proyectos. El grupo tuvo el privilegio de contar en todos los aspectos de la exposición con la valiosa colaboración de Manuel Cosio, Ministro para Asuntos Culturales y Director del Instituto Cultural Mexicano.

Las conservadoras independientes Esther Acevedo y Mary Schneider Enriquez aportaron su energía y perspicacia al desarrollo de la exposición, y Luis Lozano y Melissa Stegeman contribuyeron valiosas investigaciones a la publicación. Queremos asimismo expresar nuestro especial reconocimiento al personal del Centro Cultural/Arte Contemporáneo, de la Galería de Arte Actual Mexicano y del Museo Marco. Cristina Gálvez, Directora del Museo Rufino Tamayo, también prestó su valiosa ayuda a la organización de la exposición.

El apoyo de la Secretaría de Relaciones Exteriores de México constituyó una contribución invalorable. Quisiéramos agradecer particularmente al Embajador Manuel Tello, Secretario de Relaciones Exteriores; a Su Excelencia Jorge Montaño, Embajador de Mexico en los Estados Unidos; al Embajador Jorge Alberto Lozoya, Director en Jefe de Asuntos Culturales y a Alejandra de la Paz, Directora de Difusión Cultural. En el Consejo Nacional para la Cultura y las Artes, quisiéramos expresar nuestro agradecimiento a su Presidente, Rafael Tovar y de Teresa, al Coordinador de Asuntos Internacionales, Jaime García-Amaral, y a Miriam Kaiser, Directora de Exposiciones Internacionales. También quisiéramos agradecer especialmente la colaboración de José Enrique Tron, de INBA, y María Cristina García Cepeda, de FONCA.

Las exposiciones basadas en préstamos internacionales sólo tienen éxito cuando cuentan con un generoso respaldo financiero. Esta y la publicación han sido posibles gracias al apoyo de Vitro, Sociedad Anónima, donde quisiéramos expresar nuestro especial agradecimiento a Adrian Sada González, Presidente del Directorio; a Ulrich Sander, Director de Comunicaciones, y a Javier Arechavaleta-Santos, Asesor de Comercio Exterior. SITES y el Instituto Cultural Mexicano se complacen en agradecer el financiamiento recibido del Fideicomiso para la Cultura: México/USA. Su coordinadora,

ACKNOWLEDGEMENTS

In *Mexico: A Landscape Revisited*, artists of several generations turn toward the land and pursue its often elusive meaning. Each generation has been spurred to see the landscape differently, motivated by national pride, or emotional expression, or a taste for romantic grandeur, or a love of exotic details. While the exhibition builds on the perspectives of the past, it extends its survey up to the present day, bringing us an understanding of contemporary Mexico. We are especially pleased that this thought-provoking exhibition will be seen in the United States at a time when interest in Mexico's people and cultural traditions has never been greater.

The preparation of an exhibition of this kind would not have been possible without the dedicated support of Mexico's Ministry of Foreign Affairs, the National Council for Culture and the Arts, and the Mexican Cultural Institute, Washington, D.C. The original suggestion for the exhibition was brought to SITES' attention through the Mexican Cultural Institute. Initial research and development and photography for the publication was supported by a grant from the US-Mexico Fund for Culture. The generosity of Vitro, Sociedad Anónima, enabled the idea behind the exhibition to become a reality.

At SITES, the exhibition team was headed by Donald R. McClelland, Assistant Director for Programs, and Mary Sipper, Project Director, and aided by Fredric Williams, Project Director/Registrar, and Jeff Thompson, Project Director. This group was privileged to work closely on all aspects of the exhibition with Manuel Cosio, Minister for Cultural Affairs and Director of the Mexican Cultural Institute.

Independent Curators Esther Acevedo and Mary Schneider Enriquez assisted in developing the exhibition with energy and insight. Luis Lozano and Melissa Stegeman provided helpful research for the exhibition publication. Our special thanks also go to the staffs of the Centro Cultural/Arte Contemporaneo; the Galería de Arte Actual Mexicano; and the Marco Museum. Cristina Gálvez, Director of the Museo Rufino Tamayo, also provided valuable assistance in the organization of the exhibition.

We have been extremely fortunate in the support provided by the Mexican Foreign Ministry. Our thanks go to Ambassador Manuel Tello, Secretary of Foreign Affairs; His Excellency Jorge Montaño, Mexican Ambassador to the United States; Ambassador Jorge Alberto Lozoya, Director-in-Chief for Cultural Affairs; and Alejandra de la Paz, Director of Cultural Programming. At the National Council for Culture and the Arts, we would especially like to thank Rafael Tovar y de Teresa, President; Jaime García-Amaral, Coordinator of International Affairs; and Miriam Kaiser, Director of International Exhibitions. José Enrique Tron of INBA and Maria Cristina Garcia Cepeda at FONCA also deserve our special thanks.

Major international loan exhibitions only succeed when they benefit from generous financial support. Through the contribution of Vitro, Sociedad Anónima, the exhibition and its publication were made possible. At Vitro we would especially like to thank Adrian Sada Gonzáles, Chairman of the Board; Ulrich Sander, Director of Communications; and Javier Arechavaleta-Santos, Counsel for Foreign Trade. SITES and the Mexican Cultural Institute gratefully acknowledge funding for the development of the exhibition from the US-Mexico Fund for Culture. Its coordinator, Marcela Madariaga, and her assistant, Beatriz Nava, also have extended valuable help and advice.

The design and production of the exhibition *Mexico: A Landscape Revisited* was carried out by the Smithsonian Institution Office of Exhibits Central under the supervision

Marcela Madariaga y su asistente, Beatriz Nava, también han aportado su valiosa colaboración y asesoramiento.

El diseño y la producción de *México: Una visión de su paisaje* estuvieron a cargo de la Oficina Central de Exposiciones de la Institución Smithsonian, bajo la supervisión de su Director John Coppola y de Eve MacIntyre, Especialista de Información Visual.

La publicación de este libro, *México: Una visión de su paisaje,* fue dirigido por Andrea P. Stevens, Directora Asociada de Relaciones Externas de SITES. La editora del libro fue Elizabeth Goldson. Nancy Eickel contribuyó ayuda editorial. SITES se complace en expresar su reconocimiento a Universe Publishing por su temprano compromiso de encarar esta publicación conjunta, en particular a los Editores Principales James Stave y Sandra Gilbert. También quisiéramos agradecer a Carlos Tripodi y Lawrence Hanlon del International Translation Center; al Dr. Howard Young de Pomona College, y a la Dra. Carol Maier de Kent State University, por su participación en el proceso de traducción.

Sobre todo, quisiéramos expresar nuestro sincero reconocimiento a las galerías, los museos y los coleccionistas privados que prestaron sus obras a *México: Una visión de su paisaje,* muchos de los cuales compartieron con nosotros su experiencia además de sus obras de arte: el Centro de Arte Vitro y su director Eliseo Garza Salinas; la Galería de Arte Mexicano y sus directoras Mariana Pérez Amor y Alejandra Reygadas de Yturbe; Ramón López Quiroga, Director, y su asistente Diana M. de Olmedo de la Galería López Quiroga; la Galería Juan Martín y su directora Malú Block; el Director Hector Rivero Borrell y el Subdirector de Colecciones Guillermo J. Andrade López del Museo Franz Mayer; Andrés Blaisten; Juan y Mary Enriquez; Mauricio Fernández; Sandra y Robert Galewicz; Alvaro Fernández Garza; Natasha Gelman; Mónica Legorreta; la familia Montiel Romero; Luis Nishizawa; Enrique Alfonso Velasco; Banca Serfin, S.A., y a los colaboradores anónimos que han prestado sus obras.

Esta visión de México a través de los paisajes de algunos de sus artistas más prominentes, constituye una singular introducción al país, su cultura y su historia.

Como otras presentaciones de SITES basadas en temas relacionados con la experiencia mexicana, *México: Una visión de su paisaje* se ofrece en una versión bilingüe, en español y en inglés, en la esperanza de que pueda alcanzar e informar a un público lo más numeroso posible.

Anna R. Cohn
Directora
Servicio de Exposiciones Itinerantes
de la Institución Smithsonian

of John Coppola, Director, and Eve MacIntyre, Visual Information Specialist.

The publication of this exhibition book, *Mexico: A Landscape Revisited* was directed by Andrea P. Stevens, Associate Director for External Relations at SITES. The editor of the book was Elizabeth Goldson. Nancy Eickel provided editorial assistance. SITES is most grateful to Universe Publishing for its early commitment to this copublishing endeavor, particularly to Senior Editors James Stave and Sandra Gilbert. We also wish to thank Carlos Tripodi and Lawrence Hanlon at the International Translation Center; Dr. Howard Young of Pomona College; and Dr. Carol Maier of Kent State University for their participation in the translation process.

Sincere appreciation goes, above all, to the galleries, museums, and private collectors who are lenders to *Mexico: A Landscape Revisited*, many of whom shared their expertise as well as their works of art: the Vitro Art Center and its director Eliseo Garza Salinas; the Galería de Arte Mexicano and its directors Mariana Pérez Amor and Alejandra Reygadas de Yturbe; Ramón López Quiroga, Director, and his assistant Diana M. de Olmedo of the Galería López Quiroga; the Galería Juan Martín and its director Malú Block; Director Hector Rivero Borrell and Subdirector of Collections Guillermo J. Andrade López of the Museo Franz Mayer; Andrés Blaisten; Juan and Mary Enriquez; Mauricio Fernández; Sandra and Robert Galewicz; Alvaro Fernández Garza; Natasha Gelman; Mónica Legorreta; the Montiel Romero Family; Luis Nishizawa; Enrique Alfonso Velasco; Banca Serfin, S.A.; and the many anonymous lenders to the show.

This vision of Mexico, as seen in landscapes by some of the country's most prominent artists, is a unique introduction to the land, its culture and history. Like three other SITES exhibitions with subjects related to the Mexican experience, *Mexico: A Landscape Revisited* is presented in a bilingual format (Spanish/English) in the hope that it may reach and inform as wide an audience as possible.

Anna R. Cohn
Director
Smithsonian Institution Traveling
Exhibition Service

BIBLIOGRAPHY

English

Ashton, Dore. *Francisco Toledo*. Los Angeles: Latin American Masters Series, 1991.

Billeter, Erika, ed. *Images of Mexico: The Contribution of Mexico to Twentieth-Century Art*. Exh. cat. Dallas Museum of Fine Arts, Texas, and elsewhere. Bern: Schirn Kunsthalle Frankfurt, 1987.

Cosgrove, Denis E. *Social Formation and Symbolic Landscape*. London: Crom Helm, 1984.

Fernández, Justino. *A Guide to Mexican Art, from its Beginnings to the Present*. Translated by Joshua C. Taylor. Chicago: University of Chicago Press, 1969.

Goldman, Shifra. *Contemporary Mexican Painting in a Time of Change*. Austin: University of Texas Press, 1977.

Metropolitan Museum of Art (New York). *Mexico: Splendors of Thirty Centuries*. Exh. cat. The Metropolitan Museum of Art and elsewhere. New York: The Metropolitan Museum of Art, 1990.

Monsivais, Carlos. "Perspectives on the Arts of Mexico," *Latin American Art 2*, no. 4 (fall 1990).

Prampolini, Ida Rodriguez. "Dada and Surrealism in Mexico," *Latin American Art 2*, no. 4 (fall 1990).

Robertson, Donald. *Mexican Manuscript Painting of the Early Colonial Period*. New Haven: Yale University Press, 1959.

Stewart, Virginia. *43 Contemporary Mexican Artists: A Twentieth-Century Renaissance*. Palo Alto: Stanford University Press, 1951.

Sullivan, Edward J. *Alfredo Castañeda*. Exh. cat. Mary Anne Martin Gallery, New York. New York: Fine Arts Press, 1989.

Español

Barragan, Elisa Garcia. *Cordelia Urueta y el color*. México D.F.: Universidad Nacional Autónoma de México, 1990.

Cardoza y Aragón, Luis. *Pintura contemporánea de México*. 2nd ed. México D.F.: Ediciones Era, 1988.

_____. Toledo: *Pintura y cerámica*. México D.F.: Ediciones Era, 1987.

Debroise, Olivier. *Figuras en el trópico: Plástica mexicana, 1920-1940*. Rev. ed. Barcelona: Ediciones Océano, 1984.

_____. *La colección de Jacques y Natasha Gelman*. México D.F.: Fundación Cultural de Televisa, 1992.

Fernández, Justino. *El arte del siglo XIX en México*. México D.F. : Universidad Nacional Autónoma de México, 1983.

Galería Arte Contemporaneo. *Cordelia Urueta: Obra reciente*. Exh. cat. Galería Arte Contemporaneo. México D.F.: Galería Arte Contemporaneo, 1992.

Keith, Delmari Romero. *Historia y testimonios: Galería de Arte Mexicano*. México D.F.: Ediciones GAM, 1985.

Littman, Robert. *17 Artistas mexicanos contemporaneos*. México D.F.: Fundación Cultural de Televisa, 1989.

Moyssen, Xavier. "Introducción al arte de Nishizawa". *Luis Nishizawa*. México D.F.: Treyma Ediciones, 1989.

Museo Biblioteca Pape. *Vicente Rojo: Antología, 1964-1992*. Exh. cat. Museo Biblioteca Pape. N.p. : Museo Biblioteca Pape, 1992.

Museo del Palacio de Bellas Artes. *Roger von Gunten: Lo visual y lo visible*. Exh. cat. Museo del Palacio de Bellas Artes. México D.F.: Museo del Palacio de Bellas Artes, 1989.

Museo Nacional de Arte. *Modernidad y modernización en el arte mexicano, 1920-1960*. México D.F.: Instituto Nacional de Bellas Artes, 1991.

Palencia, Ceferino. "Los charros, pintados por Ernesto Icaza, G. Morales y otros artistas", *Artes de México 5*, no. 26 (1959).

Paz, Octavio. "Mexico en la obra de Octavio Paz, III. Los privilegios de la vista", *Arte de Mexico*. México D.F.: Fondo de la Cultura Economica, 1987.

Prampolini, Ida Rodriguez. *El surrealismo y el arte fantástico en México*. 2nd ed. México D.F.: Universidad Nacional Autónoma de México, 1986.

Promexa. *Luis García Guerrero*. México D.F.: Promociones Editoriales Mexicanas, 1987.

Romero de Terreros, Manuel. "Los descubridores del paisaje mexicano", *Artes de México 5*, no. 26 (1959).

Uribe, Eloísa, ed. *Y todo por una nación*. México D.F.: Instituto Nacional de Antropología e Historia, 1987.

Vasquez, Jaime. "Minibiographiction", *La utopia de Miguel Castro Leñero*. Exh. cat. Galería Lopez Quiroga. México D.F.: Galería Lopez Quiroga, 1992.

English/Español

García Sáiz, María Concepción. *The Castes: A Genre of Mexican Painting/Las castas mexicanas: Un género pictórico americano*. Milan: Olivetti, 1989.

Kimberly Gallery. *Four Decades after the Muralists/Cuatro decadas después del muralismo*. Exh. cat. Kimberly Gallery and elsewhere. Washington, D.C., and Los Angeles: Kimberly Gallery of Art, 1992.

Museo de Arte Contemporáneo de Monterrey. *100 pintores mexicanos*. Monterrey: Museo de Arte Contemporáneo de Monterrey, 1993.

Oles, James, ed. *South of the Border: México en la imaginación Norteamericana/Mexico in the American Imagination, 1914-1947*. Exh. cat. Yale University Art Gallery. Washington, D.C.: Smithsonian Institution Press, 1993.

Parallel Project. *Nuevos momentos del arte mexicano: New Moments in Mexican Art*. Madrid: Turner Libros, 1990.

Sullivan, Edward J. *Pintura mexicana de hoy*. Exh. cat. Centro Cultural Alfa/Galería Arte Actual Mexicano. Monterrey: Centro Cultural Alfa/Galería Arte Actual Mexicano, 1989.